العالم يشاهد المسلسلات

طُبع بالتزامن مع معرض «العالم يشاهد المسلسلات» الذي يقيمه مجلس الإعلام التابع لجامعة نورثويسترن في قطر، ربيع ٢٠٢٣.

العالم يشاهد المسلسلات

أصوات وحوارات

الطباعة في دار أكادية للنشر ٢٠٢٣
أكادية للنشر
٨/٥١ شارع برنسويك
أدنبره EH7 4AQ
المملكة المتحدة
www.akkadiapress.uk.com

التحرير: هديل الطيب وباميلا إرسكين لوفتس
إدارة المشروع: هديل الطيب
الإخراج الفني: ستوديو سفر
التنقيح وإدارة المشروع في أكادية للنشر: كلير غلاسبي
التصميم: ليزي بي ديزاين
تنضيد اللغة العربية: لاري عيسى
الصور: تريسي شهوان، نوري فليحان، رافايل ماكارون
صور الغلاف وافتتاحيات الأقسام: ستوديو سفر
الترجمة: سلام شغري

طُبع في الصين في إيفربست برينينغ انفستمنت المحدودة
الترقيم الدولي: 978-1-9999267-7-9

المحتويات

رواية القصص تقليد عالمي منتشر في مختلف المجتمعات، ومن خلال هذا التقليد تُنقل القيم والعادات من جيل إلى جيل، وتُطلق حوارات حول الصواب والخطأ. مع ظهور التلفزيون في خمسينيات القرن الماضي وتقدمه إلى صدارة وسائل الإعلام العالمية، بدأت القصص تُقدّم على شكل حلقات درامية متسلسلة. قدّمت أميركا الشمالية المسلسلات التلفزيونية (سوب أوبرا)، وقدّمت أميركا اللاتينية الروايات التلفزيونية (تيلي نوفيلا)، وسرعان ما بدأ العالم العربي يقدم المسلسلات هو الآخر. في السبعينيات، اعتمد التلفزيون المصري على ممثلين من السينما والمسرح والإذاعة لحشد ذخيرة درامية تلفزيونية موسّعة حيث كانت المسلسلات تُقدّم باللهجة المصرية المحلية. في المقابل، قام قطاع الدراما اللبناني، الأصغر بكثير، باقتباس روائع الأدب الأوروبي وتقديمها باللغة العربية الفصحى. يعكس قطاع الدراما التلفزيونية الكويتية الناشئ مشاركة صنّاع الإعلام الخليجيين في الإنتاج الدرامي التلفزيوني منذ الأيام الأولى للتلفزيون.

في سبعينيات وثمانينيات القرن الماضي، أبقى البث الأرضي معظم المدارات التلفزيونية الوطنية العربية مستقلة نسبياً، رغم أن العديد من القنوات التلفزيونية الناشئة كانت تستورد المسلسلات المصرية. في الثمانينيات، بدأت القنوات اللبنانية الخاصة غير المرخصة، لا سيما المؤسسة اللبنانية للإرسال (LBC)، تستورد المسلسلات من المكسيك وفنزويلا وتبثّها مدبلجة باللغة العربية الفصحى، ما يدل على جاذبية هذا النوع من المسلسلات في هذا الجزء من العالم. في التسعينيات، ومع بداية ثورة الأقمار الصناعية العربية التي ربطت أكثر من عشرين دولة بجمهور إعلامي عابر للقارات، يمكن القول إن الدراما التلفزيونية العربية بدأت تعيش عصرها الذهبي. عزّز الجمهور الكبير وشبكات البرمجة التي تم افتتاحها حديثاً والآفاق الإعلانية المربحة لعصر الأقمار الصناعية،

إنتاج المسلسلات فأصبح جزءاً من الصناعة الوطنية، غدا شهر رمضان، الذي يُعد موسماً مهماً لتقديم المسلسلات في العالم العربي، حدثاً تنتظره المنطقة العربية بأسرها، أولاً لأهميته الدينية وثانياً للوعود بالربح المادي لصنّاع المسلسلات وما يدور في فلكهم من وسائل إعلامية أخرى.

من أبرز التطورات التي حدثت في العقد الأول من القرن الحادي والعشرين صعود الدراما التلفزيونية السورية وتراجع الإنتاج المصري وصادرات الدراما المصرية، إلى جانب الصعود السريع للمسلسلات التركية (ديزي) كظاهرة تصدير تلفزيوني. حققت غزوات المسلسلات التركية الأولى في العالم العربي نجاحاً غير مسبوق في التوسّع العالمي لقطاع التلفزيون في الشرق الأوسط. وقد أدى ذلك إلى ظهور مجموعة متنوعة من المواضيع تناولتها تلك المسلسلات، وساهمت في نشوء نوع من الخلافات الجيوسياسية بين مصر وتركيا. هناك ديناميكية أخرى مهمة تمثلت في بدء الناس بمشاهدة المسلسلات على الأجهزة المحمولة، والبث المباشر على منصات مثل نتفلكس وشاهد، ما أدّى إلى إلغاء الالتزام الزماني والمكاني لمشاهدة المسلسلات. تغيّرت عادات المشاهدة الاجتماعية والعائلية السائدة منذ فترة طويلة في غرفة المعيشة، والتحلق حول جهاز التلفزيون في المساء لمشاهدة المسلسل الأسبوعي، فأصبحت المشاهدة متاحةً في أي وقت وأي مكان. لقد غذّت وسائل التواصل الاجتماعي عملية استهلاك المسلسلات. كما ساهم توفر المسلسلات المدبلجة أو المترجمة على نتفلكس في جذب الجمهور العاشق للمسلسلات الأجنبية، وحرّره من قيود البث الإعلاني، وفتح المجال أمام ظهور إمكانيات إبداعية جديدة.

مروان الكريدي
العميد والرئيس التنفيذي لجامعة نورثويسترن في قطر

المسميات
في هذا الكتاب

تتردد في هذا الكتاب مجموعة من الأسماء الخاصة بالدراما التلفزيونية. تختلف هذه الأسماء بحسب كل بلد، لذا قد تظهر بعض الأسماء مكتوبة كما تُنطق بلغاتها الأصلية لكن بحروف عربية.

ديزيات

«ديزيات» هي جمع ديزي، وهو اسم يُطلق على المسلسلات التلفزيونية التركية. (televizyon dizileri).

تيلي نوفيلات

«تيلي نوفيلات» هي جمع تيلي نوفيلا، وتعني الدراما التلفزيونية التي تُعرض في أميركا اللاتينية بشكل رئيسي.

مسلسلات

«مسلسلات» هي جمع مسلسل وتعني عرضاً يعمل بنظام التسلسل المستمر. يُعرض المسلسل التلفزيوني كل ليلة بشكلٍ متوالٍ خلال شهر رمضان المبارك.

سينترونات

«سينترونات» هي جمع سينترون، وهو اسم يُطلق على المسلسلات التلفزيونية في إندونيسيا. الكلمة مشتقة من مزيج كلمتيّ سينما والكترون.

هاليو

هاليو، جمع كلمة 한류 بالأبجدية الكورية (الهانغولية القديمة) تشير كلمة «هاليو» إلى «الموجة الكورية»، وهو نوع من الثقافة الكورية الشعبية المرئية.

مقدمة—المسلسل
دراما على الطراز العربي

كريستا سالامانـدرا

على مدى العقود الأربعة الماضية، أصبح المسلسل التلفزيوني شكل الترفيه الجماعي المفضل في العالم العربي، حيث يتم إنتاجه على النطاق المحلي. تتراوح أنماط المسلسلات من الميلودراما التي تفطر القلوب إلى الأحداث الواقعية الاجتماعية الصارخة، وتظهر المسلسلات الدرامية باللغة العربية وتتناول مواضيع تاريخية وفولكلورية واجتماعية وبوليسية وخيالية، ناهيك عن المسلسلات النقدية الساخرة. يُشار إلى هذه المسلسلات بكلمة واحدة هي «الدراما» حتى عندما تكون كوميدية، فقد أصبحت بمثابة مخزن للتراث الثقافي ومنتدى للتعليقات الاجتماعية والسياسية. تطورت المسلسلات وتحولت إلى ظاهرة إقليمية توحّد المنتجين والمذيعين والمشاهدين في استخدام أساليب معينة في إنتاجها وتفسيرها والاستجابة معها. تُضاف هذه المجموعة من المقالات والحوارات إلى المعرض الذي يقدمه مجلس الإعلام بعنوان «العالم يشاهد المسلسلات»، من أجل تحليل الدراما العربية والاحتفاء بها كظاهرة تلفزيونية عالمية.

ترتبط مشاهدة المسلسلات في جميع أنحاء المنطقة العربية بشهر رمضان المبارك. فهذا الشهر الفضيل هو موسم البث الرئيسي للدراما التلفزيونية، وفيه تعرض المحطات الإنتاجات الجديدة. بعد الإفطار تتجمع العائلات حول شاشات التلفزيون في المنازل والمطاعم والمقاهي للمشاركة في هذه الطقوس الدنيوية التي طال انتظارها. يضفي موسم رمضان على أنواع المسلسلات شكلاً مميزاً، فالحبكة تتطور على مدى ٣٠ حلقة يتم بثها على ليال متتالية. وتجاوباً مع متطلبات الصيام، تتضاءل الأنشطة النهارية، ما يسمح بتمديد مشاهدة

التلفزيون حتى ساعات الصباح الأولى. تفرغ الشوارع العربية في المساء لمتابعة الدراما التلفزيونية، خاصة عند بث المسلسلات المحبوبة، وتثير الحلقات نقاشاً وجدلاً في اليوم التالي.

يحدد التقويم الهجري القمري الدورة السنوية لإنشاء الدراما، فرمضان هو محور الاستحواذ الدرامي على مدار العام. في الأشهر التي تسبق رمضان، يبدأ نشاط محموم في الإنتاج يشمل الكتابة والتمثيل واستكشاف المواقع والتصوير والمونتاج، أي كل ما تتطلبه صناعة المسلسل. يتنافس مديرو الإنتاج في المشاريع المتنافسة على استقطاب وحجز الممثلين النجوم، الذين يتنقلون بدورهم من موقع إلى آخر. كذلك يتنافس المنتجون على حجز أوقات العرض المرغوبة بعد الإفطار على الشبكات الأكثر شعبية، لاسيما مركز إذاعة الشرق الأوسط (MBC) وتلفزيون أبو ظبي، ويستمر الحال هكذا حتى بداية الشهر الكريم. أما الشبكات التلفزيونية فتسارع لملء جداولها بتوقعات نجاح المسلسلات ونتائجها. يحفز الصحافيون الجماهير على متابعة الدراما والمقابلات مع النجوم التي تنتشر على نطاق واسع على وسائل التواصل الاجتماعي. في سوريا، التي تتنافس مع مصر على ريادة الدراما العربية، يستمر المبدعون في العمل بالتزامن مع بث الحلقات الأولى من المسلسلات. يستريح طاقم العمل من ممثلين ومخرجين وغيرهم لمشاهدة الحلقات معاً قبل متابعة تصوير أحداث الحلقات التالية ليلاً.

هناك ما يُسمى «أوقات الذروة في رمضان»، وهي تأتي بعد صلاة التراويح، التي يؤديها الرجال، وأحياناً النساء في المساجد بعد صلاة العشاء. ويتزامن ذلك مع المنطقة الزمنية للمملكة العربية السعودية (توقيت غرينتش المتوسط 3+)، وهذه أقوى

فترة إعلانية في التلفزيونات العربية. الفترة الزمنية الأهم تكون حوالي الساعة 10 ليلاً، عندما تنتهي الالتزامات الدينية والعائلية والاجتماعية لليوم.[1] هناك فترة زمنية أخرى مطلوبة تتبع هذا مباشرة في الساعة 11 ليلاً. وتحل في المركز الثالث الفترة المحيطة بالساعة 9 مساءً، وهي تحقق نجاحاً طفيفاً في أرقام المتابعة.[2] بفضل البصمة العالمية للتلفزيون الفضائي، أصبحت المجتمعات العربية في أوروبا والأميركيتين، التي اعتمدت في السابق على التسجيلات المقرصنة تتابع الآن البث الدرامي في رمضان. ويضع المنتجون والمبرمجون أوقات الإفطار العالمية في الحسبان عند تنسيق الجداول الزمنية للبرامج.[3]

يعود تقليد متابعة المسلسلات في الشهر الفضيل إلى المسلسلات الإذاعية التي كان الجمهور العربي يستمتع بمتابعتها قبل ظهور التلفزيون. بدأت مصر وسوريا في إنتاج التمثيليات التلفزيونية الروائية في ستينيات وسبعينيات القرن الماضي، بعد فترة وجيزة من تطور المسلسلات الدرامية في الولايات المتحدة وبريطانيا العظمى. لكن المسلسلات الرمضانية لم تظهر للوجود إلا في عام 1978 مع مسلسل «على هامش السيرة»، وهو إنتاج أردني مصري مشترك، يستند إلى سيرة كتبها الأديب المصري العملاق طه حسين (1889-1973). وعلى مدى العقد التالي، تابع مشاهدو التلفزيون في شهر الصيام عدداً قليلاً من الأعمال الدرامية المصرية. بحلول منتصف عام 2000، كان بإمكانهم الاختيار من بين مئات المسلسلات التي يتم بثها على عشرات القنوات الترفيهية المحلية والعربية. لقد شجع وقت البث الوافر للتلفزيون الفضائي الأسواق المتخصصة، مثلما فعلت التلفزيونات ذات الاشتراك الخاص للمسلسلات الدرامية الأميركية والعالمية الآن.

يحمل المسلسل، في أفضل حالاته، الطابع الذي يطلق عليه النقاد والباحثون اسم «التلفزيون عالي الجودة»: فهو يطمح إلى تقديم الواقع وجذب الجماهير المتعلمة، ويهدف إلى التنوير، ويتعامل مع المواضيع المثيرة للجدل والمراجع الثقافية العالية. إنه تلفزيون معني بالأدب أو يتوجه بحسب السيناريو، ويمزج الأنواع ويوظف طاقماً متنوعاً يمثل شخصيات معقدة ومتطورة.[4] في الواقع، مع انتشار شبكات الأقمار الصناعية الإقليمية منذ أوائل التسعينيات، دخل المشهد الإعلامي الناطق باللغة العربية عصر الدراما التلفزيونية الذهبي.

خلال السنوات التأسيسية في أواخر الثمانينيات وأوائل التسعينيات، قام المنتجون المصريون بصياغة وتشكيل النوع الفني للمسلسلات من خلال سلسلة من الأعمال الدرامية البارزة. لقد ولّد البث الرمضاني ما يشير إليه المفكر والباحث الإعلامي جيسون ميتل باسم «التعقيد السردي» لمسلسل وقت الذروة، وهو سرد تراكمي للقصة «يتشكل بمرور الوقت، بدلًا من العودة إلى حالة توازن ثابتة في نهاية كل حلقة».[5] من ناحية المواضيع ركزت هذه الأعمال على التوتر الناشئ بين التقاليد والحداثة. ومن الأمثلة على هذه الأعمال مسلسل «ليالي الحلمية»[6] الذي تعاون فيه كاتب السيناريو أسامة أنور عكاشة مع المخرج إسماعيل عبد الحافظ. استمر بث هذه الملحمة العائلية ما بين ١٩٨٧ و١٩٩٥، حيث رصدت الحياة الاجتماعية والسياسية في القاهرة من الأربعينيات حتى الوقت الحاضر.[7] حصد مسلسل ليالي الحلمية نجاحاً فنياً كبيراً، وأثار جدلاً متجدداً حول التاريخ الحديث والهوية الوطنية.[8] تعاون عكاشة بعد ذلك مع المخرج محمد فاضل لإنتاج فيلم الراية البيضاء (١٩٨٨)، وهو مسلسل يستكشف آثار التحرر الاقتصادي على الأصالة الثقافية.[9] وقد تجدد القلق بشأن

التكامل الثقافي في مسلسل «أرابيسك» لأسامة أنور عكاشة عام ١٩٩٤، الذي يروي قصة كفاح أحد الحرفيين للحفاظ على حرفته في نحت المشربيات والمشغولات الخشبية المعقدة التي زخرفت العمارة المصرية التقليدية.[10] لقد تركت أعمال عكاشة بصمة بارزة في الدراما المصرية، وتأثيراً دائماً على تطور المسلسل التلفزيوني. واجه الاحتكار المصري للدراما العربية تحدياً كبيراً مع ظهور البث الفضائي العربي الذي بدأ في أوائل التسعينيات. وقد أدّى السوق المحلي الكبير في مصر وتوافر القنوات الفضائية المحلية المصرية إلى تحقيق نوع من الاستقلال النسبي عن الشبكات الموجودة في الخليج. لقد ساعدت البنية التحتية الإعلامية المصرية القوية وكادر النجوم المتميز على إبقاء الصناعة واقفة على قدميها، لكنها أيضاً حالت دون إطلاق الابتكارات المتجددة التي طالما تميزت بها السينما المصرية. لقد تحوّل العديد من مشاهير الصف الأول من السينما إلى التلفزيون، لكن الأجور الكبيرة التي فرضوها لم تترك سوى النزر القليل من التمويل لزيادة قيم الإنتاج. غالباً ما تمحورت النصوص السينمائية حول العائلات الثرية، وبقيت الهموم المطروحة مصرية بامتياز. في المقابل، كان المنتجون السوريون يفتقرون إلى صناعة السينما. ومثلهم مثل السينمائيين الإيطاليين الجدد الذين ألهموهم، أخذ المخرجون السوريون كاميراتهم إلى الموقع، وطبقوا تدريبهم السينمائي على التصوير التلفزيوني. وجد الروائيون والشعراء البارزون في البلاد فرص عمل وشهرة من خلال كتابة السيناريوهات التلفزيونية، وشكل الممثلون المسرحيون مجموعات فنية قوية، وتركوا الميزانيات متاحة لقيم إنتاج عالية. تزامن السماح بالإنتاج الخاص في سوريا مع ظهور المحطات الفضائية العربية، التي أخذت تشتري الأعمال الدرامية السورية وتعرضها على شرائح جماهيرية واسعة.

الممثل صلاح السعدني في مسلسل أرابيسك (١٩٩٤).
الصورة بإذن رافايل ماكارون.

الممثلان سليم صبري (يسار) وعمر حجو (يمين) في مسلسل خان الحرير (١٩٩٦).
الصورة بإذن من رافايل ماكارون.

تميّزت الإنتاجات السورية الرائدة في التسعينيات بصورها المذهلة ونصوصها القوية. انتقل إسماعيل أنزور من صناعة الإعلانات إلى صناعة المسلسلات في عام ١٩٩٤، وحوّل رواية حنا مينه الشهيرة «نهاية رجل شجاع»[١١] إلى مسلسل تلفزيوني عُرض على الشاشة الصغيرة. أضافت المنطقة الساحلية الجبلية للشمال السوري والأحداث التي تدور في فترة الانتداب الفرنسي على سوريا، خلفية بانورامية رائعة لهذه القصة وبطلها المتوقد الذي كان يعاني من أشكال متعددة من الاضطهاد. استعرض مسلسل نهاية رجل شجاع المواصفات الفنية والموضوعية التي ارتبطت

بأعمال أنزور المبكرة بشكل خاص، والدراما السورية بشكل عام مثل الاهتمام بالتفاصيل، والتركيز على التقاليد الشعبية الأصيلة، والتصوير في الموقع ذاته، والشخصيات المعقدة، والغموض الأخلاقي. يقدم المسلسل السوري أصالة محلية تثير في النفس حساسية عربية أوسع. أما المخرج هيثم حقي الذي درس الإخراج في الاتحاد السوفياتي، فقد زاوج بين التصوير السينمائي البارع والحبكة المشحونة سياسياً في مسلسله «خان الحرير»، الذي عُرض في رمضان عام ١٩٩٦ مع جزء ثانٍ عُرض في عام ١٩٩٨.[١٢] وفي هذا المسلسل استكشف الروائي وكاتب السيناريو الشهير نهاد سيريس

الممثل سلوم حداد يلعب دور البطولة في مسلسل الزير سالم (٢٠٠٠). الصورة بإذن من رافايل ماكارون.

صعود الجمهورية العربية المتحدة وسقوطها (١٩٥٨-١٩٦١)، حيث صوّر التجار وهم يناقشون، باللهجة الحلبية المميّزة، مزايا الاتحاد مع مصر المناهضة للاستعمار بقيادة عبدالناصر أو مع بغداد الموالية لبريطانيا بقيادة نوري السعيد. وحذّرت بعض شخصيات المسلسل من فقدان الحكم النيابي والتشاركي وسيطرة دمشق والقاهرة على الوحدة مع مصر. وتنبأت هذه الشخصيات بما سيصبح سمة رئيسية للدراما السورية: شخصيات فكرية ذات نزعات شبيهة بالسيرة الذاتية، تمثل وجهات نظر اجتماعية وسياسية مختلفة ومتضاربة في الغالب. ودون قصد قام مسلسل

«خان الحرير» بوظيفةٍ مهمة غير متوقعة هي توثيق لقطات لسوق «المدينة» المذهل، والذي تم تدميره الآن. ساعد حقي وأنزور في إطلاق ما أصبح يعرف باسم الفورة الدرامية السورية. ومع حلول منتصف العقد الأول من القرن الحادي والعشرين، كان المبدعون السوريون قادرين على إنتاج ما معدله ٤٠ مسلسلاً تلفزيونياً في كل موسم رمضاني.

قد يمتدح النقاد والمبدعون والمشاهدون الدراما باعتبارها جريئة أو يتهمونها بأنها دعاية سياسية، أو يرفضونها باعتبارها تافهة. إن نطاق المواقف المتناقضة يجب ألا يفاجئنا لأنه من

المستحيل أن تتوحد الآراء حول المسلسل. تستخدم الدراما باقةً واسعة من المواضيع، بقيم إنتاجية ودرجات متفاوتة من الطموح الفني. يكرر البعض أيديولوجية الدولة، والبعض الآخر يرفضها ويقدم الكثيرون رسائل متضاربة وملتبسة سياسياً. لقد أصبحت الأعمال الدرامية الشعبية، مثل تلك التي تدور أحداثها في أحياء دمشق القديمة، وأزياؤها عاملاً مبهجاً للجماهير العربية. تعكس المسلسلات الواقعية الاجتماعية والتاريخية طموحات فكرية وفنية عالية الجاذبية، وهي تمكن المبدعين من تحدي الذوق الشعبي بدلاً من استرضائه، كما يقول الكاتب السوري والسيناريست الذي يحظى بالكثير من التقدير ممدوح عدوان.[3] وفي سيناريو لمسلسل من السيرة الذاتية أخرجه حاتم علي عام ٢٠٠٠، حوّل عدوان شخصية الزير سالم الأسطورية التي ذُكرت في ملاحم وتقاليد ما قبل الإسلام، من بطل ملحمي إلى إنسان فاشل شديد الانتقام مدمن على الكحول.[4]

صحيح أن الأعمال المشهورة التي تعرّضت للكثير من النقد، مثل الزير سالم، تبقى في الذاكرة العامة، إلا أنها لا تجتذب أكبر عدد من الجماهير. فإذا سألت المشاهدين العرب عن مسلسلهم المفضل في عصر البث الفضائي، لأجابك الكثيرون إنه مسلسل «باب الحارة». عُرض هذا المسلسل المكتسح على مدى عشرة مواسم ليصبح في صدارة الدراما التلفزيونية السورية، الأمر الذي أثار استياء صنّاع الدراما الجادين، حيث اعتبروا أنه يسيء إلى هذه الصناعة بالعموم. لكن أعمالاً مثل باب الحارة تمثل الشكل المعاصر الأكثر شعبية للدراما السورية، البيئة الدمشقية أو مسلسل السيرة الشامية، حيث تقدم حنيناً خيالياً لحياة المدينة في أوائل القرن العشرين. تظهر مسلسلات البيئة الشامية في كل مواسم رمضان تقريباً منذ أكثر من عشرين عاماً، وهي تقدم بعض

اللمسات الفولكلورية مثل الملابس والديكورات والمصطلحات الدمشقية القديمة التي تحتفي بالعلاقات الاجتماعية المتناغمة والأعمال البطولية في مقاومة الاستعمار. تعرض مسلسلات البيئة الشامية شخصيات محببة من الحياة اليومية مثل الحلاق والخباز والنحّاس وبائع الحمص، كلهم يتكلمون باللهجة الشامية المبالغ فيها بروح من الدعابة، في تذكير بالماضي وحياته اليومية. يرفض المثقفون والشخصيات العاملة في الدراما هذه المسلسلات ويعتبرونها أعمالاً تافهة هدفها التسويق الجماهيري، لكن وفقاً للباحثة في الإعلام السوري نور الحلبي، فإن المسلسلات مثل باب الحارة تقدم أرشيفاً ثقافياً للحياة في الماضي مثل طرق الطعام والآداب الاجتماعية، التي توقفت أجيال الحاضر عن استخدامها، وتجادل بأن هذا الاهتمام بالعادات والتقاليد «يتيح للمشاهدين الانغماس في فضاء من الأصالة بينما يتجاهلون الخطوط العريضة والرسائل الأيديولوجية.»[5]

تطرح الدراما السورية نوعاً من التباين بين الماضي المعاد صياغته بشكل ساحر مع الحاضر القاتم. تُعتبر الدراما الاجتماعية المعاصرة، التي وُلدت في قطاع الدولة في سبعينيات القرن الماضي، أكثر أنواع المسلسلات شهرة في سوريا. وبهدف المحافظة على الجماليات السوداء التي تتميز بها الدراما السورية استخدم صنّاع الدراما الاجتماعية تقنيات السينما الواقعية، مع تجنب المؤثرات الخاصة وتحولات الحبكة الخيالية، لأنهم يهدفون في النهاية إلى تمثيل الحياة كما هي من خلال التصوير في الموقع ودمج المادة غير المكتوبة من مواقع الأفلام في قصصهم. توفر التقنيات السينمائية، مثل استخدام الكاميرا الواحدة، عمقاً كبيراً على الصورة. وتركز فرق التمثيل المنسجمة انتباه المشاهد إلى القصة بدلاً من التركيز على النجم. أما مواقع التصوير الطبيعية

الليث حجو يخرج مشهداً من مسلسل الانتظار (٢٠٠٦).
الصورة بإذن من رافايل ماكارون.

المعروفة، التي تقع غالباً على أطراف المدن، فتضفي جواً طبيعياً يميّز الأعمال السورية عن نظيراتها التي تُصور في الاستديوهات المصرية. ومن خلال التطرق إلى هموم الناس في الواقع الاجتماعي المُعاش، تعالج الدراما المعاصرة مجموعة من المشاكل الاجتماعية والسياسية، بما في ذلك مسائل عدم المساواة بين الجنسين والصراع بين الأجيال والصراع الطبقي والفساد والتوترات الإقليمية والهجرة والأمراض النفسية والعنف المنزلي. تبرز الجمالية الطبيعية للأعمال السورية بسهولة في خضم تدفق البرامج التلفزيونية الفضائية، وتحظى بحيّز عابر للحدود المحلية.

في صدفة أنثربولوجية بحتة سنحت لي الفرصة لحضور تصوير أحد المسلسلات على مدى ثلاثة أشهر، وأن أتابع بثّه في شهر رمضان. المسلسل هو (الانتظار، ٢٠٠٦). يروي المسلسل قصة أناس عاديين يكافحون ويفشلون في الهروب من الفقر في المدينة. صُور المسلسل في أحد الأحياء الفقيرة في ضواحي العاصمة دمشق. كانت هذه المناطق تؤوي أكثر من خمسين في المئة من سكان المدن في سوريا قبل الحرب، وتحيط بالمدينة من جميع الأطراف. شارك الصحافي نجيب نصير، الذي يساهم في هذا الكتاب بمقالة حول الكتابة الدرامية، في تأليف السيناريو مع الروائي حسن سامي يوسف. تتبع القصة مسارات حياة الشخصيات التي وجدت نفسها، من خلال مصائب مختلفة، تعيش في حي الدويلعة المتعثر. تبقى الشخصيات محبوسة في عالم من الإهمال المحبط والظروف القاسية التي تضعها — كما يقول بطل المسلسل — في «قائمة انتظار لا نهاية لها».[١٦] على غرار معظم المسلسلات السورية، ينتهي الانتظار بمأساة: وظائف تُفقد، خطوات تُفسخ، بطل يُقتل، ومدمن متعافٍ يتعرض لنكسة.

أبدع الليث حجو مخرج مسلسل «الانتظار» عملاً كلاسيكياً راسخاً، كان السبب في ظهور نوع متفرع من الدراما هو مسلسلات البيئة الفقيرة.

حذّر مبدعو المسلسل الجماهير وصانعي السياسات من الآفات الاجتماعية والفشل السياسي المنتشر في الأحياء الفقيرة في سوريا. ذهبت هذه التحذيرات أدراج الرياح واندلعت انتفاضة مدمرة تحولت إلى حرب أهلية وحرب بالوكالة. استمر صنّاع الدراما التلفزيونية في الإنتاج طوال فترة الصراع، وإن كان بنصف المعدل الذي اعتادوه في مواسم رمضان قبل الحرب، الذي كان يبلغ أربعين مسلسلاً. تعالج العديد من هذه الأعمال، التي تبث حياة جديدة في الواقعية الاجتماعية السورية، مواضيع من زمن الحرب المتمثلة في الخسارة والنفي والانفصال من وجهات نظر أيديولوجية مختلفة — غالباً ما تكون غامضة — من خلال تصوير التجارب اليومية. وعلى حد تعبير الناقد الدرامي في التلفزيون السوري ماهر منصور، فإن خطوط البث الفضائي أصابها الألم السوري.[١٧] يعتبر المشاهدون وشخصيات الصناعة بعض هذه المسلسلات من بين أفضل المسلسلات التي أُنتجت خلال العقد. يروي المسلسل الذي أخرجه رامي حنا بعنوان (غداً نلتقي، ٢٠١٥)، قصة لاجئين يتشاركون مسكناً في بيروت. شارك في المسلسل ممثلان بارزان تعارض مواقفهما العلنية من الصراع مواقف شخصياتهما. أما مسلسل (قلم حمرة، ٢٠١٤) ذو العنوان المخادع، الذي يحكي قصة اعتقال بطلته من قبل رجال الأمن السوري أثناء شرائها قلم حمرة، فيصوّر معاملة النظام القاسية لمن يعتقد أنهم معارضون للنظام. صوّر المخرج حاتم علي المسلسل في لبنان، حيث حلّت بيروت محل دمشق، لكن الليث حجو قام

لقد عززت التقنيات الرقمية

بتصوير مشاهد جريئة لانتهاكات النظام داخل سوريا في مسلسله (الندم، ٢٠١٦)، حيث صور انتحار معارض سجين، عندما أصبحت آلام التعذيب لا تُطاق. وخلافاً لما درجَت عليه العادة في تقاليد التصوير، تُعرض اللقطات المعاصرة لمسلسل الندم في ٢٠١٦ بالأسود والأبيض، بينما ذكريات الماضي التي تعود إلى الأعوام ٢٠٠٣–٢٠١١ بالألوان.

انضم الممثلون والمخرجون السوريون أيضاً إلى صناعة الدراما المصرية المتجددة، ودخلوا في شراكات مع مبدعين من لبنان والخليج العربي في شكل جديد أُطلق عليه اسم الإنتاج المشترك. تُبث هذه المسلسلات على القنوات العربية، وأيضاً على منصات البث الجديدة باللغة العربية مثل قناة شاهد MBC، وهي ظاهرة تناقشها الصحافية ألكسندرا بوتشيانتي مع أمينة المعرض هديل الطيب في هذا الكتاب. يمتد هذا التعاون الجديد إلى تقليد طويل من الخبرة المشتركة في صناعة الدراما العربية. وتقوم الشراكات اللبنانية/السورية بابتكار مواضيع جديدة، مثل المواضيع البوليسية والجريمة المنظمة، التي غالباً ما تكون مستمدة من الاتجاهات العالمية في الدراما التلفزيونية.

لقد عززت التقنيات الرقمية المسلسلات ولم تحل محلها. تقدم الإنترنت محاكاة افتراضية لموسم رمضان على مدار العام، وتتيح مشاهدة حلقات متتالية من المسلسل في أي وقت. تصل بعض الأعمال الدرامية الحديثة إلى خارج المنطقة، فهي تظهر مثلًا على نتفلكس مترجمة إلى اللغات الإنجليزية والإسبانية والصينية. لقد أنتج كل من فيسبوك وانستغرام لمتابعيهما ثقافات عالمية نابضة بالحياة. كذلك يستخدم صانعو الوسائط هذه المنصات للترويج لعملهم والتواصل مع جماهيرهم.

يقوم المشاهدون بأنفسهم بإنتاج ونشر مواد منوعة وأخرى ساخرة وانتقادات وإشادات بالمسلسلات التلفزيونية وصانعيها. وكما تصف الصحافية سامية عايش في حوارنا، فإن الخطاب الإعلامي يروّج للمسلسل الدرامي في عصر التقارب الذي نعيشه، كثقافة شرعية، وتعمل استجابات وسائل التواصل الاجتماعي مع الدراما نفسها وأيضاً مع التغطية الصحفية لها، على تغيير هذا النوع. يستكشف المشاركون في كتاب «العالم يشاهد المسلسلات» من سلسلة أصوات وحوارات، والذين ينتمون إلى تخصصات أكاديمية متنوعة، الأبعاد المختلفة لإنتاج الدراما واستهلاكها. يركز القسم الأول على المحتوى الدرامي وسياسة الإنتاج. تحلل الباحثة في علم الأنثربولوجيا نهال عامر موضوعين مترابطين يظهران كمحورين للدراما المصرية في عصر ما بعد الثورة هما التوترات الطبقية والحيز العمراني المدني. في مقالتها تلقي الضوء على تأثير النزعة الاستهلاكية والتسويق والأيديولوجية الليبرالية الجديدة على المحتوى والإنتاج. وبالمثل نور الحلبي مسألة إلغاء القيود الاقتصادية على الدراما السورية من خلال مشكلة الرقابة، حيث تمثل الضغوط الحكومية وشبكاتها على إنتاج الدراما، الشغل الشاغل لهذه الصناعة. غالباً ما يقول صنّاع الدراما إن السوق الخليجية تفرض محتوىً محافظاً، لكن الحلبي ترى أن عصر الأقمار الصناعية العربية خلق في الواقع مساحة للمبدعين السوريين للتعامل مع سياسات بلادهم بشكل مباشر أكثر مما كان الحال في أيام إنتاج القطاع العام.

الدراما الخليجية هي وافد جديد نسبياً على التلفزيونات العربية، باستثناء الدراما الكويتية التي تعود إلى السبعينيات. من خلال تحليل ثلاثة مسلسلات كويتية رائدة من إنتاج الثمانينيات،

المسلسلات ولم تحل محلها.

تناقش الباحثة شهد الشمري كيف استطاعت الدراما أن تتحدّى وتعزّز القوالب النمطية الجندرية وديناميكيات السلطة الأبوية. في الوقت نفسه تصور هذه الأعمال النساء على أنهن «الشخص الآخر» وتعزّز تمكينهن. وكما هو الحال في الدراما العربية عموماً، يتم التطرق إلى دور المرأة في المجتمع الأسري بشكل أكثر دقة وجرأة من أي شكل ثقافي شعبي آخر.

يدرس القسم الثاني من الكتاب الصناعات التي تعمل بالتوازي مع الدراما العربية وتؤثر فيها وتنافسها. تقدم المؤرخة المهتمة بالتراث الشعبي أرزو أوزترکمان مصطلح «ديزي»، وهو النوع الفني التلفزيوني المميز في تركيا، الذي نجح في اجتذاب انتباه المشاهدين في العالم العربي وخارجه، والذي نافس المسلسلات العادية وكان مصدر إلهام لها. قامت أرزو بتتبع تطور هذا النوع ابتداءً من فترة الإنتاج الحكومي وصولاً إلى دخوله أسواق التلفزيون العالمي، وشرحت أسباب الجاذبية المتزايدة لـ«المحتوى التركي» في الأسواق الخارجية. لقد ساهمت دبلجة المسلسلات المنتجة في جنوب آسيا في إغناء ذخيرة الدراما العربية. أما الباحثة الإعلامية سريا ميترا فدرست في مقالتها نمو الأسواق المختصة بالمحتوى التلفزيوني البوليوودي، والذي يتجلى في ظهور القنوات الفضائية المتخصصة التي انتشرت على نطاق واسع خصوصاً لدى مشاهدي الخليج. هناك تصنيف دقيق للهجات وتسجيلات المسلسلات الكوميدية سواء في مصر أو في مسلسلات الدراما الشامية. تعكس المعرفة الثقافية للمنتجين الهنود ونجاح أعمالهم في الوصول إلى الجماهير الخليجية، الروابط متعددة الأوجه وطويلة الأمد بين المنطقتين.

تدرس سعدية عزالدين مالك، الباحثة في مجال التواصل، نوعاً آخر من أنواع الدراما الأجنبية، والتي جاءت مع «الموجة الكورية» (هاليو) التي تجتاح الخليج حالياً. من خلال تبني منظور متعدد الثقافات يتجاوز الإطار المحلي، تلمس عز الدين نوعاً

من التقارب والإعجاب بكوريا ومسلسلاتها التلفزيونية. تفضل بعض شرائح الجمهور العربي المزاج المرح المتفائل للدراما الكورية على نظيرتها العربية التي غالباً ما تكون كئيبة. تذكر عز الدين أنه خلال عملية الترجمة الثقافية، يركز المتابعون القطريون على القيم المشتركة التي تعرضها المسلسلات، بينهم وبين الشعب الكوري، ويتجاهلون القيم التي يجدونها غريبة.

نادراً ما يشكل الدين بؤرة مركزية، سواء في المسلسل العادي أو الديزي. في المقابل، يقدم صانعو الدراما الإندونيسية ما يُسمى (الدراما الدينية) Sinetron Religious ذات الطابع الإسلامي. تدرس الباحثتان عناية رحماني ودوي أيني بستاري نوعاً من الصناعة التلفزيونية التي تجمع ما بين التقوى الشعبية والإسلام الرسمي والنزعة الاستهلاكية الليبرالية الجديدة. تقول الباحثتان إن الدراما التجارية تستجيب لمخاوف ورغبات الطبقات المتوسطة المسلمة في إندونيسيا بشكل أكثر فاعلية من حركات المجتمع المدني والفصائل الإسلامية السياسية الإصلاحية المصممة لطرحها. تشير الشعبية المتزايدة لـ«الدراما الدينية» إلى عدم جدوى النقاشات المعاصرة حول توافق الإسلام مع العلمانية.

يضم القسم الأخير من الكتاب الذي يحمل عنوان «عوالم جديدة، أصوات جديدة» ثلاثة حوارات مع مخرجين ونقاد تلفزيونيين، يطرحون من خلالها قضايا الرقابة والمواضيع مدار البحث، والابتكارات الرسمية، والتقدم التكنولوجي.

تشهد كافة مقالات وحوارات الكتاب على استمرارية الدراما التلفزيونية وأهميتها في مجتمعات الشرق الأوسط والمجتمعات الإسلامية. لقد نجا المسلسل العربي من التوترات الجيوسياسية والحروب والتدخل الأيديولوجي والتحول الاقتصادي وتقارب الوسائط المتعددة. تواجه الدراما التلفزيونية، شأنها شأن المنطقة العربية عموماً، مجموعة عميقة من التحديات، لكنها مستمرة في مواجهتها وتحدّيها. ∎

<div dir="rtl">

١ تتفاوت المواعيد الدقيقة حسب التقويم الإسلامي.
٢ ماهر منصور، تواصل شخصي مع الكاتب، ١١ مايو ٢٠١٩.
٣ لمزيد من المعلومات حول الاغتراب العربي، انظر جلال،
 لا سيما فصول إبراهيم وميلور وريناوي.
٤ طومسون، ١٣–١٥.
٥ ميتيل، ١٨.
٦ انظر imdb.com/title/tt7962956.
٧ أنتجت فرق مختلفة أربعة مواسم متتابعة،
 وصولاً إلى الثورة المصرية عام ٢٠١١.
٨ لمعرفة المزيد عن ليالي الحلمية وغيرها من الأعمال الدرامية
 التلفزيونية المصرية في الثمانينيات والتسعينيات، انظر أبو لغد.
٩ انظر أرمبيرست لتحليل مسلسل الراية البيضاء.
١٠ انظر elcinema.com/work/1010599
١١ انظر elcinema.com/work/1011413.
١٢ انظر elcinema.com/work/1624609.
١٣ أبو نضال، ترجمة المؤلف إلى الإنجليزية.
١٤ انظر سالاماندرا، ١٢٥–١٢٦؛ عدوان، ٧–٨. إلى جانب الإشادة النقدية،
 أحدث المسلسل ردود فعل شديدة، رداً على ذلك، نشر عدوان كتاباً
 يبرر تصويره للزير سالم على أنه أكثر صدقاً للتاريخ والشعر مما كان
 الجمهور العربي على استعداد لتقبله.
١٥ نور الحلبي، تواصل شخصي مع الكاتبة، ١٨ أبريل ٢٠٢٠.
١٦ انظر imdb.com/title/tt14062852.
١٧ منصور، ٧٢، ترجمة المؤلف إلى اللغة الإنجليزية.

</div>

<div dir="rtl">

أبو لغد، ل. (٢٠٠٤)
«Dramas of Nationhood: The Politics of Television in Egypt».
شيكاغو: مطبوعات جامعة شيكاغو.

أبو نضال، ن. (٢٠ ديسمبر ٢٠٢٠) الأساطير الشعبية في الدراما العربية... الزير سالم
(المهلهل-معاصراً)، الرأي. تم الاسترجاع بالعربية من: /alrai.com/article/81976
الرأي-الثقافي/الأساطير-الشعبية-في-الدراما-العربية---الزير-سالم-(المهلهل)-معاصراً.

عدوان، م. (٢٠٠٢) الزير سالم، البطل بين السيرة والتاريخ والبناء الدرامي.
دمشق: القدموس للنشر والتوزيع.

أرمبروست، دبليو. (١٩٩٦). «Mass Consumption and Modernism in Egypt».
مطبوعات جامعة كامبردج.

جلال، إ. تحرير (٢٠١٤)
«Arab TV Audiences: Negotiating Religion and Identity».
فرانكفورت بي إل للأبحاث الأكاديمية.

منصور، م. (٢٠١٥) دراما النار والقلق. دمشق: دار كنعان للدراسات والنشر.

ميتيل، ج. (٢٠١٠) «:Complex Television
The Poetics of Contemporary Television Storytelling».
نيويورك: مطبوعات جامعة نيويورك.

سالاماندرا، ك. (٢٠١٩) «:Past Continuous
The Chronopolitics of Representation in Syrian Television Drama»،
Middle East Critique ٢٨(٢)، ١٢١–١٤١.

طومسون، ر. ج. (١٩٩٦)
«Television's Second Golden Age: From Hill Street Blues to ER».
نيويورك: كونتينام.

</div>

الدراما التلفزيونية السورية في عصر الأقمار الصناعية: تأثير الاستثمار الخليجي في أوائل العقد الأول من القرن الحادي والعشرين

نور الحلبي

أبرز البث الإقليمي للتلفزيونات العربية عدداً من الفرص والتحديات أمام صناعة المسلسلات أو الدراما التلفزيونية السورية، التي ظهرت كقوة ثقافية إقليمية خلال العقود الثلاثة الماضية، فاستفادت من الفرص التي أتاحتها الأسواق العربية في بث المادة الفنية في أوائل العقد الأول من القرن الحادي والعشرين، الأمر الذي ترك أثراً كبيراً على نوعية المسلسلات ومحتواها.

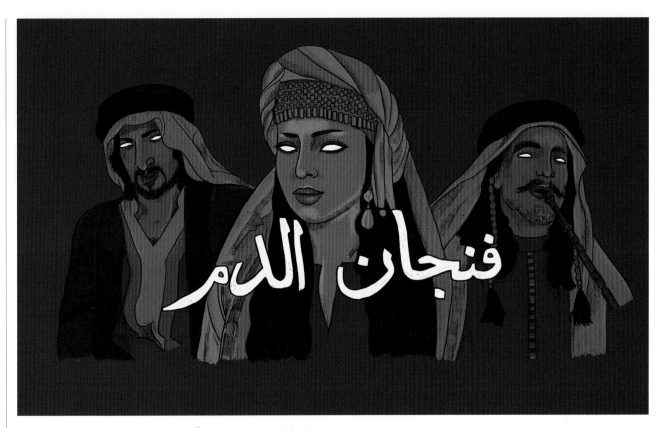

مسلسل (فنجان الدم، ٢٠٠٩). حُظرت هذه الدراما البدوية قبل ساعات من عرضها على تلفزيون أبو ظبي بسبب شائعات سَرَت في الديوان الملكي السعودي بأن الإنتاج يهاجم عدداً من القبائل المؤثّرة في شبه الجزيرة العربية. وبدلاً من ذلك، جرى بث المسلسل بعد عام واحد خارج أوقات الذروة. الصورة بإذن من نوري فليحان.

يدرس هذا الفصل منهجية الاقتصاد السياسي في إنتاج الدراما التلفزيونية، ويناقش الفكرة القائلة إن الاستثمار الخليجي ربما يكون قد أدّى فعلاً إلى فرض المزيد من التحفظ على الدراما التلفزيونية السورية في أوائل العقد الأول من القرن الحادي والعشرين.[1] يؤكد هذا الفصل أن التمويل الخليجي ربما يكون قد فرض المزيد من التحفظ على الدراما السورية، لكنه شجّع بالمقابل

على إدخال تأثير ليبرالي على المحتوى السياسي، الأمر الذي مكّن من إنشاء وتمويل العديد من المشاريع الإعلامية المثيرة للجدل. من خلال دراسة أنماط الإنتاج والتوزيع الإعلامي، يوضح هذا الفصل كيف استفادت المشاريع المشتركة من التباين في أولويات الرقابة بين الرقباء الخليجيين والسوريين، بينما تجاوزت أقلمة الملكية الفكرية وحقوق البث الرقابة الحكومية الصارمة

في الداخل. لكن مع هذا لا تزال هناك مخاوف قائمة بشأن السيطرة الاقتصادية للمؤسسات الخليجية على صناعة المسلسلات، حيث تسبب الاستثمار الخليجي في إدخال تحولات كبيرة على الصناعة، ما يتطلب إيجاد حلول عاجلة لجعل الدراما السورية أقل عرضة للتأثيرات والمطالب الخارجية.

التحول الهيكلي للدراما السورية

أبصر التلفزيون السوري النور في أوائل الستينيات، حين وصل البث التلفزيوني إلى العالم العربي لأول مرة. وُضعت هذه الصناعة منذ انطلاقتها تحت مظلة الهيئة العامة للإذاعة والتلفزيون في ظل احتكار الدولة لوسائل الإعلام.[٢] أول نقطة تحول في الدراما السورية جاءت مع ظهور البث الفضائي في العالم العربي في الستينيات. بعد ملاحظة اهتمام الدول العربية الكبير بالانضمام إلى قمر إنتلسات بعد إطلاقه في عام ١٩٦٤، أطلقت جامعة الدول العربية مؤسستها العربية للاتصالات الفضائية—عربسات—في عام ١٩٧٦. في ذلك الوقت، كانت المملكة العربية السعودية تمتلك ٢٩٫٩ في المئة من أسهمها، تليها الكويت وليبيا والعراق وقطر. أما مصر، الدولة التي تقدم أكبر الإنتاجات الثقافية في العالم العربي، فكانت تمتلك نسبة تبلغ ٥٫٢ في المئة فقط من أسهم عربسات. وحسب ما يقول الباحث الإعلامي حسين أمين،[٣] فإن مصر لم تشعر بضرورة حصولها على حصة أكبر بسبب اعتمادها على شعبية صناعة السينما والتلفزيون المحلية. لكن اتضح لاحقاً أن هذا القرار أضرّ بالتلفزيون والدراما المصرية، كما سيبرهن هذا الفصل.

أدّى وصول البث الفضائي إلى تكثيف بحث العديد من القنوات التلفزيونية العربية عن المحتوى. وعلى عكس الصناعات

الإعلامية الأخرى في العالم، لم تعتمد الفضائيات العربية على شبكة من شركات الإعلان التي توفر عائدات الإعلانات لتغذية إنتاج المحتوى وشرائه، بل اعتمدت غالبية خدمات البث العربية على الإعانات المالية الحكومية.[٤] لكن التلفزيون السوري ظل يقبع تحت احتكار الحكومة بموارد متواضعة نسبياً، ما دفع العديد من المخرجين السوريين إلى البحث عن وظائف إذاعية مربحة في الخارج.

جاءت نقطة التحول في الدراما السورية بعد فترة وجيزة من إنشاء عربسات والحصار الاقتصادي الذي أعلنته الدول العربية على مصر عقب معاهدة كامب ديفيد للسلام عام ١٩٧٨.[٥] استُبعدت مصر بسرعة من عربسات بقرار من جامعة الدول العربية،[٦] الأمر الذي لم يؤثر فقط على القنوات المصرية، بل كان هناك اتفاق مشترك بين الدول العربية على الامتناع عن شراء منتجات اتحاد الإذاعة والتلفزيون المصري، الأمر الذي أثّر على صناعة المسلسلات المصرية.[٧]

استثنى الحظر المفروض على الدراما المصرية البرامج المنتجة خارج مصر[٨] باللهجة العامية المصرية، ما دفع بالمنتجين إلى نقل إنتاج الدراما المصرية إلى الأردن وسوريا، وهذا زاد من شعبية دمشق كمركز للإنتاج. وإدراكاً منها للفرصة التي أتاحتها الأهمية المتزايدة لدمشق، أقرّت الحكومة السورية سلسلة إصلاحات لتحرير الاقتصاد في عام ١٩٩١، فغيّرت التشريعات التي تحظر إنشاء شركات الإنتاج الخاصة في سوريا.[٩] أدّت هذه الظروف إلى ازدهار كبير في الصناعة، أطلقت عليه باحثة الأنثربولوجيا الإعلامية كريستا سالاماندرا اسم «الفورة الدرامية»، والتي تميّزت بزيادة كبيرة في أجور الممثلين وميزانيات المسلسلات والإنتاج الكلي.

غزلان في وادي الذئاب، ٢٠٠٦. سمح قرار تخفيف القيود على كل من أنشطة الرقابة الرسمية والرقابة الذاتية لصناعة الدراما بالنمو بشكل ملحوظ، ورُحب بالعديد من المسلسلات الوافدة الجريئة مثل هذا المسلسل الكوميدي الساخر في عام ٢٠٠٦. الصورة بإذن من نوري فليحان.

تحوّل العملية الإنتاجية

ضمن هذا الإطار يشرح أحد ممثلي لجنة صناعة السينما والتلفزيون مراحل عملية الإنتاج الرسمي قائلاً: «في عملية الإنتاج الرسمي، تتمثل الخطوة الأولى لإنتاج المسلسل في تقديم سيناريو للموافقة عليه من قبل اللجنة. بعد الموافقة على السيناريو، ينتقل المشروع إلى مرحلة التصوير. بعد انتهاء التصوير، يُعاد تقديم المنتج النهائي للرقابة للموافقة عليه، وضمان عدم وجود أي انحرافات عن النص الأصلي المعتمد». وقد شدّد ممثل اللجنة على ضرورة مرحلة الرقابة الثانية لضمان عدم انحراف المُنتَج النهائي عن النص المعتمد من خلال بعض «الإضافات الإشكالية».[١٠] في نهاية هذه العملية يدخل المسلسل مرحلة التسويق.

مسار المسلسل الرسمي

المرحلة الإبداعية
مرحلة كتابة السيناريو
مرحلة التسويق
مرحلة التصوير
مرحلة البث (التشغيل الأول)
مرحلة التوزيع (إعادة التشغيل للمبيعات)

سمحت الآلية السابقة بمراقبة صارمة للمحتوى. لكن وبسبب الصعوبات المتزايدة في تمويل المسلسلات، تغير هذا الإجراء منذ التسعينيات. دفعت المخاطر المنهجية العالية شركات الإنتاج تدريجياً إلى ابتكار مسارات إنتاج مختلفة تماماً، وتأمين أموال الإنتاج ووسائل البث الإعلامي لإنتاجها.

تتبع معظم المسلسلات السورية الآن مساراً يختلف تماماً عن الإجراء الرسمي الذي تديره اللجنة. تسبق مرحلة التسويق الآن جميع مراحل إنتاج المسلسل، حتى المرحلة الإبداعية في بعض الأحيان، عند إجراء المناقشات حول فكرة المسلسل وموضوعه. هناك آليتان محتملتان للإنتاج. في الأولى، يُكتب السيناريو ويُقدّم للمشترين المحتملين ضمن مجموعة مؤلفة من عدة نصوص. إذا تم شراء السيناريو، فإنه ينتقل إلى مرحلة التصوير والبث. أما توزيع البث بشكل أكبر فيعتمد على طريقة البيع. في حالة بيع الحقوق لتشغيل المسلسل لأول مرة، يمكن توزيع المسلسل لإعادة تشغيله بعد البث الأولي. من ناحية أخرى، عندما تُباع الحقوق الحصرية، تُمرّر حقوق العرض إلى جهة البث، التي غالباً ما تختار الحد من التوزيع.

أما في المسار الثاني، الذي يُطلق عليه في مجال صناعة المسلسلات اسم «الاستكتاب»، فيقوم مستثمر خارجي (غالباً ما تكون إحدى محطات البث) بتكليف أحد المخرجين المشهورين بإخراج العمل. يصبح المخرج بعد ذلك هو المدير المباشر للمشروع، حيث يتلقى أتعاباً مقابل توجيه الخدمات، ويُعفى من جميع المخاطر المرتبطة بالعملية الإنتاجية. أما تحديد الفكرة الإبداعية ونوع المسلسل والقضايا التاريخية والاجتماعية فتحددها الجهة المستثمرة.

غالباً ما يتم إلزام المخرج المباشر أيضاً بقائمة محددة من الممثلين «النجوم» ومواقع التصوير وأعضاء طاقم الإنتاج، وفقاً للاستراتيجية التي تختارها الجهة المستثمرة. بعد إبرام الاتفاق، تبدأ مرحلة كتابة السيناريو، وفقاً للإرشادات المتفق عليها، تليها بعد ذلك مرحلة التصوير.

تصرف سلطات الرقابة الخليجية. ومن المسلسلات البارزة التي اتبعت هذا المسار مسلسل (الحصرم الشامي، ٢٠٠٧)، المحظور في سوريا.[١١] إن توزيع المسلسلات على القنوات الفضائية الإقليمية يجعل الرقابة أمراً صعباً أيضاً، كما أوضح الممثل دريد لحام، «إذا كان الرقيب قادراً على مراقبة البرامج السورية التي تبث على المحطات السورية، فلا يمكنه مراقبة البرامج السورية التي تُعرض في الدول العربية الأخرى، [ما يجعل] فرض رقابة صارمة أمراً متعذراً في عصر المحطات الفضائية».[٣] في ضوء ذلك، أكد مسؤول في مكتب الرقابة السوري على وضع قيود «أخف وألطف» في العقد الأول من القرن الحادي والعشرين مقارنة بالتسعينيات.[٣]

كما أتاح تعهيد الإنتاج السوري لشركات الإنتاج والمحطات الخليجية، من خلال المسار الثاني إنتاج محتوى مثير للجدل بدرجة كبيرة بحيث لا يمكن عرضه في البيئة الخليجية. تشمل أمثلة المسار الثاني المنتجات المحظورة آنذاك (في الخليج) مثل (أسد الجزيرة، ٢٠٠٦).[٤] تُظهر أنماط الحظر والتوزيع المختلطة هذه كيف استفادت الجهات الثقافية المنتجة والجماهير من الأولويات المتباينة للرقابة في جميع أنحاء المنطقة.

يؤكد هذا النمط ما توصل إليه باحثون آخرون ممن درسوا الدراما التلفزيونية السورية. تقول كريستا سالاماندرا: «للمشاهدين والرقابة في هذه البلدان [العربية] اهتمامات وأذواق مختلفة للغاية، كما أن لديهم حساسيات مختلفة».[١٥] في الواقع، تختلف سلطات الرقابتين الخليجية والسورية اختلافاً كبيراً في اهتماماتهما الأساسية. ومن هنا فإن تبادل حقوق الإنتاج وصفقات الشراء يؤمنان المزيد من الحرية لكلا الإنتاجين الخليجي والسوري. تعمل مكاتب الرقابة الخليجية وفق إرشادات صارمة من حيث المحظورات الاجتماعية والدينية، بينما تظهر اللجنة السورية لصناعة السينما والتلفزيون اهتماماً أقل نسبياً بالمحظورات الاجتماعية، وحساسية أكبر تجاه القضايا السياسية.

المسار الثاني، الاستكتاب

مرحلة التسويق
المرحلة الإبداعية: التكليف بالفكرة
مرحلة كتابة السيناريو
الموافقة على السيناريو من قبل الجهة المستثمرة
مرحلة البث (التشغيل الأول)
مرحلة التوزيع (إعادة التشغيل للمبيعات)

ورغم أن كلا المسارين يتطلب إتمام مهام تسويق الأعمال وبيعها مسبقاً، إلا أنهما يختلفان في درجة التأثير الخارجي الذي تنطوي عليه مراحل الإنتاج. ففي حين يمنح مسار الإنتاج الثاني محطة البث التي اشترت العمل سيطرة تامة على قرارات اختيار المحتوى وطريقة الإنتاج، فإن مسار الإنتاج الأول يتيح الحد الأدنى من تأثير محطة البث على محتوى المسلسل، حيث يكون النص مكتوباً مسبقاً، ويتم شراؤه وفق مبدأ «اشترِه كما هو أو اتركه»، مع قبول تغييرات طفيفة فقط.

في ما يتعلق بالإنتاج السوري الخليجي المشترك، فإن كلا المسارين اللذين تم تطويرهما استجابة لأسواق المحطات الفضائية الإقليمية يسمح للنصوص السورية بتجاوز اللجنة، فيتم شراء المسلسل وبثه وشراؤه في الخليج، ما يضع المسلسل تحت

الخاتمة: أزمة عام ٢٠٠٧ نذير لصدامات المستقبل

صحيح أن ضخَّ مصادر التمويل الإقليمية ربما يكون قد أتاح فرصاً أمام الدراما السورية، إلا أن أزمة دراما عام ٢٠٠٧ أظهرت أن المساحة الفنية التي يوفرها هذا التمويل لم تأتِ دون مخاطرات. فبعد سنوات من تموضع سوق الدراما السورية في الخارج، شكل امتناع المحطات الخليجية عن شراء المسلسلات السورية في عام ٢٠٠٧ تحدياً فريداً لهذه الصناعة. تتراوح تفسيرات ضعف الإقبال على الشراء من العزلة السياسية لسوريا بعد اغتيال رفيق الحريري عام ٢٠٠٥،[١٦] مروراً بالأزمة المالية، وصولاً إلى قضية «فائض الإنتاج»، وهي فكرة طرحها المنتجون المعنيون بالإنتاجات الثقافية. ترجّح الممثلة نادين تحسين بيك فكرة التفسير المالي، فقد ذكرت في حديثٍ أجرته معها صحيفة تشرين السورية، التراجع الملحوظ في أجور الممثلين والميزانيات التسلسلية،[١٧] وعزت ذلك إلى تأثير الأزمة السلبي على مبيعات المسلسلات. كما أوضح المخرجان المثنى صبح والليث حجو أن عام ٢٠٠٧ شهد توسعاً جذرياً في الإنتاج، حيث توقع المنتجون عائدات عالية من القنوات الإقليمية،

لكن الخبراء التقنيين العاملين في الصناعة (بما في ذلك الممثلون ومهندسو الصوت والضوء والمخرجون وكتاب السيناريو) لم يتمكنوا من تقديم أكثر من ١٠ إنتاجات عالية الجودة فقط. وبالتالي، فإن المسلسلات الأربعين المنتجة في القطاع الخاص، والتي أُنتجت في عام ٢٠٠٧ لم تجتذب المشترين المتوَقَّعين للمسلسلات الدرامية.[١٨] بالمحصلة يمكن القول إنه لا يوجد عامل مفرد واحد ساهم في الانهيار المعقد لسوق الدراما في عام ٢٠٠٧، لكن الأزمة أثارت جدلاً لا يزال مستمراً حتى اليوم.

ما أوضحته أزمة عام ٢٠٠٧ هو الخطر طويل الأمد المرتبط باعتمادية صناعة الدراما السورية على الطلب الأجنبي، ما أدّى إلى تأثير متباين من قبل محطات البث، والقدرة على إملاء المحتوى في بعض الأحيان لأن الإنتاج السوري ليس له منفذ آخر. قال المخرج هاني العشي في مقابلة عام ٢٠١٠، «طالما أن شركات الإنتاج السورية مجبرة على الاعتماد فقط على المحطات الخليجية لشراء منتجاتها، فإن صناعة الدراما التلفزيونية السورية ستظل معلقة على حافة الهاوية».[١٩] ∎

إن تبادل حقوق الإنتاج وصفقات الشراء يؤمنان المزيد من الحرية لكلا الإنتاجين الخليجي والسوري.

علیا، ك. (٤ أبريل ٢٠١٠) الأجور في الدراما السورية، ملحق الدراما في جريدة تشرين، ٨-٩.

أمين، ح. (١٩٩٦) ‹Egypt and the Arab World in the Satellite Age›، «New Patterns in Global Television: Peripheral Television»، سنكلير، ج.، جاكا، اي. وكانينغام، س. تحرير. مطبوعات جامعة أكسفورد، ١٠١-١٢٥.

بيرك، س. (١١ أغسطس ٢٠١٠) ‹With Ramadan, the Drama Begins›، غلوبال بوست. تم الاسترجاع من: /globalpost.com/dispatch middle-east/100810/ramadan-syria-soap-operas?page=0,0.

بويد، د. (١٩٨٢) «Broadcasting in the Arab world: A survey of radio and television in the Middle East». فيلادلفيا: مطبوعات جامعة تمبل.

الحلبي، ن. وميلور، ن. (٢٠٢٠) ‹The "soft power" of Syrian broadcasting›، «Routledge Handbook on Arab Media»، ميلادي، ن. وميلور، ن. تحرير. نيويورك: روتلدج، ٤٢٨-٤٣٨.

صقر، ن. (٢٠٠١) «Satellite Realms: Transnational Television, Globalization and the Middle East». لندن: أي. بي. توريس.

سالاماندرا، ك. (٢٠٠٥) ‹Television and the Ethnographic Endeavor: The Case of the Syrian TV Drama›، «Transnational Broadcasting Studies 1». تم الاسترجاع من: arabmediasociety.com/television-and-the- /ethnographic-endeavor-the-case-of-syrian-drama.

سالاماندرا، ك. (٢٠٠٨أ) ‹Through the Back Door: Syrian Television Makers between Secularism and Islamization›، «Arab Media: Power and Weakness»، حافظ، ك.، تحرير. نيويورك: كزنتينام، ٢٥٢-٢٦٣.

سالاماندرا، ك. (٢٠٠٨ب) ‹Creative Compromise: Syrian Television Makers between Secularism and Islamism›، «Contemporary Islam 2»، ١٧٧-١٨٩.

الزياني، م. (٢٠١٢) ‹Transnational Media, Regional Politics and State Security: Saudi Arabia Between Tradition and Modernity›، «British Journal of Middle East Studies» ٣٩(٣)، ٣٠٧-٣٢٧.

١ سالاماندرا، ٢٠٠٨، أ؛ ٢٠٠٨ ب.
٢ الحلبي وميلور.
٣ أمين.
٤ نفس المصدر، ١٠٣.
٥ الزياني، ٣١٣.
٦ صقر، ٢٩-٣٣.
٧ نفس المصدر، ١٠-١١.
٨ بويد.
٩ سالاماندرا، ٢٠٠٥، ٥.
١٠ تواصل شخصي مع ممثل اللجنة (دون ذكر اسمه)، ١٩ يوليو ٢٠١٠.
١١ انظر elcinema.com/work/1233629.
١٢ تواصل شخصي مع دريد لحام في ٩ يوليو ٢٠١٠.
١٣ تواصل شخصي مع ممثل اللجنة (دون ذكر اسمه)، ١٦ يوليو ٢٠١٠.
١٤ انظر elcinema.com/work/1632579.
١٥ سالاماندرا، ٢٠٠٥.
١٦ بيرك.
١٧ علیا.
١٨ تواصل شخصي مع الليث حجو في ٧ يوليو ٢٠١٠.
١٩ علیا.

نظرة على المسلسلات المصرية عبر الزمن: الطبقة الاجتماعية، الاستهلاك، والحيّز المدني

نهال عامر

ضيوف الحفل، رجال يرتدون بذلات في غاية الشياكة ونساء بفساتين أنيقة، يرقصون ويشربون في ليلة صيفية منعشة، بينما يتجول النَّدْل حاملين معهم الكحول والمقبلات. برك سباحة متلألئة وفيلا فخمة تشكل المنظر الخلفي لهذه السهرة. ينتقل المشهد إلى الأزقة الضيقة المتربة لإحدى العشوائيات المكتظة بالمباني المتهدمة. في غرفة مظلمة ضيقة، يظهر أربعة أطفال وأمهم ممدّدين على الأرض، يحاولون بصعوبة أن يناموا على مِقَد فارغة. طفل يبكي من الجوع فيخرج والده بحثاً عن الرزق. تعود الكاميرا إلى الحفل، ويُسمع لحن الكمان الأنيق وهو يعزف بينما تجلس مجموعة من رجال الأعمال بجانب بركة السباحة لمناقشة شؤون السياسة وخطط التطوير العقاري. أخيراً، عند عودته إلى المنزل ومعه شطيرة تسد رمق الطفل، يجد الأب الفقير الركام في كل مكان وعائلته مسحوقة تحت

أنقاض منزلها المنهار. هذه هي التوليفة الافتتاحية التي تبيّن التفاوت الطبقي بين عالمين متوازيين في المسلسل التلفزيوني (العرّاف)[1] الـذي عُرض في رمضان ٢٠١٣.

لطالما كان التفاوت الطبقي من السمات المميزة للسينما والتلفزيون المصريين. سواء كان ذلك بتصوير عائلة من الطبقة الغنية تتعرض أخلاقياتها وسلطتها للخطر بسبب الجشع المفرط، أو بتقديم بطل مـن الطبقة العاملة يسحقه النظام — مثل أحد مشاهد مسلسل (فالنتينو)، وقد استمرت الدراما المصرية بالتركيز على الطبقات الاجتماعية المتفاوتة على مدى عقود. يلعب التلفزيون دوراً أساسياً في الثقافة البصرية الشعبية في مصر، وهو بمثابة نافذة تكشف الخطاب الاجتماعي والتصورات الخيالية وأنظمة القوة التي تشكل التمثيل الاجتماعي والوقائع والأماكن والأشخاص. يقوم هذا الفصل بتحليل التمثيلات الطبقية والتفاوت الطبقي والمكاني

ويضعها ضمن سياقها المطروح في المسلسلات المصرية. تُعد المسلسلات جزءاً من الثقافة الإعلامية المصرية، وهي من الفنون الترفيهية الرئيسة خلال شهر رمضان المبارك.[2] يسعى هذا الفصل إلى تحديد تأثير النزعة الاستهلاكية والتسويق والليبرالية الجديدة على الإنتاج الثقافي من خلال دراسة تطور المواضيع والتكوينات المهيمنة للثقافة والسلطة في المسلسلات.

لتحديد انتقال المسلسلات المعاصرة من الخيارات الجمالية والتعليقات الاجتماعية لحقبة سابقة، هناك حاجة إلى مناقشة الارتباطات التاريخية للمسلسلات مع التربية الوطنية في مصر في فترة ما بعد الاستعمار. إن الوسيلة التي تسيطر عليها الدولة والتي كانت تخاطب الجماهير كمواطنين في الساحات الوطنية، باتت الآن أكثر تأثراً بتسويق الصناعة والمسارات الاقتصادية الأوسع للبلاد. أدى ظهور الإصلاح الاقتصادي الليبرالي الجديد إلى تحول ملحوظ

نحو البرامج التلفزيونية التي تُخاطب المشاهدين كمستهلكين. كشفت الدراسات التي أُجريت حول النزعة الاستهلاكية والعولمة كيف تتقاطع هذه القوى مع السلطة السياسية في الفترات التي تلي الاستعمار، ما يؤدي إلى طمس الحدود بين المواطن والمستهلك.[3] تعكس المسلسلات هذا التحول بمرور الوقت من خلال تغيير صور الطبقات والمساحة الحضرية والاستهلاك. لتوضيح التحول نحو الاستهلاك المفرط، يركز هذا التحليل بشكل أساسي على مسلسلين شهيرين عُرضا في عام ٢٠١٠. وهي الفترة ذاتها التي شهدت احتجاجات شعبية طالبَت بمزيد من المساواة الاقتصادية والعدالة الاجتماعية والحريات الديمقراطية — والتي طبعت بداية العقد — ووضعت مسألة الاستهلاك المفرط وعدم المساواة الطبقية في مقدمة المشاكل المطروحة. المسلسل الأول هو «مع سبق الإصرار، ٢٠١٢»،[4] الذي يصور الحياة الباذخة للنخبة المصرية بكل تجاوزاتها — والتي يفتقر إليها معظم المشاهدين المصريين.[5] والثاني هو مسلسل «الأسطورة، ٢٠١٦»، وهو مثال على نوع فني اكتسب شعبية هائلة ضمن قاعدة مشاهدة عريضة بسبب جاذبيته الشعبية. يقدم هذا التحليل نظرة ثاقبة على طريقة تصوير هذه المسلسلات للشخصيات — التي غالباً ما يتم تحديدها من خلال موقعها الحضري والطبقي، أثناء سعيها وراء الربح والسلطة ومن ثم القصاص.

سياسة ما بعد الاستعمار للدراما التلفزيونية

كانت ثورة ١٩٥٢ التي قادتها حركة الضباط الأحرار بداية فترة ثورية غيّرت مصر. كانت لحظة من الحماسة الثورية والمشاعر القومية العربية وبناء الأمة. أدخلت حكومة جمال عبد الناصر التي نادت بالقومية العربية سلسلة من السياسات الاشتراكية ومبادرات التحديث، مثل فرض التعليم العام، وأنظمة الرعاية الاجتماعية،

وتأميم الصناعة وإعادة توزيع الأراضي. تم إطلاق التلفزيون الذي تسيطر عليه الدولة في الستينيات، وظهر كأداة أساسية لتطبيق أصول منهجية التعليم الوطني، وتقديم التعليم الثقافي للجماهير وتشكيل المواطن الحديث.[6] لم ينظر كتّاب التلفزيون المشهورون في ذلك العصر مثل أسامة أنور عكاشة ومحمد فاضل إلى مسلسلاتهم على أنها مجرد وسيلة ترفيه، بل كانت أداة لتشكيل الجمهور الوطني[7] وتثقيفه. في دراستها الإثنوغرافية المفيدة التي حملت عنوان «دراما الأمة» (٢٠٠٥)، تتناول ليلى أبو لغد العلاقة التاريخية بين الأعمال الدرامية التلفزيونية وإنتاج الهوية الثقافية الوطنية في مصر في فترة ما بعد الاستعمار. توضح أبو لغد كيف جسّدت المسلسلات بعض الجماليات المرتبطة بأيديولوجية عهد عبد الناصر للرعاية الاجتماعية والنهوض والتنمية الوطنية. استخدمت أبو لغد تحليلاً للواقعية التنموية لتعريف هذه الجماليات كونها «تمثّل التعليم والتقدم والحداثة ضمن الأمة».[8] اخترقت سياسة الانفتاح، أو تحرير الاقتصاد المصري في السبعينيات، الاشتراكية العربية التي نادى بها عبد الناصر. فقد أدت سياسات أنور السادات إلى ظهور قطاعات اقتصادية معولمة جديدة، مثل قطاعات الضيافة والسياحة والإعلانات.[9] وعزّزت التدخلات الليبرالية الجديدة مثل برامج إعادة هيكلة صندوق النقد الدولي (IMF) في التسعينيات من هذه الاتجاهات الاقتصادية من خلال الدفع نحو خصخصة العديد من القطاعات الاقتصادية.[10] في ضوء هذه التغييرات، يوثق الجزء الأخير من دراسة أبو لغد كيف بدأت الواقعية التنموية كجماليات وأيديولوجيا في التآكل، مع هيمنة أنماط التنمية الاقتصادية الجديدة في ظل الرأسمالية العالمية.[11] يمكن القول إن مسلسل «ليالي الحلمية»[12] الذي عُرض على مدار ستة مواسم، من تأليف أسامة أنور عكاشة، هو من أشهر المسلسلات التي عرضت الثقافة البصرية المصرية خلال

ملصق لمسلسل ليالي الحلمية (١٩٨٧).
الصورة بإذن من نوري فليحان.

العقود العديدة الماضية.[3] عُرض الجزء الأول من المسلسل عام ١٩٨٧، وقدم تعليقاً اجتماعياً ملحمياً على التاريخ المصري الحديث بدءاً من الأربعينيات. كان المسلسل بمثابة تدخل في النقاشات السياسية المعاصرة، حيث أظهر تأثير السياسات الوطنية والأحداث السياسية على حياة الناس والفئات الاجتماعية، وتتبع مسارات الشخصيات المختلفة عبر الزمن. في مسلسلات عكاشة، غالباً ما تتمثل الشخصيات الجيدة في الفقراء الفاضلين، أو في أبناء الطبقة الوسطى المتعلمة الحديثة، الذين كانوا راسخين في التزامهم تجاه مجتمعاتهم وتقدم الأمة. جسّد المسلسل الأيديولوجيات السياسية المتنافسة، وقدّم ممثلين عن الطبقات الاجتماعية المختلفة من خلال شخصيات عديدة. ففي الموسم الأول مثلًا برزت شخصية «العمدة» الآتي من الأرياف، وسعيه وراء الباشا الأرستقراطي سليم البدري. قصد العمدة سليمان غانم القاهرة للثأر لموت والده، الذي يلقي فيه باللائمة على والد سليم الأرستقراطي. انسجاماً مع أعراف واقع التطور، يشيد المسلسل أيضاً بفضائل التعليم ومناصرة حقوق المرأة في عهد جمال عبد الناصر. فمعظم بنات رجال الطبقة العاملة مثلًا يتابعن تعليمهن العالي، ويصبحن أستاذات جامعيات أو طبيبات. في أحد المشاهد، تنصح زوجة أحد عمال المصانع صديقة لها بأن «تدافع عن الحقوق التي منحها إياها جمال».[14]

سعت مسلسلات عديدة في التسعينيات، مثل مسلسل «لن أعيش في جلباب أبي»، إلى التوفيق بين المواضيع العامة مثل إظهار أصالة الطبقة العاملة وريادة الأعمال المرتبطة برجال الأعمال حديثي النعمة الذين رافقوا الانفتاح.[15] كان المسلسل متأثراً بواقع التنمية، وقد صور قصة رجل فقير أصيل اسمه عبد الغفور البرعي، أدّى دوره نور الشريف—هذه المرة تدور القصة حول نجاحه الرائع في مجال الأعمال. جمع البرعي ثروة من عمله بتجارة الخردة في القاهرة ووصل إلى القمة في هذا المجال، لكن نجاحه المادي لم يفسد أو يقلل من أصالته، فقد استمر مثلًا بارتداء ملابسه البلدية بفخر (الجلابية والعمامة والشال) رغم وضعه الاقتصادي والمدني الجديد. حرص كتّاب المسلسل على إظهار التزام البرعي بالمحافظة على التزاماته تجاه أسرته ومجتمعه وجذوره. ورغم أن نجاحه التجاري وازدهار أعماله لم يؤثر على قيمه، إلا أنه وبسبب اختلاف الأجيال، نشأت توترات معقدة بينه وبين ابنه، الذي كان يطمح إلى أن يصبح جزءاً من الطبقة الحضرية المتعلمة الحديثة. تزول هذه التوترات عندما تفسخ خطيبة الابن الأمريكية الخطوبة حين تدرك أن علاقة العمل مع والده لن تكون ممكنة أو مربحة. يشير المسلسل إلى أنه لا يمكن التوفيق بين الرأسمالية والأصالة المصرية، وأن تبنّي النماذج الاقتصادية الغربية لا يعني التخلي عن الشخصية المصرية.

يشير المسلسل إلى أنه لا يمكن التوفيق بين الرأسمالية والأصالة المصرية، وأن تبنّي النماذج الاقتصادية الغربية لا يعني التخلي عن الشخصية المصرية.

عبد الرازق.[٢٠] تُطلع الحلقات الأولى من المسلسل المشاهد على حياتها والعالم الذي تعيش فيه، حيث تنتقل الكاميرا داخل غرفة نومها لتكشف عن خزانة ملابسها الفخمة وأحذيتها وحقائبها. أما اللقطات الخارجية لفيلتها والمجمَّع المسوَّر فتظهر مكانتها الاجتماعية والاقتصادية والمادية. في كل حلقات المسلسل، تظهر الأماكن كمنتجات معمارية ثانوية للعولمة والليبرالية الجديدة — سواء كانت الأحداث تدور في مركز تجاري أو مبنى لمكاتب ذات واجهات زجاجية أو منزل فريد. تتسارع الأحداث الدرامية حين يأخذ زوجها جرعة زائدة من الكوكايين لدى سماعه بعلاقة فريدة برجل أعمال ثري يدعى زياد الرفاعي. ومع تقدم أحداث القصة، تكتشف فريدة تورط زوجها المتوفى في شبكات فساد خطيرة، وتجد نفسها تتصدى لتهديدات غامضة تستهدف أمنها الشخصي والمالي. يبدو الرفاعي، الذي يؤدي دوره ماجد المصري، حليفاً لها في البداية، لكن وفي تحول غير متوقع للأحداث، يكتشف الجمهور أنه كان يسعى سراً للإطاحة بفريدة، ويستعين بشبكة من المجرمين لتحقيق هدفه. تصل أحداث المسلسل إلى الذروة حين تقتل فريدة حبيب ابنتها الذي ينتمي إلى الطبقة العاملة عندما تكشف تواطؤه في مؤامرة الرفاعي الكبرى لتدمير ثروتها ومسيرتها المهنية ومنزلها. كمحامية محترمة ومؤثرة، نجحت في إثبات التهمة على الرفاعي وسجنه. يطرح المسلسل عدداً من التفسيرات، فمن ناحية، يمكن تفسيره على أنه نقد مستتر لفئة النخب المتكالبة على السيطرة والنفوذ. فريدة محامية ناجحة تعيش زواجاً دون حب، تجد نفسها متورطة في علاقة حب شريرة مخادعة، تقع على عاتقها مسؤولية تدبر أمرها وأمر أولادها. وهي لا تصارع دفاعاً عن وطنها أو مجتمعها أو القيم النبيلة التي يتمسك بها المحامون الشرفاء. كما أن انتصارها على زياد الرفاعي ليس انتصاراً على الفساد، فهي نفسها تلجأ إلى القتل والأساليب الملتوية.

المنعطف الليبرالي الحديث

في مطلع الألفية، ظهرت نقلة في محتوى المسلسلات عكست تأثير تسويق الصناعة التلفزيونية، لا سيما مع انتشار البث الفضائي وتزايد شركات الإنتاج الخاصة.[١٦] في الوقت نفسه، كان من نتائج برامج إعادة هيكلة صندوق النقد الدولي حدوث تحول في المشهد الحضري للقاهرة، وتغيير نظرة الطبقة العليا لمفهوم الترفيه والتميز الطبقي والأمن. أصبح ظهور المجمَّعات السكنية ذات البوابات كمواقع للراحة والاستهلاك في الدراما التلفزيونية، وانتقال الطبقات العليا في القاهرة للعيش في هذه المجمعات الجديدة، محورياً في سياق الإصلاح الاقتصادي الليبرالي الجديد.[١٧] وكما تقول آنا كوبر، فإن الليبرالية الحديثة لا تتوقف عند الحقائق الاقتصادية فقط: «بل هي تغيّر بشكل أساسي التكوينات القديمة للذات والمجتمع والثقافة والجماليات والعلاقات في ما بينها».[١٨] ترتبط الخيارات الجمالية في التمثيلات التلفزيونية ارتباطاً وثيقاً بممارسات تجسيد الأيديولوجيات المهيمنة. يذكر مايكل هارت وأنطونيو نيغري أن الإعلام جزء لا غنى عنه في الجهاز الليبرالي الجديد، الذي «ينتج ويعيد إنتاج الروايات الرئيسية من أجل إثبات قوتها والاحتفاء بها».[١٩] في الواقع، بدأت الجمالية الرأسمالية للاستهلاك في تجاوز الواقعية التنموية في التسعينيات. اليوم، تهيمن جمالية ليبرالية جديدة على التمثيلات التلفزيونية للطبقات الاجتماعية والواقع العمراني والمكاني. لقد اتخذ تصوير الطبقة المثقفة الحديثة معنىً جديداً: معنًى يبرز الاستهلاك المفرط والملكية الخاصة والنخبة المعولمة.

غالباً ما يكون الصراع الطبقي هو محور المسلسلات المعاصرة، وغالباً ما تكون شخصيات النخبة متورطة في شبكات فساد. في مسلسل «مع سبق الإصرار، ٢٠١٢»، تظهر محامية ثرية اسمها فريدة الطوبجي، تؤدي دورها غادة

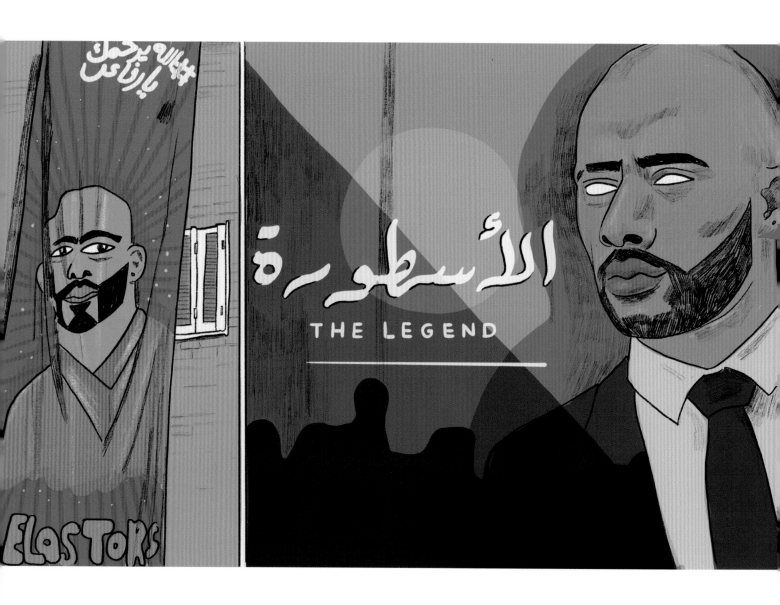

يركز المسلسل في المقابل على الفرد بدلاً من علاقات هذا الفرد وواجباته تجاه الجماعة التي ينتمي إليها. كل ما تسعى إليه فريدة هو المحافظة على مكانتها وحماية منزلها ونفسها وأولادها. يقول العديد من المفكرين إن بروز الخطاب الأمني وترويض المخاوف الأمنية في الحلقات الاجتماعية الخاصة، يرتبط بالأنظمة الليبرالية الحديثة. يقدم المسلسل عدة شخصيات من الطبقة الفقيرة، تتواطأ للتسلل إلى حياة فريدة وأولادها، وهذا مجاز شائع في الدراما المصرية، ولكنه يكتسب معنى جديداً في المجمّعات ذات الأسوار. تقول سيدا لو (٢٠١٩) إنه في أنظمة الإسكان الليبرالية الجديدة، مثل المجتمعات ذات الأسوار، «يصبح المنزل حصناً وملاذاً عاطفياً وموقعاً سياسياً، يسعى فيه أصحاب المنازل إلى توفير الأمان لأنفسهم فقط، وتعزيز العلاقات الطبقية، وتأسيس جغرافيا أخلاقية[٢١] محورها ما ‹يملكون، أو ‹لا يملكون، من مقتنيات مادية». في هذا المسلسل وغيره، يقدم المجمّع ذو الأسوار فكرة عن الخطاب والخيال الذي يساعد في تشكيل القصص التي يتم سردها. فالتهديدات الملموسة والمخاطر المالية التي تواجهها فريدة مثلاً ترتبط بمشاهد القلاع التي يتم تصويرها عالمياً من الناحيتين المادية والبصرية.[٢٢]

إلى جانب البيئة الاجتماعية المحمية غير المحددة، نرى الشخصيات البرجوازية في مسلسل «مع سبق الإصرار» تستخدم السلوكيات الثقافية والجمالية الأجنبية، فأولاد فريدة يستخدمون الكثير من المفردات الإنجليزية في حوارهم، دون ترجمة مكتوبة أو شفهية للمشاهد. وعلى غرار العديد من المسلسلات الأخرى، يصور هذا المسلسل أسلوب الحياة البرجوازية المبالغ فيه على أنه شيء عادي. في بلد يعيش فيه ثلث السكان على الأقل تحت خط الفقر، يشعر المرء بوجود

فجوة عميقة بين نخبة الإنتاج وأغلبية المشاهدين.[٣] إن التمثيل المفرط للمجمّعات ذات البوابات والمسطّحات الخضراء المشذّبة والثروة الزائدة في المسلسلات المعاصرة، يهدف إلى بيع حلم استهلاكي لشريحة ضيقة من المجتمع، وهو يروق لطبقات مماثلة من النخب المنفتحة على العالم. يوضح أحمد كّنا في كتابه «دبي: المدينة بوصفها شركة» أن الأماكن يتم تحديدها وإنتاجها من خلال الأيديولوجيات التي تشكلها. إن الدور الذي يلعبه المكان في المسلسلات المعاصرة يوضح هذه النقطة بالتحديد. في الفترات السابقة كان كتّاب المسلسلات المصرية يصورون الطبقة العليا من المجتمع تعيش في بعض الأحياء المدنية العريقة المعروفة في القاهرة—مثل حي الحلمية الراقي سابقاً—إلا أن أحداث العديد من الأعمال الدرامية اليوم باتت تدور في مجتمعات جديدة غير محددة تعيش داخل مجمعات لها أسوار وبوابات. هنا نرى أثر الجماليات العالمية الليبرالية الجديدة. إن موقع التصوير المميز القابل للتحديد يكون عابقاً بالمعاني الاجتماعية والتاريخية لتسجيل قصة عن التاريخ المصري أو المصلحة الجماعية أو السياسة الطبقية. لكن الأعمال الدرامية اليوم لا تحتاج هذا النوع من التحديد، بل تمتد الأيديولوجيات التي تشكلها إلى ما وراء الحدود الإقليمية أو الوطنية أو المحلية. كما أن فكرة مارك أوجيه عن «اللامكان» والتي تشير إلى المساحات المؤقتة والعامة، تكون مفيدة عند دراسة مكان المجتمع المسوّر في المسلسلات المعاصرة. يمكن القول إن المجمعات السكنية ذات البوابات الراقية التي تظهر في هذه الأعمال الدرامية ليست مكاناً.

في العقد الأول من القرن الحادي والعشرين، تميزت دورة رمضان أيضاً بمسلسلات تدور أحداثها بشكل أساسي في الأحياء الفقيرة للمدينة. كان هناك الكثير من التركيز على

الملصق واللوحة الإعلانية لمسلسل «الأسطورة» (٢٠١٦) معلقة على مبنى في القاهرة، كُتب عليها «الله يرحمك يا رفاعي». الصورة بإذن من نوري فليحان.

المسلسلات الاجتماعية خلال شهر رمضان: نظرة إلى مدن الأحلام والكوابيس

الشخصيات التي تمتهن الإجرام والبلطجة سعياً وراء السلطة والثروة. بعد الثورة المصرية عام ٢٠١١، احتل مشاهير مثل محمد رمضان مركز الصدارة في المسلسلات والأفلام الشعبية. من هذه المسلسلات مسلسل «الأسطورة» الشهير الذي عُرض عام ٢٠١٦، من بطولة رمضان الذي أدى فيه شخصيتين رئيسيتين هما رفاعي الدسوقي وشقيقه ناصر الدسوقي.٣٤ تدور أحداث القصة في حي السبتية بالقاهرة. الرفاعي شخصية محبوبة في الحي، وهو يدير عملًا غير قانوني لتصنيع الأسلحة. على الرغم من نجاحه المادي الهائل، إلا أنه يعتبر نفسه من الطبقة العاملة.

يقاوم ناصر السير على خطى أخيه ويكافح من أجل العيش الكريم. بعد قيام مجموعة منافسة بقتل الرفاعي، يجبر الواقع الاقتصادي القاسي ناصر على تولي مسؤولية الشركة وتوسيعها لتصبح إمبراطورية لتصنيع الأسلحة. في النهاية، يفسد الجشع ناصر وتؤدي تعاملاته التجارية إلى وفاة والدته بشكل مأسوي. وفي نهاية درامية، يسلم ناصر نفسه للشرطة ويُعدم بسبب جرائمه. يتحدث المسلسل عن مواضيع تقليدية تتعلق بالجشع الذي يؤدي إلى الإفلاس الأخلاقي والاختلافات الطبقية التي تعقّد علاقات الحب. كما أنه مليء باستعراض مظاهر الفساد: سيارات دفع

تكشــف المجمعــات الســكنية ذات البوابات وبرك الســباحة المتلألئة الموجــودة فــي اللامكان، وحتى الأزقة الضيقة لأحياء القاهرة الفقيرة، عن هيكليات السلطة الرأسمالية العالمية التي تحكمها وتعيد إنتاجها على الشاشة.

رباعي وفيلات فخمة مع برك سباحة وفنادق فاخرة. أصبحت هذه الرموز التي تشير إلى المكانة الاجتماعية السمات المميزة لأي مسلسل. هناك تناقض كبير بين الحياة في أزقة السبتية والأماكن التي تعيش فيها النخبة الثرية، وهذا التناقض صادم في بعض الأحيان. يمكن للمرء أن يتخيل التفاوت المكاني والمادي، مع تنقل شخصية ناصر في أنحاء المدينة وانتقاله إلى حياة البذخ، إلا أنه يسقط في نهاية المطاف.

أطلق مسلسل «الأسطورة» نقاشاً عاماً حاداً حول الارتباطات الخطيرة المفترضة لشخصية ناصر. جعلت المقالات الافتتاحية والبرامج الحوارية من الأسطورة موضوع انتقادات شديدة لأن ناصرالدسوقي، كما ذكر المعلقون، كان نموذجاً سلبياً للشباب سريع التأثر.[٣٥] كانت شعبية ناصر كبيرة: طُبع وجهه على القمصان القطنية، وعُرضت صورته في المقاهي تعبيراً عن الحزن على وفاته،[٣٦] وأقام مستخدمو الفيسبوك نصباً تذكارياً افتراضياً له،[٣٧] وصدر تطبيق على الهاتف المحمول تظهر فيه شخصية ناصر في لعبة مليئة بالإثارة وتم تحميل التطبيق مئة ألف مرة في أقل من شهر.[٣٨] إن الصدى الذي تركه المسلسل يؤكد أن المواضيع التي تدور حول الصراع الطبقي تخاطب مجتمعاً مشحوناً بالتفاوت الطبقي. تلعب المكانة الطبقية دورها أيضاً في بناء مفاهيم العدالة والأخلاق. رغم الخيارات المشكوك في أمرها، حصل ناصر، وهو رجل من الطبقة العاملة، على كل ما حُرم منه سابقاً، القوة والحب والثروة. لكن وعلى عكس فريدة الطوبجي في «مع سبق الإصرار»، يُعاقب ناصر على أفعاله السيئة من الدولة وأيضاً بوفاة والدته. وكما تشير المسلسلات المذكورة، فإن المكاسب المادية أو تراكم الثروات لا يمكن أن يتخطى الحاجز الطبقي، بل ترتبط الطبقة برأس المال الثقافي والاجتماعي للفرد، مثل التعليم وأسلوب الكلام واللباس أو الشبكات الاجتماعية.

هذه كلها مؤشرات على الطبقة الاجتماعية للفرد، وهي التي تمنحه امتيازات وقوى من نوع خاص، وهي تُصوّر بعناية على هذا النحو على الشاشة.

إن أنماط حياة النخبة المفرطة في البذخ بعيدة عن متناول معظم المصريين — وهي رسالة تنقلها البوابات التي تحمي الفيلات الفاخرة التي تسكنها شخصيات مثل فريدة الطوبجي. ومع هذا، فإن قدرة ناصر الدسوقي على الوصول إلى «الحياة الجيدة»، مهما كانت ملتوية أو زائفة، هي تمرين طموح يمكن للعديد من المشاهدين المشاركة فيه. يمكن للمرء أن يظن أن سقوطه لم يكن فقط نتيجة لأخلاقه الفاسدة، بل أيضاً نتيجة نظام أكبر يقوم بوضع هيكلية لنتائج حياته. ومع هذا يعمل مسلسل الأسطورة، شأنه شأن مسلسل «مع سبق الإصرار» على بيع أحلام مراوغة للمشاهد. تكشف المجمعات السكنية ذات البوابات وبرك السباحة المتلألئة الموجودة في اللامكان، وحتى الأزقة الضيقة لأحياء القاهرة الفقيرة، عن هيكليات السلطة الرأسمالية العالمية التي تحكمها وتعيد إنتاجها على الشاشة. في تقرير صدر عام ٢٠٠٥ عن غرفة التجارة الأمريكية في مصر، يتحدث بائع متجول مصري عن ظروفه الاقتصادية قائلاً: «في مسلسل تلفزيوني عُرض منذ بضع سنوات اسمه «لن أعيش في جلبـاب أبي»، بدأ بطل المسلسل ببيع البضائع على الرصيف، لكنه استطاع أن يشتري متجراً ويصبح ثرياً، وهذا يمكن أن يحدث لي أنا أيضاً».[٣٩] لكن مع مسلسلات مثل «مع سبق الإصرار» أو «الأسطورة»، نجد أن هذا الحلم أصبح بعيد المنال. لقد سببت إعادة الهيكلة الاقتصادية تحولاً ملحوظاً نحو الاستهلاك المفرط، وإظهار مواقع جديدة للترفيه. تعكس الصور المعاصرة للطبقات الاجتماعية والمساحات الحضرية وأنماط الحياة الاستهلاكية تأثير التسويق والليبرالية الجديدة على الإنتاج الثقافي. ∎

قائمة المراجع

أبو لغد، ل. (٢٠٠٠) ‹Modern Subjects: Egyptian Melodrama›، «Questions of Modernity»، and Postcolonial Difference. ميتشل، ت. تحرير. مينيسوتا: مطبوعات جامعة مينيسوتا، ٨٧–١١٤.

أبو لغد، ل. (٢٠٠٥) ‹Dramas of Nationhood: The politics of television in Egypt›. شيكاغو: مطبوعات جامعة شيكاغو.

كانكليني، ن. ويوديس، ج. (٢٠٠١) ‹Consumers and Citizens: Globalization and Multicultural Conflicts›. مينيسوتا: مطبوعات جامعة مينيسوتا.

كوبر، أ. (٢٠١٩) ‹Neoliberal Theory and Film Studies›، «New Review of Film and Television Studies» ١٧(٣)، ٢٦٠–٢٧٧.

مصر اليوم (١ أغسطس ٢٠١٩) ‹32.5% of Egyptians live in extreme poverty: CAPMAS›، «Egypt Today». تم الاسترجاع من: egypttoday.com/Article/1/73437/32-5-of-Egyptians-live-in-extreme-poverty-CAPMAS.

غنام، ع. (٢٢ سبتمبر ٢٠١٦) ‹From the 1990s until Now: The IMF loan and exacerbating the crisis›، Egyptian Center for Economic and Social Rights. تم الاسترجاع من: ecesr.org/en/2016/09/22/from-the-1990s-until-now-the-imf-loan-and-exacerbating-the-crisis/.

غلوك، ز. (٢٠١٧) ‹Security Urbanism and the Counterterror State in Kenya›، «Anthropological Theory» ١٧(٣)، ٢٨١–٢٩٦.

هارت، م. نيغري، أ. (٢٠٠١) «Empire». كامبردج: مطبوعات جامعة هارفارد.

حشيش، د. (١٤ يونيو ٢٠١٦) ‹People Need to Understand Mohamed Ramadan Didn't Die in Real Life› «Scoop Empire». تم الاسترجاع من: scoopempire.com/mohamed-ramadan-died-and-we-cant-deal.

كَنا، ر. (٢٠١١) «Dubai, the City as Corporation» «دبي: المدينة بوصفها شركة». مينيسوتا: مطبوعات جامعة مينيسوتا.

ملاحظات

1. انظر imdb.com/title/tt9652928.
2. انظر marketplace.org/2017/05/26/why-ramadan-big-deal-arab-tv-networks.
3. لمزيد من المناقشة انظر كانكليني ويوديس.
4. انظر imdb.com/title/tt2183204.
5. انظر imdb.com/title/tt5868082.
6. أبو لغد، ٢٠٠٠، ٩٠.
7. أبو لغد، ٢٠٠٥، ١١٤–١١٦.
8. نفس المصدر، ٨١.
9. عثمان، ١٢٨–١٥٧.
10. لمزيد من المناقشة انظر غنام.
11. أبو لغد، ٢٠٠٥، ١٩٣–٢٢٥.
12. انظر imdb.com/title/tt7962956.
13. عرض الموسم الأصلي خلال شهر رمضان عام ١٩٨٧، ثم في مواسم رمضان اللاحقة في الأعوام ١٩٨٩ و١٩٩٠ و١٩٩٢ و١٩٩٥ و٢٠١٦.
14. انظر imdb.com/title/tt7962956. أبو لغد، ٢٠٠٥، ٢٣٥.
15. انظر imdb.com/title/tt2476684.
16. كريدي وخليل ١٠٣.
17. لمزيد من المناقشة حول انتشار المجمعات السكنية ذات الأسوار كيتون وبروفوست.
18. كوبر، ٢٦٥.
19. هارت ونيغري، ٣٤.
20. انظر elcinema.com/en/work/2008535.
21. لو، ١٦٠.
22. انظر غلوك، ٣١١.
23. للحصول على لمحة موجزة، انظر مصر اليوم.
24. انظر elcinema.com/en/work/2040307.
25. عبد المعطي.
26. ناصر، ٢٠١٦أ.
27. حشيش.
28. ناصر، ٢٠١٦ب.
29. العمراني.

٤٠

كيتون، ر. وبروفوست، م. (١٠ يوليو ٢٠١٩) «New cities in the sand: inside Egypt's dream to conquer the desert»، ذا غارديان. تم الاسترجاع من: theguardian.com/cities/2019/jul/10/new-cities-in-the-sand-inside-egypts-dream-to-conquer-the-desert.

كريدي، م. م. وخليل، ج. ف. (٢٠٠٩) «Arab Television Industries». باسينغستوك: بالغريف مكميلان بالنيابة عن معهد السينما البريطانية.

لو، س. (٢٠١٩) «Domesticating Security: Gated Communities and Cooperative Apartment Buildings in New York City and Long Island, New York»، «Spaces of Security: Ethnographies of Securityscapes, Surveillance, and Control»، لو، س. م. وماغواير، م. تحرير. نيويورك: مطبوعات جامعة نيويورك، ١٤١–١٦٢.

نصر، ن. (١٨ يوليو ٢٠١٦أ) «Mohamed Ramadan: On a controversy around Egypt's star and Al-Ostoura TV series»، أهرام أونلاين. تم الاسترجاع من: english.ahram.org.eg/NewsContent/5/159/233514/Arts--Culture/Entertainment/Mohamed-Ramadan-On-a-controversy-around-Egypts-sta.aspx.

نصر، ن. (٢٠ يوليو ٢٠١٦ب) «Mohamed Ramadan: Is it time to clean up his act?»، البوابة. تم الاسترجاع من: albawaba.com/entertainment/mohamed-ramadan-it-time-863900-clean-his-act.

المعطي، م. أ. (٧ سبتمبر ٢٠١٦) الكاتب محمد عبد المعطي مؤلف مسلسل الأسطورة في برنامج مساء الفن [فيديو]. تم الاسترجاع من: youtube.com/watch?v=ePvMJn47Ohs.

العمراني، ك. م. (نوفمبر ٢٠٠٥) «In Depth: Solutions Sought for Street Vendors»، غرفة التجارة الأميركية في مصر. تم الاسترجاع من: amcham.org.eg/publications/business-monthly/issues/71/November-2005/934/solutions-sought-for-street-vendors.

عثمان، ت. (٢٠١٣) «Egypt on the Brink: From Nasser to the Muslim Brotherhood». بوسطن: مطبوعات جامعة يال.

تمثيل النساء الخطيرات في المسلسلات الكويتية:

دراسة صورة المرأة الكويتية ونواة الأسرة من خلال أعمال طارق عثمان

شهد الشمري

الكويت من أوائل دول الخليج التي انطلق فيها البث التلفزيوني،[١] ومنذ ظهوره أول مرة في عام ١٩٦١، قدّم التلفزيون الكويتي على شاشته تاريخاً غنياً من الشخصيات المقنعة التي لا تنسى، فسكنت هذه الشخصيات المحبوبة في الذاكرة الجماعية وأصبحت جزءاً لا يتجزأ منها. لكن رغم الاهتمام الأكاديمي المتزايد بالدراسات الخليجية والإعلامية، إلا أن المسلسلات التلفزيونية الكويتية لم تحظَ بالاهتمام النقدي الكبير الذي تستحقه من الدارسين بعد. علماً بأن إنتاج المسلسلات التلفزيونية الكويتية تأثر إلى حد كبير بالمسرح الكويتي في الستينيات.

يتفق النقاد بشكل عام على الدور المهم الذي لعبه محمد النشمي[٢] في تطوير المسلسلات، أو «الدراما»، وهو المصطلح المستخدم للإشارة إلى المسلسلات التلفزيونية الكويتية. عُرفت المسلسلات في البداية باسم «الاسكتشات»، وكانت تسير في

العادة وفق خطٍ واحدٍ بسيطٍ ومباشر. تطوّر هذا الخط وتفرّع إلى خطوط أكثر تعقيداً من ناحية الحبكة في أواخر السبعينيات، ولا يزال هذا التطور مستمراً إلى اليوم.

تُعتبر إنتاجات السبعينيات والثمانينيات «العصر الذهبي» للتلفزيون الكويتي، وقد تركت بصمتها في أذهان كل من شاهدها، سواء لناحية الحبكة أو الشخصيات أو الرسائل التي نشرتها. في ذلك الوقت، كان النقد الثقافي يعتمد إلى حد كبير على القضايا الاجتماعية التي عكست التغيرات في المجتمع الكويتي: كان ذلك زمن انطلاق الرفاهية والتعليم والفنون، وكان بمثابة مرحلة من التنوير. أصبحت الكويت في سبعينيات وثمانينيات القرن الماضي معلَماً بارزاً في منهجية التطور الثقافي، وساعد فوز البلاد في بطولة كأس الخليج[3] عام ١٩٧٤ ودخول التلفزيون الملوّن[4] على ترسيخ قصة العصر الذهبي.

يتذكر العديد من المشاهدين الذين كانوا يتابعون التلفزيون في ذلك الوقت أعمال كاتب السيناريو الفلسطيني طارق عثمان، الذي عاش في الكويت حتى حرب الخليج عام ١٩٩٠. كان عثمان من أكثر كتّاب السيناريو تأثيراً في الكويت، وقد أنتج العديد من المسلسلات الرائعة في الثمانينيات.[5] قدمت أعماله مجموعة من البطلات في أدوار رئيسية، وقدم للمشاهدين نظرة مفصلة عن حياة المرأة وتمثيلها في التلفزيون الكويتي خلال ذلك العقد. وككاتب سيناريو، كان قادراً على تصوير مجموعة متنوعة من قضايا المرأة باستخدام خطوط حبكة جذابة غنية بروح الدعابة والمحتوى الذي لا يزال يعكس واقع اليوم.

في هذا الفصل، سيتم التركيز على ثلاثة من مسلسلات عثمان، لأهميتها ومحتواها الغني هي «خالتي قماشة، ١٩٨٣»[6] و«على الدنيا السلام، ١٩٨٧»[7] وكلاهما من تمثيل الفنانتين

الكويتيتين حياة الفهد وسعاد العبد الله، ومسلسل «الغرباء، ١٩٨٤»[٨] من بطولة ميعاد عواد. تقدم هذه النماذج فكرة مهمة عن الاستخدام المفهومي لمجموعة متنوعة من المواضيع المتعلقة بالوجوه المختلفة للمرأة، التي كان المجتمع الكويتي يتوقع أن يراها، فعرض ملامح من نواة الأسرة الكويتية وديناميكيات القوة الموجودة في المجتمعات الأبوية. صوّرت هذه المسلسلات مجموعة من السلوكيات، وضمّت عدداً من القوالب النمطية والقوالب النمطية العكسية. كما أطلقت نقاشات حول قضايا المرأة في المجتمع، وتطرّقت إلى الطريقة التي نرى ونفهم بها النسوة اللواتي يوصفن بالجنون أو الخطر أو الشر أو السيطرة على الأسرة، والنظر إليهن كمصدر لتهديد الوضع الاجتماعي السائد.

يتحدث مسلسل خالتي قماشة عن سيدة عجوز، تلعب دورها حياة الفهد. لم يُذكر زوج قماشة في المسلسل أبداً، ويبدو أنه توفي قبل سنوات عديدة وتركها مع ثلاثة أولاد تربيهم بمفردها. صُوّرت قماشة كامرأة مسيطرة جداً على أبنائها وزوجاتهم، وتناول المسلسل العلاقات الأسرية المعقّدة، والصراع الذي ينشأ بين الأم وبين أبنائها وزوجاتهم. يشعر كل ثنائي بالرعب الشديد من وجود قماشة المستبد ويراقب المشاهدون هذه العلاقات المتوترة المعقدة وتفاصيلها التي تتكشّف في كل حلقة.

قطعة الأكسسوار الرئيسية التي تحملها قماشة في المسلسل هي عكازها، وهي تستخدمه ليس فقط للاستناد بل كسلاح أيضاً، فنراها ترفعه لضرب أو تهديد أي شخص يزعجها. يرمز العكاز، الذي طالما ارتبط بضعف الجسم، إلى قوة قماشة وهيمنتها، ويجعلنا نفكر في كيفية تمثيل الإعاقة على التلفزيون. في كثير من الأحيان، تُصوَّر الشخصيات المعوّقة في التلفزيون الكويتي كشخصيات منحرفة أو شريرة أو تكون مثاراً للشفقة مع إيحاءات مأسوية. لمناقشة هذا الأمر نحتاج إلى مساحة لا يسمح

بها هذا الفصل، ولكن يمكننا دراسة الطرق التي يكون بها تصوير الإعاقة على التلفزيون الكويتي مجازياً، أكثر من اقتباسه من التجارب «الحية» الفعلية. تسلط إعاقة قماشة الضوء على عدم قدرتها على الحركة بمرور الوقت، وقبول نمو أولادها وانتقالهم من الطفولة إلى البلوغ، وانفصالهم عنها والدتهم للعيش مع زوجاتهم. تتيح الإعاقة، كاستعارة، للكاتب النظر في توصيف الشخصية وبيئاتها المباشرة. يمكن أن يساعد جسد الشخصية في ربط سردها الفردي بالسرد الاجتماعي الأكبر لديناميكيات السلطة وطرق معرفة المعنى وخلقه.

يساعدنا عمل ديفيد تي ميتشل وشارون سنايدر المهم على التفكير في كيفية استخدام النصوص (الأدبية أو المرئية) للإعاقة «كأداة للتوصيف والاستجواب ... يُنشئ الطرف الاصطناعي السردي مجموعة متنوعة من الدوافع التي تقوم على أساس النشر السردي» [مثل] الجسم «المشوّه».[٩] عند استخدام الإعاقة كأكسسوار — كعكاز قماشة — تصبح الإعاقة هنا استعارة تذكي السرد وتتيح مجالاً لظهور الشخصية بحيث تصبح تجسيداً للقوة والعجز معاً. من خلال إضافة صفة العجز إلى جسم قماشة، أُضيفت إليها صفة التشوّه أيضاً، سواء في تصرفاتها أو في تطوير الشخصية، فقماشة ليست امرأة معوّقة فحسب، بل هي أم مسيطرة على العائلة بشكل غير تقليدي مختلف عن السيطرة الأبوية المعتادة، وخارج عن معايير المجتمع وتوقعاته. ورغم أن الإعاقة هنا تُستخدم كاستعارة لغرس الخوف في نفوس أبنائها، إلا أنها تتحدى توقعاتنا وما نعرفه عن الإعاقة أيضاً.

غالباً ما يترافق المرض والإعاقة البدنية مع فقدان سيطرة المرء على مقدرات الأمور من حوله، لكن الأمر مختلف عند قماشة، فالمرض لم يُعقها أو يمنعها من السيطرة على حياة أبنائها وزوجاتهم. فقد قامت بتثبيت كاميرات في جميع أنحاء

منزلها (بما في ذلك غرف النوم حيث تحدث النزاعات الزوجية بين أبنائها وزوجاتهم). تمكّنها الكاميرات من مراقبة المنزل وإحكام سيطرتها الأمومية على العائلة، حيث يجد أبناؤها أنفسهم عاجزين عن الإحساس بالفردية أو الاستقلالية.

باستخدام السخرية والكوميديا، استطاع عثمان أن يركز على فكرة نواة الأسرة الكويتية وديناميكيات السيطرة فيها. فالعائلات الكويتية الحديثة لا تزال مترابطة للغاية ولا يزال المجتمع يتمتع بروح الجماعة. في مسلسل خالتي قماشة، لا تُقاس مرحلة البلوغ بالعمر، فأولاد قماشة يخضعون لرقابتها ويتصرفون وفق رغباتها وأوامرها، ولا يعيشون حياتهم حسب هواها فحسب، بل يلتزمون بما تفرضه عليهم. يعرض المسلسل النمط العسكري الذي تفرضه قماشة على منزلها، ويتفاجأ المشاهد برؤية الفوضى التي تعم هذا الجو العائلي الغريب، حين تحاول العائلة التحرر من القمع والسيطرة.

لعبت أدوار زوجات أبناء قماشة ثلاث ممثلات كويتيات رائدات هن سعاد العبد الله، مريم الصالح ومريم الغضبان، حيث عكست شخصياتهن شرائح مختلفة من نساء المجتمع الكويتي وأضاءت على أهدافهن وتطلعاتهن المختلفة. ورغم اختلاف النساء الثلاث، إلا أنهن يقررن في النهاية الاتحاد لإزاحة قماشة من موقعها الأمومي المسيطر والمطالبة بالحرية والاستقلال. مع الوقت والإصرار، تبدأ قماشة باستيعاب التغييرات التي تأتي كجزء من الحياة، وتتخلى عن سيطرتها، بينما يبدأ أبناؤها وزوجاتهم بالشعور بنوع من الحرية والاستقلالية، مع إعطاء قماشة الفرصة للشعور بالاحترام والرعاية.

شخصية «محبوبة» التي لعبت دورها سعاد العبد الله في مسلسل خالتي قماشة، هي شخصية مثيرة للاهتمام. فهي عالمة شابة لم تكن لديها رغبة بالزواج، لكن خضعت لضغط أهلها والمجتمع وتزوجت من سلطان، ابن قماشة. ورغم النظرة النمطية للعلماء وتصويرهم على أنهم «مجانين» تستمر محبوبة في إجراء التجارب في

تتيح الإعاقة، كاستعارة، للكاتب النظر في توصيف الشخصية وبيئاتها المباشرة.

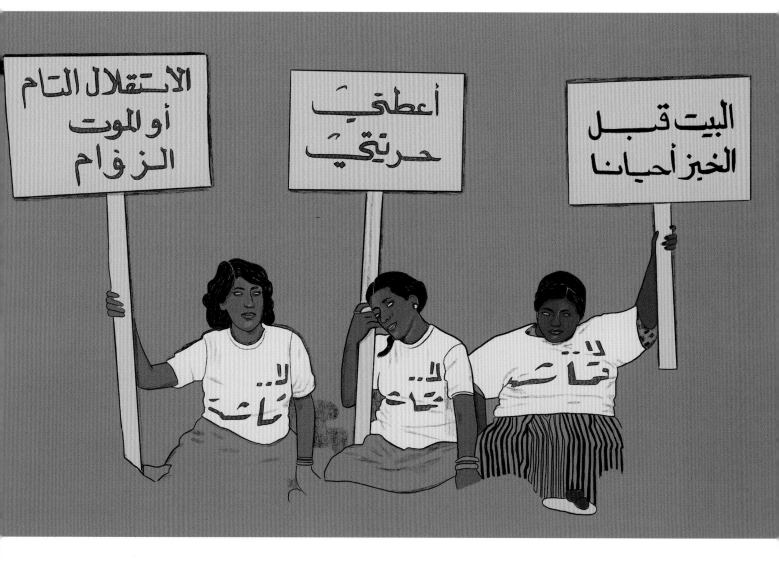

مختبرها، ما يتسبب بمشكلة في منزل قماشة كونها الوافدة الجديدة إلى المنزل. وبما أنها الكنة الوحيدة التي تحمل شهادة علمية، تعتبر «محبوبة» خطيرة وراديكالية ومثيرة للمشاكل. كما ترتدي نظارات (وهي قطعة أكسسوار تقليدية تعبّر عن العلم والمتعلمين) وتعتبر غير جذابة ولا تتمتع بالأنوثة الكافية. مع تطور الحبكة، تتعلم محبوبة كيف توفّق بين حياتها الزوجية وشغفها بالعلم، حيث يستخدمها عثمان كجسر يصل بين جيل الإناث الأكبر (قماشة) والجيل الأصغر من ربات البيوت. نظراً لتمردها ورفضها الالتزام بقواعد المجتمع، نراها تمثل الشخصية المفوّهة، وها هي «محبوبة» تقود الثورة ضد اضطهاد قماشة، وتدعو إلى وضع قوانين وأسس جديدة داخل الأسرة الكويتية الممتدة. من خلال تحدي التوقعات الثقافية لطريقة تصرف الزوجات، تُستخدم «محبوبة» كأداة حاسمة لإدخال حوار حول أدوار كلا الجنسين وتمثيلهما. إن استخدام اسم «محبوبة» يزخر بالسخرية، فشعور الناس حيالها يمثل العكس تماماً—إذ لا تحظى لا بالشعبية ولا بالحب في عائلة قماشة، باستثناء حب زوجها سلطان طبعاً. يُدخل زواج محبوبة من سلطان الحب إلى أسرة قماشة، مبشّراً بمرحلة جديدة في هذا الجو العائلي المستبد.

من المسلسلات الممتازة الأخرى التي أخرجها عثمان عام ١٩٨٧ مسلسل «على الدنيا السلام». تدور أحداث المسلسل حول شقيقتين بالغتين هما، محظوظة ومبروكة، حسب الشرع يتولى عمهما الوصاية عليهما بعد وفاة والدهما، ويبسط سيطرة كاملة على أموالهما، ويحيك خطة لتجريدهما من حقوقهما وميراثهما وإدخالهما إلى مصحة للأمراض العقلية. في المستشفى، يتعرّف المشاهد على العديد من الشخصيات النسائية الأخرى اللواتي

خضعن لمصير مماثل. ينتقد المسلسل التمييز الأبوي في المجتمع الكويتي ضد النساء العازبات، ويظهر هيمنة الذكور كموضوع متكرر طوال الوقت، حيث تستغل الشخصيات الذكورية سلطتها، سواء كانت سلطة عائلية أو طبية. يتم عكس انفصال العقل/الجنون حيث تكون الشخصيات خارج المستشفى قاسية وفاسدة، لكنها تتمتع بالسلطة بسبب العوامل الاجتماعية والجنس والطبقة. يتوجب على بطلتي المسلسل الخضوع للتمييز والقسوة المفروضين من المجتمع، مع محاولة الهروب من المصحة. يتماشى العنف المؤسساتي مع العنف الأبوي، وتبقى النساء متقوقعات ضمن أسوار جنسهن والأنظمة المضطهدة التي تجردهن من إنسانيتهن. يطرح المسلسل أسئلة مهمة حول مسائل القمع الأبوي وتجربة المرأة الكويتية في المجالين الخاص والعام. ليس من المفاجئ أن نرى كل الأطباء النفسيين في المستشفى من الرجال. أطلق عثمان بذكاء على أحد الأطباء اسم الدكتور شارد، وهو طيب القلب لكنه غير قادر على مجابهة رؤسائه.

هناك طبيب آخر في المستشفى اسمه أبو عقيل، وهو يرمز إلى الفساد، ورغم عدم تمتعه بأي معرفة طبية، إلا أنه تمكن من الاحتفاظ بمنصبه بسبب اسم عائلته ووضعه الاجتماعي. ومن جديد، يدين عثمان بوضوح انعدام الاحترافية الطبية، والرعاية الصحية السيئة، والنظام الفاسد الذي يضع النساء في الأسر لتكميم أفواههن. يطرح المسلسل محتوى واقعياً، ويعالج قضايا لا تزال موجودة في الكويت وأجزاء أخرى من دول الخليج إلى اليوم. تتسلل التقاليد والهيمنة الأبوية إلى المجالات العامة وتقمع قدرة المرأة على اتخاذ الخيارات.

زوجات الأبناء في مسلسل خالتي قماشة (تمثيل سعاد عبد الله، مريم الصالح ومريم الغضبان) في أحد مشاهد المسلسل، حيث يعسكرن في غرفة المعيشة إعلاناً للاحتجاج. الصورة بإذن من نوري فليحان.

لا يزال موضوع الصحة العقلية من المواضيع المحظورة في الكويت لأنه مرتبط ارتباطاً وثيقاً بالمرض وعدم النقاء.[10] إن إصابة المرء بالمرض تعني أنه غير طاهر أو غير كامل، أما المرأة المريضة فتعاني من الأمر بشكل مضاعف. تعتبر النساء المصابات بمرض عقلي أو بدني أدنى من باقي الناس، ويعتبرن فاشلات ولا يتمتعن بالأنوثة المثالية. عند معالجة هذه التحيزات، يتطلب هذا النوع من المسلسلات المتقدمة كمسلسل «على الدنيا السلام» منا اهتماماً كبيراً، كما يتطلب اهتماماً متجدداً من قبل الجمهور. لا يقدم التلفزيون الكويتي أي تمثيلات لنساء يعانين من الأمراض عموماً، والأمراض العقلية خصوصاً. تميل التلفزيونات الخليجية إلى تركيز قسط كبير من اهتمامها على جاذبية المرأة، والتركيز على الأنوثة المثالية: من مكياج وشعر أنثوي وأصوات ناعمة وملابس عصرية. لكن في هذا المسلسل توضع الممثلتان اللتان تلعبان الدورين الرئيسيين في موقف مختلف من حيث الشكل والشخصية غير الجذابة، فنرى الممثلتين ترتديان سترات المصحة العقلية، وترسمان على وجهيهما نظرات «النساء المجنونات»، مع شعر منكوش ومظهر منهك. تدرك المرأتان بسرعة أن التظاهر بمظهر المختلتين عقلياً يمنحهما مساحة أكبر لاستكشاف قدراتهما. من هنا تبدآن بالبحث عن طرق مختلفة لإسماع صوتيهما من خلال التظاهر «بالجنون»، ما يمنحهما القوة، لأن الجنون هو حالة يخشاها الرجال (بما في ذلك الأطباء في المصحة). تبدأ الأختان بالدفاع عن حقوق المريضات الأخريات في المستشفى، ورعاية بعضهن البعض وتسعيان لتحريرهن من حبسهن (على سبيل المثال، تساعدان امرأة على الهروب لزيارة ابنتها). ورغم أن المستشفى هو مكان منعزل ومظلم، إلا أن الشقيقتين تحاولان غرس الفرح والشعور بالتضامن النسائي داخل جدرانه.

من الواضح أن الرسالة التي أراد عثمان إيصالها هي إدانة المجتمع الأبوي، فضلاً عن دعوة لتحرير المرأة من التنظيم المؤسساتي في مجتمع مجنون— مجتمع لا يمنحها الحقوق أو المكانة القانونية الكافية. في نهاية المسلسل، وبعد هروبهما من المستشفى، تقرر الأختان العودة إلى نفس المؤسسة التي حاولتا جاهدتين الهروب منها. مع تطور الحبكة أدركت الشقيقتان أن العالم الخارجي أكثر قسوة واضطهاداً وعزلة من المصحة. يُختتم المسلسل بملاحظة ختامية أخيرة: تدير الأختان اللافتة التي تقول «مستشفى الأمراض النفسية والعصبية الخاصة» باتجاه العالم الخارجي، كإشارة إلى أن «العالم المجنون» هو خارج المستشفى. يصوّر المسلسل الأخير الذي سيتم مناقشته في هذا الفصل شخصية لا تزال متأصلة في ذاكرة الكثير من المشاهدين الكويتيين. ضم مسلسل «الغرباء» مجموعة من الممثلين البارزين، مثل غانم الصالح الذي لعب دور رجل شرير يحاول الاستيلاء على المدينة وتدميرها. حملت الشخصية اسم «كامل الأوصاف»، وكان شعارها: «أنا كامل الأوصاف اللي يخوف ولا يخاف». وكقائد، كان كامل الأوصاف مدعوماً من قبل جيش من الرجال الأشداء. خلال ٣٠ حلقة، يستغل هذا الطاغية سلطته ويدمر مدينة كانت مسالمة في يوم من الأيام. من جديد، يقدم السيناريو الذي كتبه عثمان نقداً اجتماعياً يصور الفساد السياسي والاجتماعي. تم تصوير جميع الشخصيات الذكورية الرئيسية في مسلسل الغرباء كشخصيات تتمتع بالسلطة الأبوية، دون روادع أخلاقية. لا أحد يستطيع الوقوف في وجه الطاغية، فتبدأ المدينة في فقدان سلامها وأمنها، وتعج الشوارع بالمحتالين. يتم تكرار مفهوم اسم المسلسل، الغرباء، في جميع أجزاء المسلسل، حيث يسري الشعور بالنفي بين المواطنين في وطنهم.

الغرباء (١٩٨٤)، قام ببطولة هذا المسلسل الكويتي الشهير الممثل غانم الصالح في دور شخصية الشرير كامل الأوصاف. الصورة بإذن من نوري فليحان.

هنا تدخل شخصية هند التي لعبت دورها الممثلة ميعاد عواد، تنحدر هند من عائلة فقيرة، تصارع من أجل العيش في وقت تتعرض فيه المدينة للتدمير. تلعب والدة هند الفنانة حياة الفهد دور ثانوي، حيث تمثل صوت العقل وتمنع هند من أي تصرف متهور (مثل مجابهة الجيش). كونها امرأة، لا تستطيع هند الخروج إلى الشوارع والقتال مع الجماهير لأن التقاليد والمحرّمات تقيّد حركتها. هي إذن لا تستطيع أن تحقق رغبتها بمواجهة جيش كامل الأوصاف بسبب جنسها. جسدها هو العائق الوحيد، لذا تقرر أن تبتكر لنفسها شخصية جديدة. بمساعدة أحد خدم المنزل الذكور، تتنكر هند بزيّ فارس، وتتعلم كيف تستخدم السيف والأسلحة الأخرى. غطت وجهها، وأصبحت تُعرف باسم «الفارس الملثّم»، وظنت المدينة بأكملها أن بطلاً رجلاً هو الذي ينقذها. أطاح المسلسل الصورة النمطية الجندرية، كان دور هند خطيراً وجريئاً وتقدمياً، وربما كانت أول محاربة في تاريخ التلفزيونات الخليجية. حصدت شخصية هند إعجاباً كبيراً من معظم المشاهدين، الذين ما زالوا يتذكرون صورة هذه المحاربة بملابسها المميزة. وكان هذا آخر دور لمحاربة على التلفزيون الكويتي.

تلقي المسلسلات الثلاثة التي نوقشت في هذا الفصل الضوء على سمات المرأة، التي تعتبر خطيرة ومختلفة في

المجتمع الخليجي. كل سطر من حبكات عثمان يتكلم عن بطلة تحاول العثور على مكانٍ لها وسط الأعراف الاجتماعية والمحرّمات. يتطلب تاريخ التلفزيون الكويتي المزيد من الدراسة الأكاديمية، مع نظرة أكثر تفصيلاً على المسلسلات التي ألهمت أجيالاً من المشاهدين، وساعدت في ترسيخ أساس قوي لما نراه في الإنتاج التلفزيوني اليوم. لقد أنشأت ممثلات هذه المسلسلات، مثل حياة الفهد وسعاد عبد الله، منصة ثابتة تبرز عليها الممثلات الكويتيات حالياً.

اليوم، هناك العديد من النساء اللواتي يمثلن في المسلسلات ويكتبن نصوصها ويخرجنها، وهن يواصلن إحداث ثورة في التلفزيون الكويتي. من بين هؤلاء كاتبات مثل فجر السعيد وهبة حمادة ومنى الشمري، اللواتي يكتبن حالياً مسلسلات رمضان، وتُبث معظم أعمالهن على القنوات التلفزيونية الرائدة، وبدعم من الحكومة والشركات الإعلامية على حد سواء، يتم تنفيذ مشاريع مثل متحف الدراما الكويتي الذي يناقش التطورات في الكويت ودور المرأة فيها.[١١] المسلسلات الكويتية هي جزء من تاريخ طويل من الصناعة الإبداعية الناجحة في البلاد، وهي مستمرة في تصدّر المنطقة من حيث عدد الإنتاجات والمشاهدين. ∎

أصبحت الفنانة سعاد عبد الله من الشخصيات البارزة التي تمثل العصر الذهبي للدراما الكويتية. الصورة بإذن من نوري فليحان.

المزيدي، هـ. والسويدان، م. ت. (٢٠١٤)
‹Integrating Kuwait's Mental Health System to End Stigma:
A Call to Action›، جورنال أوف منتال هيلث ٢٣(١)، ١–٣. تم الاسترجاع من:
doi.org/10.3109/09638237.2013.775407

حمادة، أ. م.
‹The Integration History of Kuwaiti Television from 1990–1957:
An Audience-Generated Oral Narrative on the Arrival and
Integration of the Device in the City›
(أطروحة دكتوراه، جامعة فيرجينيا كومونولث). تم الاسترجاع من:
doi.org/10.25772/7BJS-1T85

حسن، ف. أ. (٢٣ مايو ٢٠١٤)
‹Kuwaiti Drama Museum: formulating thoughts of the Gulf›،
ذا ايجان. تم الاسترجاع من: theasian.asia/archives/87665.

ميتشل، د. ت. وسنايدر، س. ل. (٢٠٠١)
‹Narrative Prosthesis: Disability and the Dependencies of Discourse›
آن أربر: مطبوعات جامعة ميشيغان.

١ حمادة، ١١٨.
٢ كاتب ومخرج ومنتج كويتي مؤثر، ويعتبر من مؤسسي المسرح الكويتي.
٣ حمادة، ١١٨.
٤ نفس المصدر، ١١٩.
٥ على سبيل المثال: إلى أبي وأمي مع التحية ١٩٨٠، ومدينة الرياح ١٩٨٨،
 خرج ولم يعد ١٩٨٢. انظر elcinema.com/person/1101831.
٦ انظر youtube.com/watch?v=ohSHqtkE_DU
٧ انظر youtube.com/watch?v=Ngh7riMGFIA&list=
 PLKvAnLBRrENJBNXiO7ZB57jxeLZ2zRVtA.
٨ انظر youtube.com/watch?v=xFWYgFVQkHw&list=
 PLh_UM_yoxkeJb6bRKzp1PvIoMJ4rsijUX.
٩ ميتشل وسنايدر، ٥٠.
١٠ المزيدي والسويدان.
١١ يقع المتحف داخل متحف بيت العثمان. انظر حسن.

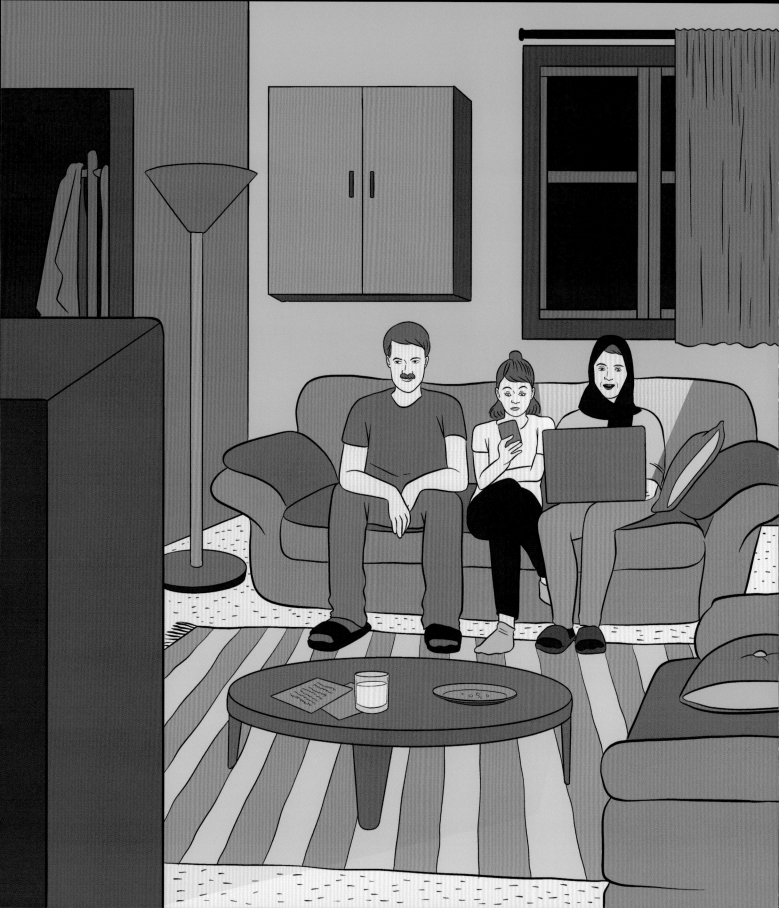

العالم
يشاهد...

روايات قديمة، جمهور جديد: رسم خرائط لتدفقات وسائل الإعلام والديناميكيات الثقافية للمحتوى الترفيهي الهندي المدبلج في الشرق الأوسط

سريا ميترا

في أبريل ٢٠٢٠، أعلنت محطة زي ألوان، وهي شبكة تلفزيون فضائية هندية مقرّها دبي، عن عروضها الرمضانية التي شملت مسلسلات درامية وكوميدية بالإضافة إلى برامج الطبخ والصحة وأسلوب الحياة. ورغم وجود محتوى عربي وتركي مدبلج، إلا أن أبرز ما ميّز باقة زي كانت المسلسلات التلفزيونية الهندية المدبلجة باللغة العربية. وكما جاء في البيان الصحفي بفخر، «بالطبع لا يكتمل الجو الرمضاني دون عرض أكبر وأنجح الأعمال الدرامية الهندية».[1]

أكدت استراتيجية التسويق الجريئة لشركة زي ألوان خلال شهر رمضان، الذي يشهد عادةً زيادة في الإقبال على مشاهدة التلفزيون، نجاح محاولات الشبكة في تقديم نفسها كـ«إحدى القنوات المفضلة للعائلات العربية».[2] لكن قناة زي ألوان ليست القناة الوحيدة التي تعرض محتوىً هندياً مدبلجاً للمشاهدين العرب. ففي العقد الماضي، شهدت الإمارات العربية المتحدة إطلاق ثلاث قنوات تلفزيونية فضائية ذات محتوى ترفيهي هندي مدبلج باللغة العربية يستهدف الجمهور العربي بشكل أساسي هي

زي أفلام (٢٠٠٩)، زي ألوان (٢٠١٢) وام بي سي بوليوود (٢٠١٣). يوجد حالياً أكثر من ٣٥ قناة تبث محتوىً بوليووديّ مدبلجاً بالعربية، إلى جانب المحتوى الهندي في منطقة الشرق الأوسط وشمال أفريقيا.

المحتوى التلفزيوني المدبلج ليس ظاهرة حديثة في الإمارات العربية المتحدة، فقد درجت شبكات التلفزيون على بث المسلسلات التلفزيونية المكسيكية المدبلجة خلال التسعينيات، ومؤخراً المسلسلات التركية. لكن ظهور هذه القنوات الجديدة المتمركزة حول بوليوود يبرز الديناميكيات الحاسمة للمشهد الإعلامي في المنطقة. فرغم أن الأفلام الهندية المترجمة كانت متاحة بسهولة في الشرق الأوسط لعقود من الزمن، لتلبي احتياجات مجتمعات جنوب آسيا وعشاق بوليوود العرب أيضاً، إلا أن هذا المحتوى التلفزيوني المدبلج أصبح يستهدف المشاهدين العرب تحديداً. يحلل هذا الفصل الاتجاه الحالي للمحتوى الترفيهي الهندي المدبلج في الشرق الأوسط، الذي أدّى إلى ظهور قنوات مثل زي أفلام وزي ألوان وام بي سي بوليوود. إن وضع خارطة

تدرس وتحلل شعبية هذه الشبكات، سيساعد في وضعها ضمن السياق الأكبر للتلفزيون العربي في منطقة الشرق الأوسط وشمال أفريقيا، ويكشف التحولات التي طرأت على ديناميكيات هذه الصناعة والتركيبة السكانية للجمهور.

سبقت الروابط التجارية والتدفقات الثقافية المرتبطة بها، بين شبه القارة الهندية ومنطقة الخليج، ظهور النفط وطفرة التشييد والبناء. فقد شكّل التجار الهنود على مدى التاريخ حلقة وصل بين الخليج وشرق أفريقيا، وكان لهم حضور تاريخي في منطقة الشرق الأوسط وشمال أفريقيا. ومن هنا فقد كانت المدن الساحلية الهندية، لا سيما في الولايات الجنوبية، مقاصد مفضلة للتجار العرب. أثّرت هذه العلاقة المفيدة للطرفين على عادات الطهي والمصطلحات اللغوية لكلٍ من عرب الخليج والشعب الهندي. وقد تحدّث رضوان أحمد عنّ أوجه التشابه بين اللغتين العربية الخليجية والهندية قائلاً: «إن الاتصال بين الدول لا يقتصر فقط على كتب التاريخ، أو مقالات المتاحف، بل تتم معايشته في كل لحظة

من خلال الكلمات والتعابير التي يستخدمها الناس».[3] ومن هنا فقد أتى التدفق الإعلامي بين دول الخليج وشبه القارة الهندية كنتيجة حتمية. في بلدان مثل الإمارات العربية المتحدة، التي كان يصعب فيها الحصول على الأفلام الهوليوودية والأفلام العربية خلال الستينيات والسبعينيات، أصبحت الأفلام الهندية، التي غالباً ما كانت تُهرّب من قبل تجار الذهب الهنود، مصدراً رئيسياً للترفيه، ليس فقط لمجتمع جنوب آسيا المزدهر، بل للمقيمين العرب أيضاً. حصل استهلاك السينما الهندية الشهيرة في الشرق الأوسط على تعزيز إضافي مع انتشار أجهزة (في سي آر VCR) وأشرطة (في اتش اس VHS) في أواخر السبعينيات وأوائل الثمانينيات. وبينما كان الجمهور العربي يشاهد أفلامه الهندية المفضلة (ونجومه المفضلين) في المنزل، سواء على أشرطة الفيديو أو شبكات التلفزيون مثل قناة دبي ٣٣، وأحياناً حتى بدون ترجمة، أصبحت الميلودراما الهندية زاداً ترفيهياً منتظماً وأساسياً. لقد أرسى هذا التقارب مع السينما الهندية الشعبية واتفاقياتها العامة، في فترة لاحقة، الأساس لانتشار المحتوى الترفيهي الهندي المدبلج في الشرق الأوسط.

في عام ٢٠٠٩، أطلق تلفزيون زي، وهو من أهم قنوات الترفيه العامة الرائدة في الهند، قناة زي أفلام في الشرق الأوسط. ورغم أن زي كانت متاحة في المنطقة منذ عام ٢٠٠١ كقناة مدفوعة، إلا أن إطلاق زي أفلام مثّل خروجاً واضحاً عن استراتيجية زي المعتادة. لقد أكّد تقديم محتوى بوليوودي مدبلج باللغة العربية، أن الجمهور المستهدف لم يكن جالية المغتربين من أبناء جنوب آسيا، بل العرب من عشاق السينما الهندية المحبوبة. كانت الأفلام الهندية المترجمة باللغة العربية متاحة بسهولة في المنطقة لعقود من الزمن، ولكن هذه كانت المرة الأولى التي يتمكن فيها المشاهدون من الوصول إلى محتوى مدبلج بالعربية. خصصت شبكة زي استثمارات كبيرة زادت عن ١٠ ملايين دولار أميركي في محاولة لإعادة إطلاق نفسها وتثبيت أقدامها كشركة رائدة في

أسواق المنطقة.[4] وقد أشار تامر الشريبيني، رئيس التسويق في زي أفلام إلى الأمر قائلًا «يحب العرب من أبناء هذه المنطقة سينما بوليوود، لكن لم تكن لديهم إمكانية الوصول إلى المحتوى المدبلج. لقد جَعَلَنا هذا الأمر نتساءل، لماذا لم ننشئ قناة من هذا النوع من قبل؟».[5] أثبتت زي أفلام أنها تحظى بشعبية كبيرة، لا سيما بين النساء الإماراتيات، ما دفع بالعديد من شبكات الكابلات والأقمار الصناعية الهندية الأخرى أن تحذو حذوها، وكلها تحاول جذب مشاهدي التلفزيون العرب في الشرق الأوسط، وهي شريحة ديموغرافية من الجمهور لم تكن مستغلة في السابق.

بعد النجاح الذي حققته محطة زي أفلام، أطلقت الشبكة محطتها الثانية لمشتركيها العرب في عام ٢٠١٢—محطة زي ألوان. بلغ الاستثمار الذي خُصص للقناة الجديدة، التي تُبَثّ من دبي، مع مكتب تشغيلي في المملكة العربية السعودية، ١٠٠ مليون دولار أميركي، مع إمكانية الوصول إلى أكثر من ٤٤ مليون أسرة في الخليج.[6] كان هذا المشروع أكثر طموحاً من سابقه. وعلى عكس زي أفلام، لم تعرض محطة زي ألوان أفلام بوليوود فحسب، بل قامت ببث مسلسلات تلفزيونية هندية شهيرة مدبلجة باللغة العربية أيضاً، ناهيك عن محتوى يتحدث عن أسلوب الحياة مثل برامج السفر والصحة واللياقة البدنية والطبخ. كان الهدف هو جذب جميع أفراد الأسرة، خاصةً النساء، من خلال باقة من البرامج المتنوعة. كانت هذه هي المرة الأولى التي يتم فيها توفير محتوى تلفزيوني هندي مدبلج باللغة العربية للمشاهدين العرب. كان موكوند كايراي، الرئيس التنفيذي لمنطقة الشرق الأوسط وشمال أفريقيا وباكستان، في شركة مشاريع زي الترفيهية، واثقاً من أن «السياق الثقافي الذي تقدمه هذه المسلسلات الشعبية سيكون له صدى لدى الجماهير العربية لأنه يتمحور أساساً حول القيم الإنسانية والترابط الأسري والصداقات والعلاقات».[7] في البيانات الصحفية والمقابلات التي أُجريت معه في ذلك الوقت، شدّد كايراي مراراً وتكراراً على أن «الروابط التاريخية

بين العالم العربي والهند ستتمكن الجمهور العربي من التماهي مع المسلسلات».[٨] تزامن إطلاق زي ألوان في يوليو ٢٠١٢ مع حلول شهر رمضان المبارك، الذي بدأ في ذلك العام في ١٩ يوليو. يحتل التلفزيون مكانة مهمة خلال شهر رمضان الكريم، لا سيما في المحيط العائلي. يقول المنتج جويل غوردون: «لقد حدد رمضان ماهية التلفزيون، وفي نواح كثيرة أصبح التلفزيون من الأركان المهمة لشهر رمضان».[٩] لا يقتصر الأمر على كون التلفزيون رفيقاً دائم الحضور في شهر رمضان، لكن في السنوات الأخيرة، تميّز بما يسميه الباحثان الإعلاميان العربيان مروان كريدي وجو خليل «الإنتاج عالي الجودة، والمواضيع العائلية، والكثير من البرامج الجديدة الخاصة بشهر رمضان».[١٠] لقد أكد قرار تلفزيون زي إطلاق قناة زي ألوان خلال شهر رمضان على استراتيجيته لاستهداف مشاهديه في الشرق الأوسط من خلال «قناة مخصصة ... مصممة خصيصاً للعائلة العربية». ومن خلال برامجها الموجهة نحو الأسرة، لا سيما الدراما الهندية المدبلجة، سوّقت زي ألوان نفسها باستمرار على أنها «القناة الرمضانية المفضلة».[١٢]

تعزّز زخم الإقبال العربي على المحتوى الترفيهي الهندي المدبلج مع إطلاق محطة ام بي سي بوليوود في عام ٢٠١٣. كان الأمر منطقياً بالنسبة لـ ام بي سي، كونها إحدى أكبر المجموعات الإعلامية في المنطقة خلال تلك الفترة.[١٣] وكما جاء على لسان مدير شبكة ام بي سي، فإن «مجموعة ام بي سي هي تكتل عربي...

[و] ام بي سي بوليوود هي محطة مخصصة للمشاهدين العرب في منطقة الشرق الأوسط وشمال أفريقيا».[١٤] وعلى عكس زي، التي ركزت بشكل أساسي على جمهور الأسرة العربية، وخاصة النساء، تبنّت ام بي سي بوليوود حملة ترويجية قوية تستهدف ديموغرافية الشباب العربي. في البيانات الصحفية التي رافقت إطلاق المحطة حدّد مازن الحايك، المتحدث الرسمي باسم مجموعة ام بي سي، هدف الشبكة بأنها جاءت «لتلبية احتياجات كافة شرائح الجمهور من الشباب النابض بالحياة، إلى جانب تقديم أفضل برامج بوليوود الترفيهية لجميع أفراد الأسرة العربية بشكل عام».[١٥] سوّقت القناة نفسها باسم بوليوود ٢، واعدةً بـ«نهج جديد»، ومؤكدةً على أسلوبها «الشاب، المنعش والرائع» منذ البداية.[١٦]

غُمر المشاهدون بإعلانات تشويقية رائعة مدتها ٣٠ ثانية، قبل الإطلاق، تميّزت باستعراضات راقصة مستوحاة من بوليوود ورموز هندية مطلقة، مثل فيل مزيّن بالزخارف التقليدية لأفيال المعابد في جنوب الهند. كان الفيل موجوداً في كل مكان، وقد ظهر أول مرة وهو ينهم في حقل من بتلات الورد، في سلسلة من العروض الترويجية يظهر فيها شباب وشابات عرب يرتدون الزي الغربي، ثم يظهر الفيل اللطيف وهو يقدم الزهور أو الفشار أو المناديل الورقية لعشاق بوليوود هؤلاء. يتسم هؤلاء الشباب العرب ويمسحون دموعهم ويبدو أنهم مفتونون بشكل عام بالمحتوى الميلودرامي.

غُمر المشاهدون بإعلانات تشويقية رائعة مدتها ٣٠ ثانية، قبل الإطلاق، تميَّزت باستعراضات راقصة مستوحاة من بوليوود ورموز هندية مطلقة، مثل فيل مزيَّن بالزخارف التقليدية...

إنها رسالة واضحة مفادها أن بوليوود وحدها قادرة على مساعدتك للتواصل مع مشاعرك. تعرَّف مشاهدو محطة ام بي سي على أحدث عروضها خلال الموسم الثالث من برنامج «محبوب العرب»، الذي يجذب، مثله مثل العديد من برامج استعراض المواهب الأخرى، الجمهور الأصغر سناً في المقام الأول، «وهي شريحة كبيرة جداً في العالم العربي».[17] لم تكشف الحلقة عن شعار قناة ام بي سي بوليوود فحسب، بل تضمنت أيضاً استعراضاً لنجمة بوليوود كارينا كابور، رقصت فيه على مزيج من أغانيها. في نهاية الاستعراض، ابتسمت كابور بخجل وحاولت التحدث باللغة العربية، صفق الجمهور وانضم إليها الحكام المبهورون على خشبة المسرح وهي تحاول تعليمهم حركات رقص بوليوودية.[18] إلى جانب أفلام بوليوود المعتادة المدبلجة باللغة العربية، قدمت ام بي سي بوليوود أيضاً مسلسلات هندية مدبلجة وبرامج تناقش أسلوب الحياة، كالتي كانت تُعرض في الأصل على شبكات زي المنافسة مثل كولورز تي في في وستار بلاس وسوني انترتينمنت تلفيجن، بالإضافة إلى المسلسلات الباكستانية المدبلجة.

تُرجم هذا الإقبال المتزايد على المحتوى الترفيهي الهندي المدبلج في منطقة الشرق الأوسط وشمال أفريقيا بظهور فرص تجارية مربحة لشركات الدبلجة وفناني الصوت. أشار محمد خالد العلوي، الرئيس التنفيذي لشركة تي آر أي ميديا التي تتخذ من دبي مقراً لها، والتي تتعامل مع العديد من مشاريع الدبلجة—ومنها لأفلام ومسلسلات تلفزيونية هندية—إلى أن «الدبلجة لم تعد مجرد رغبة... [بل هي] حاجة».[19] أبرزت الأبحاث المكثفة التي أجريت لدراسة السوق، لا سيما تلك التي أجرتها شبكة زي وغيرها من الشبكات الأخرى، الإمكانات غير المستغلة لعشاق بوليوود من العرب وبالتالي تفضيلهم للمحتوى المدبلج.[20] يشرح راج دارومان، كبير المسؤولين التنفيذيين في بي يو فور الشرق الأوسط، كيف استجابت الشبكة

كارينا كابور في برنامج محبوب العرب (٢٠١٣). الصورة بإذن من تريسي شهوان.

لطلب الحصول على محتوى ‹أسهل في المشاهدة› قائلاً: «ما نزال نعرض المحتوى المترجم، لكننا قررنا أن نخطو خطوة إلى الأمام وبدأنا في دبلجة بعض الأفلام».[٢١] ومن المثير للاهتمام، أن هذا يظهر فجوةً بين الأجيال، وبين الجنسين أيضاً، فالمشاهدون العرب الأكبر سناً، لا سيما الذكور منهم وأهالي دول الخليج، يشعرون بالراحة أكثر عند مشاهدة المحتوى المترجم، بينما تفضل المشاهدات الإناث والصغار في السن البرامج المدبلجة. بالنسبة للرجال العرب الأكبر سناً، الذين أمضوا سنوات الصبا في التعليم في الهند أو الانخراط في مشاريع تجارية مهمة مع مجتمع الوافدين من جنوب آسيا إلى الشرق الأوسط، فإن اللغتين الهندية والأردية هما اللغتان المفضلتان لديهم. يشير رضوان أحمد الذي كتب عن «التأثيرات اللغوية المتبادلة» للغات الهندية، لا سيما الهندية والأردية، والعربية الخليجية، إلى أن هناك كلمات مشتركة عديدة بين هذه اللغات[٢٢] مثل كلمات (وقت وخبر ودنيا). اشتكى رجل الأعمال الإماراتي سعيد المسلان، الذي درس في مدينة ناسيك بغرب الهند، من أنه لا يحب مشاهدة الأفلام المدبلجة لأن «الحوار والتعبير والفروق الدقيقة تضيع باللغة العربية».[٢٣] بالنسبة إلى المسلان، وهو معجب متحمس لأفلام بوليوود، فإن مشاهدة الأفلام الهندية هي تجربة أكثر عمقاً وحميمية من الأفلام العربية. «أنا لا أشعر بالارتباط بالأفلام العربية المصرية، ولا أعرف الممثلين أيضاً. السفر إلى الهند يستغرق ساعتين ونصف بالطائرة من هنا. إنني مرتبط بالشعب الهندي أكثر من ارتباطي بالعرب المصريين».[٢٤] لكن زوجته، وهي أيضاً من عشاق الأفلام والمسلسلات الهندية، تفضل مشاهدتها مدبلجة إلى اللغة العربية.

شهدت الساحة التلفزيونية العربية في السنوات الأخيرة ظهور برامج وقنوات تركز على المرأة، ومخصصة للمشاهدات الإناث، ما يؤكد ما يسميه كريدي وخليل «التزاماً صناعياً متزايداً» بهذه السوق المتخصصة.[٢٥] كان هذا الالتزام واضحاً أيضاً في

استراتيجية زي للتسويق وإطلاق العلامة التجارية لقنواتها الناطقة باللغة العربية. وكما أكد كايري زي ألوان حين قال «تحترم البرامج حساسيات الجمهور العربي، وخاصة النساء، وسوف تقدم برامج معدّة خصيصاً، تروق لهن أكثر فأكثر».[٢٦] على عكس القنوات الإخبارية العربية، التي تجذب المشاهدين الذكور بشكل أساسي، فإن القنوات الترفيهية تجتذب شريحة ديموغرافية أوسع، وبالتالي فهي أكثر جاذبية للمعلنين. علاوة على ذلك، وكما يذكر كل من كريدي وخليل فإنه، على عكس «الاستراتيجيات العامة للجمهور الواسع» و«الميول المتجانسة» لشبكات الأخبار العربية،[٢٧] فإن قنوات الترفيه، ولا سيما تلك التي تستهدف الجماهير المتخصصة، «ساهمت في حدوث تحوّل أساسي في نوع البرامج التي يتابعها المشاهدون العرب».[٢٨] لكن ورغم الحداثة الواضحة للمسلسلات التلفزيونية الهندية المدبلجة، إلا أن المرء يحتاج إلى أن يضع في اعتباره أيضاً ميلها المتأصل إلى عكس روايات بوليوود والأعراف الشائعة لهذا النوع الفني. فهناك الثنائيات سيئة الحظ، والمشاجرات العائلية، والشاليهات الفخمة، والاستعراضات الغنائية، وحفلات الزفاف المتقنة والتركيز المستمر على التقاليد، ومن هنا فإن مشاهدة هذه المسلسلات في أوقات الذروة غالباً ما تكون «شبيهة بتجربة مشاهدة فيلم هندي تم إنتاجه ببذخ»، وفقاً للمؤلفة شما مونشي.[٢٩] بالنسبة للمشاهدين العرب، الذين اعتادوا على بوليوود منذ عقود، تبدو المسلسلات التلفزيونية المدبلجة أمراً مألوفاً. وكما قال راجيف خيرور، رئيس المحتوى في محطة زي ألوان، أثناء إطلاق المحطة:

«هناك الكثير من القيم الثقافية المتشابهة بين الجماهير في الهند ودول مجلس التعاون الخليجي، مثل دور المرأة وأهمية الأسرة والتقاليد. الدراما العائلية عالمية وستجذب الناس من كلا الجانبين».[٣٠]

بارون سوبتي، نجم المسلسل الشهير، Iss Pyar Ko
Kya Naam Doon (ماذا أسمي هذا الحب؟ ٢٠١١)، [٣١] الذي عُرض
على قناة إم بي سي بوليوود، والذي لعب دور مين أناظرا ثاني،
لديه نفس الرأي إذ يقول: «قد لا ترتدي شعوب الشرق الأوسط
وشعوب الهند نفس الملابس أو يتحدثون نفس اللغة، لكننا
نتشارك نفس النوع من القيم، وهذا ينطبق على جميع مجالات
الحياة بما في ذلك الجوانب الرومانسية». [٣٢]

المحتوى التلفزيوني المدبلج ليس جديداً بالنسبة
للجماهير في الشرق الأوسط. فكما تقول إلهام عبد الله
غبين، كان للمنطقة تاريخ طويل في استيراد المسلسلات
التلفزيونية والميلودراما الأجنبية. [٣٣] خلال ثمانينيات القرن
الماضي، كانت المسلسلات التلفزيونية الأميركية الشهيرة،
مثل دالاس والأفلام الهندية تُعرض مع ترجمة باللغتين
الإنجليزية والعربية. مع ظهور شبكات الأقمار الصناعية
والكابلات، دفع الطلب على المحتوى الجديد إلى استيراد
المسلسلات البرازيلية والمكسيكية، [٣٤] التي كانت تُدبلج باللغة
العربية الفصحى. كما أدت ندرة البرامج العربية الأصلية إلى
تقديم المسلسلات التركية والمحتوى الترفيهي الهندي والدراما
الكورية، وكلها مدبلجة إلى اللغة العربية. ومع ذلك، فإن تدفق
وانتشار المحتوى التلفزيوني المدبلج أدّى دائماً إلى ظهور
«أسئلة تتعلق باللهجة التي يجب اختيارها للدبلجة»، كما تقول
غبين. [٣٥] غالباً ما تُحدث اللهجة المختارة فرقاً بين نجاح العرض
أو فشله، فيما لو اعتُبرت اللهجة غير ملائمة أو غير متناسقة
من الناحية الثقافية. تتم في العادة دبلجة الإعلانات التجارية
وبرامج الأطفال إلى اللغة العربية الفصحى، في حين تُعتبر
اللهجة المصرية مفضلة للكوميديا، واللهجة اللبنانية للدراما

والإثارة، أما المسلسلات التركية فتُدبلج باللهجة السورية
بسبب القرب الثقافي والجغرافي الملحوظ بين البلدين. يبدو
أن شبكات مثل شبكة زي التلفزيونية، بمحتواها الترفيهي
الهندي المتنوع، تتبع نفس المنطق، وتجرّب لهجات مختلفة
تناسب الأنواع المختلفة. يقول مانوج ماثيو، الرئيس التنفيذي
للعمليات في زي الترفيهية للشرق الأوسط: «بالنسبة لمسلسل
مثل (Bhabhi Ji Ghar Pe Hai Eh Gabk and Garak) وهو
من النوع الكوميدي الهزلي، جرّبنا اللهجة المصرية. ونحن نقوم
بدبلجة برامج الطبخ والبرامج الحوارية باللهجة اللبنانية. لقد
فهمنا أنه في البرامج التي تتحدث عن المشاهير تكون اللهجة
اللبنانية هي الأنسب. أما بالنسبة لمسلسل Parwaz (الطريق)،
فقد جرّبنا اللهجة الخليجية المحلية، بما أن المسلسل صُوّر
في دولة الإمارات العربية المتحدة». [٣٦] تؤكد إستراتيجية زي
من جديد على محاولتها جذب الجمهور العربي المتمركز حول
الإناث. وبما أن البرامج الرمضانية لا تمثل فقط زيادة كبيرة في
نسبة المشاهدة، بل في عائدات الإعلانات أيضاً، فإن التركيز
على المحتوى الموجّه للأسرة يصبح أكثر أهمية. وبالتالي، فإن
الظاهرة الأخيرة المتمثلة بظهور المحتوى الهندي المدبلج لا
تؤكد فقط جاذبية بوليوود بين المشاهدين العرب في الشرق
الأوسط، بل تكشف أيضاً عن خصوصيات التركيبة السكانية
للجمهور والتحولات الإعلامية في المنطقة. في الوقت الذي
تتحول فيه الصناعة التلفزيونية العربية من الالتزام باستراتيجية
عربية حصرية (وجمهور المشاهدين) إلى استراتيجية تركز أكثر على
التركيبة السكانية للجمهور المتخصص، فإن شعبية شبكات
مثل زي أفلام وزي ألوان وام بي سي بوليوود إنما تسلط
الضوء على هذا التحول. ∎

Iss Pyar Ko Kya Naam Doon (ماذا أسمي هذا الحب؟ ٢٠١١).
الصورة بإذن من تريسي شهوان.

قائمة المراجع

أحمد، ر. (٢ ديسمبر ٢٠١٨) «Waqt, chaawal and Bollywood—the deep relationship between Indians and Arabs»، The Print. تم الاسترجاع من: theprint.in/opinion/waqt-chaawal-and-bollywood-the-deep-relationship-between-indians-and-arabs/157481.

العربية (٢٦ أكتوبر ٢٠١٣) «MBC promises «fresh approach» to Bollywood with new channel»، محطة العربية الإنجليزية. تم الاسترجاع من: english.alarabiya.net/en/media/television-and-radio/2013/10/27/MBC-promises-fresh-approach-to-Bollywood-with-new-channel.html#.

عرب نيوز (١١ يوليو ٢٠١٢) «Zee Alwan presents Indian serials dubbed in Arabic»، «Arab News». تم الاسترجاع من: arabnews.com/zee-alwan-presents-indian-serials-dubbed-arabic.

كامبين ميدل إيست (٢٣ أبريل ٢٠٢٠) «Zee Alwan Announces its line-up for Ramadan 2020»، campaignme.com. تم الاسترجاع من: campaignme.com/zee-alwan-announces-its-line-up-for-ramadan-2020/.

شبكة العلاقات العامة في دبي (١٨ يونيو ٢٠١٣) «Zee Alwan positions as channel of choice for Ramadan programmes with widest array of popular series»، DubaiPRNetwork.com. تم الاسترجاع من: dubaiprnetwork.com/pr.asp?pr=77574.

فلاناغان، ب. (٥ فبراير ٢٠١٤) «MBC channels top UAE television rankings»، محطة العربية الإنجليزية. تم الاسترجاع من: english.alarabiya.net/en/media/television-and-radio/2014/02/05/MBC-channels-top-UAE-television-rankings.

غبين، إ. ع. (٢٠١٧) «Dubbing Melodramas in the Arab World: Between the Standard Language and Colloquial Dialects»، «Arabic Language, Literature & Culture» ٢(٣)، ٤٩–٥٩.

غوردون، ج. (١٩٩٨) «Becoming the Image: Words of Gold, talk television, and Ramadan nights on the little screen»، «Visual Anthropology» ١٠(٢)، ٢٤٧–٢٦٣.

كانان، ب. (١١ مارس ٢٠١٤) «Bollywood craze grows ever stronger with Middle Eastern audiences»، «The National». تم الاسترجاع من: thenational.ae/uae/bollywood-craze-grows-ever-stronger-with-middle-eastern-audiences-1.563659.

ملاحظات

١ حملة الشرق الأوسط.
٢ شبكة العلاقات العامة في دبي.
٣ أحمد.
٤ نفس المصدر.
٥ راداكريشنان.
٦ سافيل.
٧ عرب نيوز.
٨ نفس المصدر.
٩ غوردون، ٢٤٩.
١٠ كريدي وخليل، ١٠٢.
١١ عرب نيوز.
١٢ شبكة العلاقات العامة في دبي.
١٣ فلاناغان.
١٤ كانان.
١٥ مجموعة ام بي سي.
١٦ العربية.
١٧ فيفاريلي.
١٨ انظر www.youtube.com/watch?v=GL6N4aoJyY4.
١٩ مصطفى.
٢٠ راداكريشنان.
٢١ نفس المصدر.
٢٢ أحمد.
٢٣ كانان.
٢٤ نفس المصدر.
٢٥ كريدي وخليل، ٦٧.
٢٦ عرب نيوز.
٢٧ كريدي وخليل، ٧٦.
٢٨ نفس المصدر، ٣٦.
٢٩ مونشي، ١٣.
٣٠ سعيد.
٣١ انظر imdb.com/title/tt2300165/.
٣٢ خان.
٣٣ غبين.
٣٤ نفس المصدر، ٥١.
٣٥ نفس المصدر، ٥٢.
٣٦ رضوى.

خان، يو. أ. (٢٤ أغسطس ٢٠١٥) ‹Hit Indian soap opera Iss Pyaar Ko Kya Naam Doon gets Arabic translation»، «The National». تم الاسترجاع من: thenational.ae/arts-culture/hit-indian-soap-opera-iss-pyaar-ko-kya-naam-doon-gets-arabic-translation-1.36563.

كريدي، م. وخليل، ج. فـ. (٢٠٠٩) «Arab Television Industries». لندن: بالغريف مكميلان.

مجموعة ام بي سي (٢٧ أكتوبر ٢٠١٣) ‹MBC Bollywood launched officially through an enchanting Indian performance that swept the audience and AGT judges off their feet، MBC.net. تم الاسترجاع من: mbc.net/en/corporate/articles/MBC-Bollywood-launched-officially-through-an-enchanting-Indian-performance-that-swept-the-audience-and-AGT-judges-off-their-feet-.html.

مونشي، س. (٢٠٢٠) «Prime Time Soap Operas on Indian Television»، الطبعة الثانية. أبينغدون: روتلدج.

مصطفى، هـ. (٢٣ يوليو ٢٠١٣) ‹Bollywood brings big business to Arabic dubbing firms»، محطة العربية الإنجليزية. تم الاسترجاع من: english.alarabiya.net/en/media/2013/07/23/Bollywood-brings-big-business-to-Arabic-dubbing-firms.html.

راداكريشنان، م. (٢٨ نوفمبر ٢٠١١) ‹Bollywood's long-lasting love affair with UAE»، «Gulf News». تم الاسترجاع من: /gulfnews.com/entertainment/bollywoods-long-lasting-love-affair-with-uae-1.938551.

رضوى، أ. (١٨ نوفمبر ٢٠١٧) ‹Arab viewers get taste of different cultures with translated TV shows in the UAE»، «The National». تم الاسترجاع من: thenational.ae/arts-culture/arab-viewers-get-taste-of-different-cultures-with-translated-tv-shows-in-the-uae-1.676810.

سعيد، س. (١٧ يوليو ٢٠١٢) «Zee TV offering Indian TV serials in Arabic» «The National». تم الاسترجاع من: /thenational.ae/arts-culture/zee-tv-offering-indian-tv-serials-in-arabic-1.395033.

سافيل، ج. (٩ سبتمبر ٢٠١٣) «Zee Alwan invests $100m in Arabic TV content»، ArabianBusiness.com. تم الاسترجاع من: /arabianbusiness.com/zee-alwan-invests-100m-in-arabic-tv-content-472335.html.

فيفاريلي، ن. (٢٥ أبريل ٢٠١٤) ‹Talent Shows Give Voice to Pan-Arabic Youth»، «Variety». تم الاسترجاع من: /variety.com/2014/tv/features/mbc-talent-shows-give-voice-to-pan-arabic-youth-1201162373.

ظهور المحتوى التركي: تقديم المسلسل التركي إلى الأسواق العالمية

أرزو أوزتركمان

غالباً ما يُطلق على أعمال الديزي التلفزيونية خطأً اسم «المسلسلات التركية» أو «الروايات التركية». فقد ظهرت الديزي في تسعينيات القرن الماضي وبدأت تتطور منذ ذلك الحين، ما عزز سماتها الهيكلية الرئيسية كدراما تلفزيونية خلال العقد الأول من القرن الحادي والعشرين. من خلال استعارة عناصر مختلفة من مجالات السينما والمسرح والفيديو والموسيقى والأزياء والفكاهة والإعلان، استطاع محتوى الديزي أن يكون أكثر تنوعاً من محتوى المسلسلات الطويلة والروايات التلفزيونية والمسلسلات الأخرى: ورغم أن الميلودراما والدراما لا تزال هي المسيطرة، إلا أنه تم تقديم بعض الأعمال الأخرى على أنها مسرحيات تاريخية تتحدث عن حقبة زمنية معينة، أو تتناول قضايا سياسية واجتماعية.[1]

تختلف أعمال الديزي عن المسلسلات من جوانب عدة. هناك فرقان رئيسيان: الأول هو أن أعمال الديزي لا تُبث فقط خلال شهر رمضان، والثاني هو أنها تُبث على نحو أسبوعي بدل البث اليومي. ورغم وجود قواسم مشتركة في المحتوى بينها وبين الميلودراما والأعمال التاريخية والكوميدية، إلا أن كلا النوعين له أنماط سرد بصرية مختلفة. يتم تصوير الديزي في الموقع غالباً، بدلاً من التصوير في الاستديو، وتتم أعمال المونتاج بطريقة تسمح برواية قصص سينمائية بطيئة بشكل طبيعي. تختلف أيضاً عمليات الإنتاج لكلا النوعين: فالديزي تُمول ذاتياً، وهي حساسة جداً للتصنيفات، حيث تستغرق الحلقة ما يقرب من ساعتين لتأمين الإعلانات التجارية لتمويلها. على عكس المسلسلات المخطط لها مسبقاً، فإن كتابتها وبثها يتمان في تتابع سريع. بالمقارنة

مع الصناعات التلفزيونية الأخرى، نجحت أعمال الديزي في تطوير عملية إنتاج دورية سريعة الخطى، من حيث الضغط على الكتابة الإبداعية والتصوير والعرض في غضون أسابيع قليلة فقط. تسير العمليتان الإبداعية والإنتاجية جنباً إلى جنب، حيث يسلم الكتّاب نصوصهم إلى مجموعة العمل ليتم تصويرها على الفور، وتُبَث الحلقات في الأسبوع التالي. لكن وبما أن الغالبية العظمى من هذه الصناعة ممولة ذاتياً، فإن العديد من الأعمال تصارع للبقاء، وهي تواجه خطر الإلغاء ما لم يكن لديها مشاهدة وتقييمات عالية.[2]

حققت أعمال الديزي ظهوراً أولياً رائعاً على الصعيد الدولي في أواخر العقد الأول من القرن الحالي، حيث فاجأت الأسواق واكتسبت اهتماماً عالمياً سريعاً واسع النطاق، لا سيما في منطقة الشرق الأوسط وشمال أفريقيا والبلقان والدول الآسيوية الإسلامية وأميركا اللاتينية.[3] ومع اعتماد قانون القياس الجماهيري الجديد في عام ٢٠١٢، تحولت معايير تحليل التصنيفات من الاعتماد على مستوى التعليم إلى مستوى الدخل.[4] أثبت الجدل العام أن هذا التغيير كان ضرورياً لتغطية تفضيلات الجمهور الواسع وعكسها. لكن، وبسبب التغيير في الوضع التعليمي للجمهور الجديد، تحوّل الكتّاب والمنتجون نحو محتوى أكثر تحفظاً—أصبحت مواضيع القصص وهيكليتها أكثر احتشاماً، مع اعتماد عدد أقل من المكونات السياسية والمشاهد الرومانسية. ومع ذلك، استمر الإنتاج بكامل قوته خلال ٢٠١٠، مع تزايد الطلب على المستويين المحلي والعالمي.[5]

رغم نجاحها العالمي السريع، واجهت أعمال الديزي شكوكاً معينة داخل أسواق التلفزيون العالمية في ما يتعلق باستدامتها.

لكنها نجت، ما أدّى إلى تثبيت أقدام هذه الصناعة أكثر فأكثر سواء لناحية بنيتها التحتية أو استمراريتها. لفهم قدرة الديزي على الصمود في أسواق التلفزيون العالمية اليوم، يحتاج المرء إلى إلقاء نظرة على العملية التاريخية التي رافقت تطورها.

البث العام تحت راية «تي آر تي»: خطوات المحتوى التركي

تأسست قناة البث الوطنية في تركيا تي آر تي (مؤسسة الإذاعة والتلفزيون التركية) في عام ١٩٦٤، وبدأت بثها التلفزيوني في عام ١٩٦٨.[1] وعلى غرار العديد من دول الشرق الأوسط الأخرى، أصبحت مشاهدة التلفزيون مصدراً للتنشئة الاجتماعية، وخلقت أجواء شبه عامة داخل المجتمع المحلي، مع مشاركة بين الأسر التي تمتلك التلفزيونات وبين الأصدقاء والأقارب والجيران.

خلال السبعينيات، كانت التنسيقات الرئيسية في البرامج التلفزيونية التركية تتألف من الأخبار والعروض الموسيقية والأفلام الأجنبية. تابعت الجهات المسؤولة أسواق التلفزيون العالمية عن كثب من أجل شراء المحتويات والتنسيقات المناسبة والحديثة، وتزويد الناس بمخزون عالي الجودة من الدراما التلفزيونية الغربية، وتكوين شعور لدى الجماهير الأولى بوجود محتوى جذّاب وقيم إنتاجية عالية الجودة.

كانت مؤسسة الإذاعة والتلفزيون التركية مهتمة أيضاً بإنتاج الأفلام التلفزيونية والمسلسلات القصيرة. في البداية، كانت فكرة «الإنتاج التركي» تتمحور حول تكليف مخرجين سينمائيين بارزين باقتباس وتحوير الروايات والقصص القصيرة التركية لتناسب

التلفزيون. حظي إنتاجان رائدان بإشادة جماهيرية واسعة وهما المسرحية الهزلية Kaynanalar (أقارب المصاهرة، ١٩٧٤)، [٧] وAşk-ı Memnu (العشق الممنوع، ١٩٧٥) [٨] وهو مقتبس من رواية عثمانية. تم تكليف الشاعر والروائي الشهير عطالله إلهان بكتابة Kartallar Yüksek Uçar ١٩٨٣ (النسور تحلق عالياً، ١٩٨٣) [٩] وYarın Artık Bugündür (الغد أصبح يعني اليوم، ١٩٨٦)، [١٠] اللذين كانا أول نصين يُكتبان خصيصاً للتلفزيون.

شهدت فترة الثمانينيات اهتماماً بالدراما التاريخية، وغالباً ما صوّرت فترة تأسيس الإمبراطورية العثمانية المتأخرة أو حياة السلاطين الأقوياء. السلسلة الرابعة Murat (مراد الرابع، ١٩٨١) [١١] وKuruluş (التأسيس، ١٩٨٨) [١٢] كانت النماذج الأولية لأعمال الديزي التاريخية. ظهرت الدراميديا أيضاً في أواخر الثمانينيات، مع Perihan Abla (أبلة بريهان، ١٩٨٦)، [١٣] الذي تدور أحداثه في حي صغير يقع على مضيق البوسفور، وقد كان باكورة انطلاق العديد من الأعمال الدرامية الأخرى التي تدور في أحياء المدينة والتي يُطلق عليها بالتركية اسم mahalle dizileri.

ظهور الشبكات الخاصة: الحاجة إلى برمجة جديدة

جرى اختراق الاحتكار الوطني لمؤسسة الإذاعة والتلفزيون التركية في عام ١٩٩٠ عندما بدأت شبكة «ستار»، أول شبكة خاصة في تركيا، بالبث عبر أحد الأقمار الصناعية الأوروبية. [١٤] خلال عقد احتكارها الذي استمر عقدين من الزمن، أنشأت مؤسسة الإذاعة والتلفزيون التركية نظاماً معيناً، إلى جانب اعتمادها لوائح خاصة متعلقة بالمحتوى. ولطالما حظرت بعض الصيغ الثقافية، بما في ذلك الموسيقى العربية والرقص الشرقي، على الرغم من شعبيتها. [١٥]

أتاح الأسلوب الجدّي ونضوب الأفكار المتجددة لبرامج مؤسسة الإذاعة والتلفزيون التركية الفرصة أمام شبكة ستار لعرض «الأعمال الجديدة» التي لا يمكن إلا للقنوات الخاصة تقديمها. أدّى اختراق

احتكار قناة مؤسسة الإذاعة والتلفزيون التركية إلى كسر مجموعة من المحرّمات المفروضة من الجهات العليا، ما سمح للقنوات التلفزيونية الخاصة بتقديم كمية أكبر من البرامج الترفيهية المرحة، التي لم يكن التلفزيون الرسمي قادراً على تقديمها. تلت «ستار» قنوات أخرى، بما في ذلك شبكات «شو تي في» و«اتش بي بي» و«قنال ٦». [١٦]

مع ظهور الشبكات الخاصة، برزت الحاجة إلى المزيد من البرامج، التي شهدت منافسة شرسة بين الشبكات لنقل المسلسلات التلفزيونية الناجحة والروايات التلفزيونية (يشار إليها باسم pembe diziler، «السلسلة الوردية»)، والتي أطلقت لأول مرة إلى المتابعة التسلسلية ذات الطابع الإدماني. [١٦] تميّزت التسعينيات أيضاً بظهور الميلودراما التي شارك فيها مطربون محليون مشهورون، بما في ذلك نجوم الموسيقى العربية. شهدت صناعة الموسيقى الشعبية أيضاً المزيد من الازدهار، مع ظهور قنوات موسيقية خاصة على التلفزيون تعرض مقاطع فيديو موسيقية. في الوقت نفسه، نمت صناعة الإعلانات بسرعة بسبب وصول العلامات التجارية العالمية إلى تركيا. [١٧] وفي الأثناء ركزت قناة مؤسسة الإذاعة والتلفزيون التركية على المحتوى المحلي، فأنتجت مسلسلات تصور البيئة العائلية في نوع من الدراما المرحة. [١٨] كما قدمت الأفلام الوثائقية والدراما التاريخية، وأخذت زمام المبادرة في المجالات التي لم تستطع الشبكات الخاصة الاستثمار فيها بعد، مثل المسلسلات التي تتطلب ميزانية كبيرة.

ظهور الديزي كنوع جديد: لناحيتي الشكل والمضمون

تحركت الصناعة التلفزيونية التركية في اتجاهات جديدة خلال العقد الأول من القرن الحادي والعشرين، في محاولة لإيجاد توازن بين التلفزيون الحكومي والخاص. كانت هذه بداية عهد جديد، حيث أدّى ارتفاع وقت البث إلى خلق حاجة أكبر إلى التنسيقات النصية وغير النصية. ملأت العديد من الشبكات فترات البث هذه بالدراما والبرامج

العشق الممنوع، ١٩٧٥. الصورة بإذن من تريسي شهوان.

المستوردة،[19] كما أُعيد عرض العديد من الأفلام التركية القديمة، ما أعاد إلى الذاكرة محطات ثقافية مهمة لأنماط حياة وأماكن سابقة. في هذا الوقت، كان هناك بحث حقيقي عن محتوى إبداعي جديد أخذ ينتشر من شبكة إلى أخرى بمجرد نجاحه، مثل الكوميديا العائلية Çocuklar Duymasın (لا تدع الأطفال يعرفون، ٢٠٠٢).[20] أما ضمن السياق الاجتماعي والسياسي لتركيا التي كانت تناضل لإثبات سياسات متعلقة بالهوية، فقد توسّع البحث عن محتوى جديد يصوّر قضايا الساعة، بما في ذلك مشاكل الهجرة والإثنية، ويعكس أيضاً الاهتمام المتزايد بالمحظورات السياسية والاجتماعية.[21] أصبحت المراجعات النقدية للتاريخ الحديث محوراً جديداً لبرامج المحطات الخاصة في الدراما التاريخية، والدراما التي تتناول فترات زمنية محددة، مثل Çemberimde Gül Oya (دانتيل وردي في وشاحي، ٢٠٠٤)[22] وYabancı Damat (العريس الأجنبي، ٢٠٠٤).[23]

ومع استمرار بث Mahalle dizileri، أصبحت الميلودراما التي تصوّر قصص الحب بين الأغنياء والفقراء من المواضيع الرائجة في العقد الأول من القرن الحادي والعشرين، بما في ذلك مسلسل Bir İstanbul Masalı (قلوب منسية، ٢٠٠٣)[24] أو Gümüş (نور، ٢٠٠٥).[25] كان هناك نوع فرعي مهم آخر هو ما يسمى töre dizileri (المسلسلات القبلية، وتسمى أيضاً مسلسلات الآغوات) أو Doğu dizileri (المسلسلات الشرقية)، والتي تصوّر الحياة الاجتماعية في جنوب شرق تركيا، حيث يتشدد الناس في الالتزام بالتقاليد والأعراف الاجتماعية. من هذه المسلسلات Asmalı Konak (قصر الحب، ٢٠٠٢)[26] الذي حقق نجاحاً ساحقاً. عادة ما تدور هذه القصص حول منزل مالك الأرض القوي، وتعرض مثلثات الحب والتماسك العائلي. هناك نوع فرعي آخر آطلاقه في نفس الوقت هو المسلسلات السياسية، التي تركز على الأجهزة المخابراتية وقضايا المؤامرات في الشرق الأوسط، مثل المسلسل الذي عُرض بعد حرب الخليج بعنوان Kurtlar Vadisi: Irak (وادي الذئاب: العراق، ٢٠٠٦).[27]

لقد تم إضفاء الطابع المؤسساتي على صناعة الديزي، وتمييزها كنوع فني خاص خلال هذه العمليات.

أثناء مسيرة تطور الديزي المعاصر، من المهم أن نلمس التأثير الذي تركته المسلسلات على الناس، من خلال محتواها الأصلي وطريقتها الجديدة في سرد الحكايات بطريقة سينمائية. عكست بعض مسلسلات الديزي أنماط الحياة اليومية للطبقة الوسطى. سرعان ما أسرت هذه المسلسلات التي تدور أحداثها في الأحياء الصغيرة الدافئة مع بعض الصراعات الجندرية والطبقية المستمرة، قلوب المشاهدين، إذ أظهرت جوانب الاعتزاز والكرامة لدى الناس البسطاء، ومعظمهم من ذوي الدخل المنخفض.[28]

تدين مسلسلات الديزي الناشئة الأخرى بنجاحها للمخرجين الفنيين، الذين خلقوا تأثيراً عاطفياً استمال الذكريات البصرية لدى شرائح وأجيال مختلفة من المشاهدين. لقد قاموا بدمج مواضيع اجتماعية وسياسية مختلفة، كما مزجوا المعارف الفنية للمخرجين والمنتجين المدربين على صناعة الإعلانات، وأنتجوا نوعيات جديدة ساهمت بشكل كبير في بناء أعمال الديزي.

ورغم تأثر عمليات الإنتاج بالتقييمات، إلا أن العديد من المسلسلات التركية لا تزال مستمرة إلى اليوم.[29] ومن المفارقة القول إنه رغم إنتاجها الذي يتم بوتيرة سريعة، بسبب طول الحلقة، إلا أن السرد القصصي يسير ببطء. يعتقد العديد من الكتاب والمخرجين أن أسلوب رواية القصص هذا يحدث فرقاً — فالمسلسلات التركية تُصوّر في أماكنها الطبيعية، ويجري الحوار في وقته الفعلي تقريباً. يُقال إن المسلسلات يجب أن تكون «بطيئة بطبيعتها»، لكي تتيح للمشاهد وقتاً كافياً للمشاهدة والاستيعاب والاستجابة.[30] أثناء بث المسلسل، يحصل كتّاب السيناريو على استجابة سريعة جداً من الجماهير والممثلين والمنتجين، والتي يكون لها بدورها تأثير مباشر على كتاباتهم.

التفاعل بين الديزي والمسلسلات: استقراء موجز للديناميكيات الإقليمية

إن التفاعل بين الثقافتين الشعبيتين العربية والتركية يضرب عميقاً في التاريخ. شهد النصف الأول من القرن العشرين أول لقاءات حديثة في مجالات الموسيقى والسينما. كان للتحديث المصري، على وجه الخصوص، تأثير كبير على الثقافة التركية في نهاية الحقبة العثمانية وبداية الحقبة الجمهورية.[٣١] وأصبح المطربون والممثلون المصريون البارزون من أمثال محمد عبد الوهاب وأم كلثوم من الشخصيات المعروفة في تركيا.

رغم التفاعل في الموسيقى والسينما، إلا أن التقارب الثقافي بين التلفزيونين العربي والتركي اتبع نمطاً مختلفاً. عندما بدأ الموزعون والمنتجون الأتراك ببيع الديزي للعالم العربي، أخذوا في مقارنتها مع المسلسلات العادية الأخرى. بالنسبة للمشاهدين الأتراك، هناك كميات كبيرة من الإنتاجات المحلية، ما يجعل من الصعب على الدراما الأجنبية التسلل إلى القنوات العامة التي لا تتطلب اشتراكاً.[٣٢] ومع زيادة الإنتاج المحلي، بدءاً من العقد الأول للقرن الحادي والعشرين، أصبحت مقاومة المحتوى الأجنبي أقوى، مع إحجام القنوات عن بث العديد من المسلسلات الغربية أو العربية أو الآسيوية الناجحة بسبب عادات المشاهدة التركية هذه.[٣٣] بالنسبة للمسلسلات غير التركية التي عُرضت في تركيا، كان هناك استثناء للمسلسلات ذات المحتوى الديني، مثل مسلسل (عمر، ٢٠١٢)، المدبلج إلى اللغة التركية، والذي عُرض خلال شهر رمضان ٢٠١٢ وعُرض مرة أخرى في عام ٢٠١٦،[٣٤] أو فيلم الرسوم المتحركة (بلال: سلالة بطل جديد) الذي عُرض في عام ٢٠٢٠.[٣٥]

ازدهرت كلا أعمال الديزي والمسلسلات بعد بدء البث الفضائي، لكن الاثنين طورا أنماط إنتاج مختلفة: كلٌ حسب المتطلبات الوطنية والإقليمية المناطة به. إن سوق التلفزيون في تركيا ـ كدولة ـ أصغر بكثير من سوق المنطقة الناطقة بالعربية، لكن رغم هذا تم تأسيس هذه السوق على أساس القطاعات الإبداعية الوطنية القوية في البلاد، والتي نجحت في ابتكار مسلسلات الديزي في الوقت المناسب، وأنشأت صناعة وطنية يقوم عليها لاعبون مختصون.

الاتجاهات الحديثة: الطريق إلى الاعتراف العالمي

بدأ تصدير مسلسلات الديزي مع شركة كالينوس للترفيه، التي كانت تبيع قبل ذلك التمثيليات التلفزيونية إلى دول آسيا الوسطى التركية. لدى ملاحظة النجاح الإقليمي الذي تشهده هذه الأعمال، قدمت الشركة dizi Deli Yürek (القلب المجنون، ١٩٩٨)[٣٦] إلى كازاخستان في عام ٢٠٠١. أما الاختراق الأكبر فجاء في عام ٢٠٠٥، عندما تم عرض Yabancı Damat (العريس الأجنبي، ٢٠٠٤) في اليونان، وانتقل بعدها بشكل سريع لِيُبث في جميع أنحاء منطقة البلقان. تبع ذلك عرض مسلسل Gümüş (نور، ٢٠٠٥)، الذي حقق نجاحاً ساحقاً في عام ٢٠٠٨ في العالم الناطق بالعربية.

بمجرد ظهور فرص للبيع، بيعت مسلسلات الديزي إلى سوقين رئيسيتين هما الشرق الأوسط ومنطقة البلقان. استندت المبيعات في البلقان في الغالب إلى اتفاقيات ثنائية، بينما احتفظ مركز البث في الشرق الأوسط (MBC) بحقوق التوزيع لمنطقة

... رغم إنتاج الديزي الذي يتم بوتيرة سريعة، بسبب طول الحلقة، إلا أن السرد القصصي يسير ببطء.

الشرق الأوسط وشمال أفريقيا. بعد سنوات طويلة من عمليات بناء الدولة المنفصلة، أصبحت مسلسلات الديزي نقطة التقاء جديدة في المنطقة. وكما يقول المؤرخ مايكل ميكر[37]، فإن تركيا هي دولة إمبراطورية تشترك مع مناطق الشرق الأوسط والقوقاز والبلقان بذكريات جمالية ورموز اجتماعية متشابهة تعود إلى العهد العثماني. استمرت أعمال التصدير حيث تم إنتاج مسلسلات ديزي جديدة عالية التصنيف من قبل عدد متزايد من شركات الإنتاج، مثل Ay Yapım وTIMS، وتضمنت مسلسلات مثل Kuzey Güney (شمال جنوب/عودة مهند، ٢٠١١-٢٠١٣)، ما أدّى إلى ترسيخ أقدام مسلسلات الديزي وبروزها بين التمثيليات التلفزيونية والمسلسلات القصيرة. تتمتع مسلسلات الديزي التركية بمشاهدة واسعة في أوروبا من خلال وسائل البث الإعلامي، ليس فقط من قبل المهاجرين الأتراك، بل من قبل العديد من المجتمعات المهاجرة الأخرى أيضاً مثل البلقان وأوروبا الشرقية ودول الاتحاد السوفياتي السابق.[38]

في البداية، أتاح النجاح السريع لمسلسلات الديزي وضعاً مربحاً لكل الأطراف—فهي رخيصة الثمن نسبياً وذات جودة عالية، وقد حققت للفضائيات الدولية أرباحاً فاقت التوقعات.[39] لكن مع مرور الوقت، رفعت شركات التوزيع التركية أسعار مسلسلاتها. جاءت القفزة الأولى مع Kuzey Güney (عودة مهند الذي ذُكر سابقاً، والذي بيع مقابل ١٢٠ ألف دولار أميركي في مناطق متعددة. أصبح تفضيل نوع الديزي واضحاً أكثر فأكثر عندما بيعت النسخة التركية الجديدة من مسلسل Desperate Housewives الأميركي بـ ٤٠ ألف دولار أميركي في السوق العربية، بينما بيعت النسخة الأميركية الأصلية مقابل ٨٠٠٠ دولار أميركي فقط. وقد استمر هذا الارتفاع التصاعدي في الأسعار مع مسلسل Kösem (السلطانة قُسم، ٢٠١٥) حيث بيع المسلسل بمبلغ ٢٧٥ ألف دولار أميركي.[40]

مع الارتفاع السريع لأسعار مسلسلات الديزي في أوائل عام ٢٠١٠، استجابت الأسواق فقامت بعض البلدان في البلقان

والشرق الأوسط بحظر عرض الديزي على قنواتها الرئيسية.[41] أدّى ذلك إلى قيام الموزعين الأتراك بمراجعة استراتيجية المبيعات الخاصة بهم وبيع منتجاتهم مباشرة إلى هذه المناطق بأنفسهم.[42] كانت هذه قفزة كبيرة تطلبت استثمارات جديدة، فقد قام العديد من الموزعين بتدريب أنفسهم لتطوير المزيد من مهارات ما بعد الإنتاج، مثل تنفيذ أعمال الدبلجة أو المونتاج، وركزوا على مناطق أخرى، فاستهدفوا أميركا اللاتينية ومن بعدها آسيا المسلمة وأفريقيا.

هناك العديد من الأسباب الكامنة وراء النجاح العالمي للديزي التركي، منها استخدامه للمواقع الحقيقية وأسلوب السرد البطيء، أو الموضوعات العالمية للحب أو الرغبة أو الطموح أو الانتقام، أو المظهر المتوسط المألوف للممثلين الأتراك الذين يكتسبون الملايين من المعجبين في المناطق التي يتم فيها عرض مسلسلات الديزي. لقد قطعت صناعة الديزي اليوم شوطاً طويلاً منذ التسعينيات، فقامت ببناء أستوديوهات أفلام جديدة وتعزيز قدرات فريق فني من الخبراء الأتراك المهرة. تم إنشاء شراكات جديدة للإنتاج المشترك مع شركات عالمية، مثل O3 Medya،[43] بينما قامت TRT Arabi بتكليف شركات الإنتاج العربية بوضع المحتوى. وعلى الرغم من مقاومة المشاهدين الأتراك للمحتوى العربي المدبلج، إلا أن الأخبار والتعليقات على الدراما العربية لا تزال تشق طريقها بشكل متزايد إلى منصات التواصل الاجتماعي عبر الإنترنت في تركيا.

سيكون هناك نوع جديد من تعاون تقدمه هذه الإنتاجات المشتركة. قد ينشأ نوع من المنافسة بين مسلسلات الديزي والمسلسلات العادية في الأسواق العالمية—فهذه الأخيرة لا يزال يهيمن عليها في الغالب المحتوى الديني أو التاريخي—ولكن مع تزايد فضول الجماهير من كلا الجانبين، للاطلاع على الإثنوغرافيا المعاصرة، فإن النوعين لديهما الكثير ليتعلمه أحدهما من الآخر ويوظفانه في إنتاجهما المستقبلي. ∎

١ للدراما انظر Süper Baba (سوبر بابا، ١٩٩٣)، للميلودراما انظر Yaprak Dökümü (الأوراق المتساقطة، ٢٠٠٥)؛ للدراما السياسية انظر Kurtlar Vadisi (وادي الذئاب، ٢٠٠٣) للدراما التاريخية/الحقبة الزمنية انظر Elveda Rumeli (وداعاً روميليا، ٢٠٠٧)، للإثارة انظر Behzat Ç (شخصياً، ٢٠١٠)، للدراما الاجتماعية والسياسية انظر Kayıp Şehir (المدينة المفقودة، ٢٠١٣).

٢ أتاي؛ أوز كاشي.

٣ حول الطبيعة العابرة للحدود للأعمال الديزي، انظر سالاماندرا؛ يسيل.

٤ انظر Radyo Ve Televizyonların Kuruluş ve Yayın Hızmetleri Hakkında Kanun.

٥ لمزيد من المناقشة انظر بيكمان وطوسون؛ شفيق؛ أوزالبمان.

٦ سيريم.

٧ انظر imdb.com/title/tt0286365; youtube.com/watch?v=ZYFmvtT2pjE.

٨ انظر imdb.com/title/tt0273437; youtube.com/watch?v=2GlLIiXhkGE.

٩ انظر imdb.com/title/tt0318900؛ facebook.com/watch/?v=562655431181435.

١٠ انظر trtarsiv.com/ozel-video/trtnin-unutulmaz-dizileri/yarin-artik-bugundur-115325.

١١ انظر imdb.com/title/tt0296353; youtube.com/watch?v=EbPFMnez28k.

١٢ انظر imdb.com/title/tt0484387; youtube.com/watch?v=Qzl85mzVIRI.

١٣ انظر imdb.com/title/tt0384759; youtube.com/watch?v=uYhJqIAs1_I.

١٤ أونكو؛ ١٩٩٠، ٢٠١٠.

١٥ إردمير غوز؛ كارشيسي.

١٦ للإدمان على «السلسلة الوردية» انظر Binark، ١٩٩٢–١٩٩٧؛ ميتي.

١٧ يلمظ وآخرون.

١٨ من بين المسلسلات الأخرى Bizimkiler انظر (شعبنا، ١٩٨٩–١٩٩٤)، Yazlıkçılar (البيت الصيفي، ١٩٩٣–١٩٩٤) وBizim Aile (عائلتنا، ١٩٩٠).

١٩ من بين هذه الأعمال هرقل وزينا، إكس فايلز، سوبرانو، سيكس فين أندر، لوست، باتلستار غلالكتيكا.

٢٠ انظر imdb.com/title/tt0413623.

٢١ للحصول على مقدمة تعريفية، انظر رودريغيز وآخرون.

٢٢ انظر imdb.com/title/tt0424754.

٢٣ انظر imdb.com/title/tt0434735.

٢٤ انظر imdb.com/title/tt0421297.

٢٥ انظر imdb.com/title/tt0441924.

٢٦ انظر imdb.com/title/tt0365980.

٢٧ انظر imdb.com/title/tt0493264؛ انظر Yanık.

٢٨ انظر أكينردم وسيرمان؛ مارشال.

٢٩ على سبيل المثال، Diriliş: Ertuğrul (قيامة أرطغرل، ٢٠١٤–٢٠١٩، ١٥٠ حلقة)، Eşkiya Dünyaya Hükümdar Olmaz (قطاع الطرق لن يحكموا العالم، ٢٠١٥ حتى الآن، ١٦٥ حلقة)، وArka Sokaklar (الشوارع الخلفية، ٢٠٠٦ حتى الآن، ٥٠٣ حلقة).

٣٠ مقابلة مع المخرج هلال سارال، ٢٩ مايو ٢٠١٢.

٣١ انظر غوراتا؛ أوزدمير؛ أوزون.

٣٢ مقابلات مع يشيم سيزديرمز (القناة ٧) في ١٤ سبتمبر ٢٠٢٠؛ فهرية سنتورك (فيملوغ) ١٥ سبتمبر ٢٠٢٠؛ موغ أكار (آ تي في) وسيحات شريف أغيرمان (تي آر تي)، كلاهما في ١٨ سبتمبر ٢٠٢٠؛ أحمد زيالار (إنتر ميديا)، ١٩ سبتمبر ٢٠٢٠. انظر أيضاً بيكارد.

٣٣ مقابلة مع عزت بينتو، ٢٢ سبتمبر ٢٠٢٠.

٣٤ مقابلة مع موغ أكار (آ تي في) ٢٠٢٠ سبتمبر ١٨ ويشيم سيزديرمز (القناة ٧)، ١٤ سبتمبر ٢٠٢٠.

٣٥ مقابلة مع موغ أكار (آ تي في)، ١٨ سبتمبر ٢٠٢٠.

٣٦ انظر imdb.com/title/tt0426672.

٣٧ ميكر.

٣٨ تم جمع المعلومات من خلال مقابلات متعددة مع موزعي البرنامج، ٢٠١٣–٢٠٢٠.

٣٩ مقابلة مع أحمد زيالار (رئيس ومدير عمليات شركة إنتر ميديا)، ١٤ نوفمبر ٢٠١٧.

٤٠ نفس المصدر.

٤١ للاطلاع على الحظر المقدوني، انظر ديلي نيوز. لمنطقة الشرق الأوسط وشمال أفريقيا، انظر الورداوي، ١٧٩.

٤٢ مقابلة مع أحمد زيالار (إنتر ميديا)، ١٤ نوفمبر ٢٠١٧.

٤٣ للحصول على معلومات حول استثمار MBC في المحتوى التركي، انظر o3medya.com/english/about-o3-medya.

أكينردم، ف. وسيرمان، ن. (٢٠١٧) Melodram ve Oyun: Tehlikeli Oyunlar ve Poyraz Karayel'de Bir Temsiliyet Rejimi Sorunsalı، مونوغراف، ٧، ٢١٢–٢٤٥. [بالتركية].

أتاي، ت. (٩ نوفمبر ٢٠١٢) ‹Dizi Patlaması ve Elde Patlayan Diziler›، راديكال. [بالتركية]. تم الاسترجاع من: /radikal.com.tr/yazarlar tayfun-atay/dizi-patlamasi-ve-elde-patlayan-diziler-1107182.

بينارك، ف. م. (١٩٩٢) «Televizyon Gündüz Seriyalleri ve Etkin Kadın İzler-Küme»، أطروحة ماجستير، جامعة أنقرة. [بالتركية].

بينارك، ف. م. (١٩٩٧) «Ben Bir Kadın Özne ve Benim Sabun Köpüklerim ya da Pembe Dizilerim». أنقرة: مطبوعات جامعة أنقرة. [بالتركية].

شفيق، ب. س. (٢٠١٤) ‹Turkish Soap Opera Diplomacy: A Western Projection by a Muslim Source›، «Exchange: The Journal of Public Diplomacy» ٥(١)، ٧٨–١٠٢.

الوِرداوي، و. (٢٠١٩) ‹Romanticizing Rape in the Turkish TV Series: "Fatmagul'un Suçu Ne?" and the Female Moroccan Fans›، «Journal of Applied Language and Culture Studies» ٢، ١٧٥–١٩٢.

اردمير غوز، ف. (٢٠١٧) ‹Seçkincilik – Piyasa İkilemi: 1990'lı Yıllarda TRT'nin Programlarına Yönelik Eleştiriler›، «İletişim Araştırma ve Kuram Dergisi» ٤٤، ٢٧٤–٢٩٠. [بالتركية].

غوراتا، أ. (٢٠٠٤) ‹Tears of love: Egyptian cinema in Turkey (1950–1938)›، «New perspectives on Turkey» ٣٠، ٠٠–٨٢.

حرية ديلي نيوز (١٤ نوفمبر ٢٠١٢) ‹Macedonia bans Turkish soap operas› تم الاسترجاع من: hurriyetdailynews.com/macedonia-bans-turkish-soap-operas.aspx?pageID=238&nid=34636.

كارشيسي، ج. (٢٠١٠) ‹Müzik Türlerine İdeolojik Yaklaşım: 1970–1990 Yılları Arasındaki TRT Sansürü›، «Folklor/Edebiyat» ١٦(٦١)، ١٥٩–١٧٨. [بالتركية].

مارشال، أ. (٢٧ ديسمبر ٢٠١٨) ‹Can Netflix Take Turkey's TV Dramas to the World?›، نيويورك تايمز. تم الاسترجاع من: nytimes.com/2018/12/27/ arts/television/turkish-tv-netflix-the-protector.html.

ميكر، م. أ. (٢٠٠٢) «A Nation of Empire: The Ottoman Legacy of Turkish Modernity». بيركلي: مطبوعات جامعة كاليفورنيا.

ميتي، م. (١٩٩٩) «Televizyon Yayınlarının Türk Toplumu Üzerindeki Etkileri». أنقرة: AYK, Atatürk Kültür Merkezi Başkanlığı. [بالتركية].

أونكو، أ. (١٩٩٠) ‹Packaging Islam: Cultural Politics on the Landscape of Turkish Commercial Television›، «Public Culture» ٨(١)، ٠١–٧١.

أونكو، أ. (٢٠١٠) ‹Rapid Commercialisation and Continued Control: Turkey's Engagement with Modernity: Conflict and Change in the Twentieth Century›، «The Turkish Media in the 1990s»، كيرسليك، ك. أوكتم، ك. وروبينز، ب. تحرير. لندن: بيلغريف مكميلان، ٣٨٨–٤٠٢.

أوز، كاشي، أ. (١٣ يناير ٢٠١٣) ‹?Dizi Sektörü Batıyor mu›، «Habertürk-PAZAR». [بالتركية]. تم الاسترجاع من: .haberturk.com/polemik/haber/811035-dizi-sektoru-batiyor-mu

أوزالبمان، س. (٢٠١٧) ‹Transnational Viewers of Turkish Television Drama Series›، «Transnational Marketing Journal» ٥(١)، ٢٥–٤٣.

أوزدمير، س. (٢٠١٧) ‹1938–1950 Yılları Arasında Türkiye'de Gösterime Giren Arap/Mısır Filmlerinin Türk Müziğine Etkisi›، «Uluslararası Bilimsel Araştırmalar Dergisi» ٢(٢)، ٣٨٢–٣٨٨. [بالتركية].

أوزون، ن. (١٩٦٢) Türk Sinema Tarihi، Istanbul: Artist Yayınevi. [بالتركية].

بيكمان، ك. وطوسون، س. (٢٠١٣) ‹Turkish Television Dramas: The Economy and Beyond›، «Cinéma & Cie» ١٢(٢)، ٩٣–١٠٤.

بيكارد، م. (٢٠١٢) ‹ATV delves into Mid East history›، «C21Media». تم الاسترجاع من: c21media.net/atv-delves-into-mid-east-history.

Radyo Ve Televizyonların Kuruluş ve Yayın Hizmetleri Hakkında Kanun (قانون حول مؤسسة وخدمات البث الإذاعي والتلفزيوني) (٢٠١١) [بالتركية]. تم الاسترجاع من: mevzuat.gov.tr/MevzuatMetin/1.5.6112.pdf.

رودريغز، ك. أفالوس، أ. يلمظ، اتش. وبلانيت، أ. تحرير. (٢٠١٤) «Turkey's Democratization Process». لندن: روتلدج.

سالاماندرا، ك. (٢٠١٢) ‹The Muhannad Effect: Media Panic, Melodrama, and the Arab Female Gaze›، «Anthropological Quarterly» ٨٥(١)، ٤٥–٧٧.

سريم، ع. (٢٠٠٧) «Türk Televizyon Tarihi 1952-2006». اسطنبول: ابسيلون. [بالتركية].

يانيك، ل. ك. (٢٠٠٩) ‹Valley of the Wolves—Iraq: Anti-Geopolitics Alla Turca›، «Middle East Journal of Culture and Communication» ٢(١)، ١٠٣–١٧٠.

يسيل، ب. (٢٠١٠) ‹Transnationalization of Turkish Dramas: Exploring the Convergence of Local and Global Market Imperatives›، «Global Media and Communication» ١١(١)، ٤٣–٦٠.

يلمظ، ر. شاكر، أ. وسرولوغو، ف. (٢٠١٨) ‹Historical Transformation of the Advertising Narration in Turkey: From Stereotype to Digital Media›، «Brand Culture and Identity: Concepts, Methodologies, Tools, and Applications، Information Resources Management Association». تحرير: إيجي غلوبال، ١٣٨٠–١٣٩٩.

الموجة الكورية، هاليو في قطر وأهواء المعجبين المتعددة

سعدية عزالدين مالك

تشير كلمة «هاليو»، أو «الموجة الكورية»، إلى ظهور الثقافة الشعبية الكورية على الساحة العالمية وانتشارها، حيث بدأت من شرق آسيا في التسعينيات واستمرت حتى وصلت مؤخراً إلى الولايات المتحدة وأميركا اللاتينية وأجزاء من أوروبا والشرق الأوسط. انطلقت الموجة بما بات يُعرف الآن باسم «الدراما الكورية» تلتها الموسيقى والرقص والسينما. أما اليوم فأصبحت الكلمة تشمل شعبية كل ما هو كوري، بما في ذلك الأدب والأزياء وحتى الطعام الكوري في العديد من البلدان، ما يعزز سمعة البلاد المتنامية كمركز آسيوي للصناعات الثقافية.١

ورغم أن الموجة الكورية تجتاح المنطقة العربية منذ عام ٢٠٠٤، لاسيما موسيقى البوب والدراما الكورية التي تجتذب حالياً ملايين المعجبين في جميع أنحاء العالم العربي، إلا أن هناك دراسات محدودة حول فهم وشرح تأثير هذه الموجة على الجماهير الإقليمية وخاصة النساء.

سيدرس هذا الفصل الطرق التي يترجم بها محبّو الثقافة الشعبية الكورية في قطر الدراما الكورية والموسيقى الشعبية الكورية من الناحية الثقافية. تشير الترجمة الثقافية حالياً إلى تزايد إقبال المعجبين على ثقافة البوب الكورية، التي يفهمونها من خلال إسقاطها ودمجها في أنشطتهم اليومية. يوضح هذا الفصل كيف

يدمج المعجبون استهلاك الدراما والموسيقى الكورية بالثقافة الشعبية العربية (الدراما والموسيقى الشعبية).

يعود التبادل الثقافي بين الشرق الأوسط وكوريا إلى ألف عام، حيث ترجع جذوره إلى السلالات القديمة التي استوطنت شبه الجزيرة الكورية، ونشأت بينها وبين الشرق الأوسط علاقات تجارية متبادلة من خلال الطرق البحرية والبرية مثل طريق الحرير. لقد فتحت الطفرة النفطية التي شهدها الشرق الأوسط منذ السبعينيات المجال لظهور فرص جديدة للتعاون الاقتصادي، شملت تعاوناً بين شركات البناء الكورية الجنوبية التي توفر الموارد التقنية والبشرية للشرق الأوسط، والدول العربية التي تتشارك مواردها الطبيعية مع كوريا.[٢]

في البداية، كان التداول العالمي وشعبية الثقافة الشعبية الكورية نتيجة للسياسة الوطنية الكورية، حيث كان هناك إدراك متزايد لأهمية تصدير وسائل الإعلام والمنتجات الثقافية، والاعتراف بأن هذا التصدير لن يعزّز الاقتصاد فحسب، بل سيعزّز صورة الأمة أيضاً.[٣] في عام ٢٠٠٤، قدمت خدمة المعلومات الخارجية التابعة للحكومة الكورية الجنوبية[٤] المسلسل الشهير (ونتر سوناتا)[٥] للتلفزيون المصري، ودفعت لقاء ترجمته إلى اللغة العربية:[٦]

«كان الإصرار على عرض المسلسل جزءاً من جهود الحكومة لتحسين صورة كوريا الجنوبية في الشرق الأوسط، حيث لا يعرف الناس الكثير عن الثقافة الكورية».[٧] في أوائل عام ٢٠٠٥، بدأ تأثير الدراما التلفزيونية الكورية ينتشر عندما بدأ عرض (ونتر سوناتا) في العراق ودول الشرق الأوسط الأخرى.[٨] أدى انتشار التكنولوجيا الرقمية ووسائل التواصل الاجتماعي في العقد الأول من القرن الحادي والعشرين إلى ظهور ما يشار إليه باسم «هاليو ٢٫٠»، الذي عزّزه الانتشار الواسع لموسيقى البوب الكورية في الشرق الأوسط وأجزاء أخرى من العالم.[٩]

منذ تسعينيات القرن الماضي، تغير المشهد الإعلامي في العديد من الدول العربية فتحوّل من بيئة خاضعة لسيطرة الدولة إلى بيئة إعلامية أكثر تنوعاً وشمولية. يعود السبب في ذلك إلى انتشار الملكية الخاصة أو شبه الخاصة لشركات الإعلام وشبكات التلفزيون، فضلاً عن تعزيز تقنيات الاتصال التي تزوّد الجماهير بمجموعة متنوعة من البرامج المقدمة عبر الإنترنت وخارجه. نتيجة لذلك، وجد الجمهور العربي نفسه متحكماً أكثر فأكثر باستهلاكه الإعلامي، ولم يعد مقيّداً بالقنوات التلفزيونية الوطنية.[١٠]

وصف باحثا الإعلام العربيان مروان كريدي وجو خليل التغييرات في الإعلام العربي باستخدام مفهوم «مساحة الوسائط

الترابطية»، حيث استندا في هذه التسمية إلى انتشار أجهزة الاتصال التفاعلية والمتنقلة الشخصية وممارساتها.¹¹ وقد ذكرا أن مساحة الوسائط الترابطية الجديدة هذه تساهم في تحويل الهويات الثقافية للشباب من خلال السماح لمصادر أخرى—إلى جانب مصادر الهوية المهيمنة للقومية العربية والإسلام—بالتأثير على الهوية وتشكيلها من قبل الشباب العربي. لقد سهّلت مساحة الوسائط الترابطية العربية الفردية هذه في ضخ أذواق ثقافية جديدة ومعارف وقيم وأنماط حياة بين الشباب العربي، ما زاد من انتشار الثقافة الشعبية الكورية، خاصةً موسيقى البوب الكورية. لذا لم تظهر الثقافة الشعبية الكورية كظاهرة سائدة بل كثقافة فرعية تخدم المجتمعات الصغيرة من المعجبين المخلصين، وتم دمجها في الثقافة الشعبية العالمية والإقليمية والمحلية.

في العموم، سيطرت فكرة التقارب الثقافي التي قدمها جوزيف ستراوبار¹² على إعجاب الناس بالثقافة الشعبية الكورية. بناءً على هذه الفكرة، ينجذب المعجبون المنفتحون إلى الثقافة الشعبية الكورية لأنها «تعزّز الهويات التقليدية، وفقاً للعناصر الإقليمية والعرقية واللهجة/اللغة والدين وعناصر أخرى».¹³ لكن فكرة التقارب الثقافي تعجز عن شرح كيف يمكن للمعجبين في قطر فهم الثقافة الشعبية الكورية، بالنظر إلى عدم وجود سمات مشتركة من الناحيتين الوطنية والثقافية. ومن ثم فإن الاقتراب من عشاق الثقافة الشعبية الكورية في قطر كان على شكل عبور ثقافي وليس عبوراً وطنياً.¹⁴ هذا يعني الابتعاد عن تصور الهوية الثقافية، التي هي في الأساس «وطنية»، إلى إدراك الهوية ككيان متعدد الأبعاد ومعقد، باعتبار أن الأساس الوطني يتألف من بعدٍ واحدٍ فقط. في المجتمع العالمي الذي نعيش فيه اليوم، نختبر جميعاً تهجيناً ثقافياً بصورةٍ من الصور. ومن هنا يمكن للجماهير تطوير العديد من أشكال التقارب أو الصلات (خارج الإطار الوطني) من خلال تفاعلهم

العاطفي مع المادة الثقافية الشعبية التي يستهلكونها.¹⁵ ناهيك عن أن السياق متعدد الجنسيات في قطر يتطلب تحولاً نظرياً، من حيث تغيير نظرة المعجبين من معجبين عالميين (أي يهتمون بمفهوم الدول) إلى تبنّي منظور متعدد الثقافات، يقوم بتحليل شامل لعلاقات المعجبين وتجاربهم مع الثقافة الشعبية الكورية.

تعرّف عشاق الثقافة الشعبية الكورية في قطر وبعض الدول العربية الأخرى في البداية إلى الدراما الكورية من خلال قنوات تلفزيونية عربية شبه خاصة كبرى عابرة للحدود مثل قنوات MBC (مركز بث الشرق الأوسط) ١ و٢ و٤، وتلفزيون دبي.¹⁶ لكن على عكس الدراما الكورية، لم يتم نشر موسيقى البوب الكورية للجمهور العربي عبر هذه القنوات. تشير الطرق الفردية في التعرّف إلى الثقافة الشعبية الكورية والتفاعل معها، وخاصة موسيقى البوب الكورية، إلى أن القاعدة الجماهيرية في قطر تعتمد بشكل كبير على نفسها في الاطلاع على هذه الموسيقى. وقد ذكر أحد المعجبين المصريين الذين تمت مقابلتهم:

في أحد الأيام، أطلعني صديقي على صورة أحد نجوم موسيقى البوب الكوريين، اهتممت بالأمر وبدأت في البحث أكثر فأكثر عن فرق موسيقى البوب ونجوم الدراما التلفزيونية الكورية. أنا من عشاق موسيقى البوب والدراما التلفزيونية الكورية منذ عام ٢٠٠٨، ويمكنني تحدث اللغة الكورية بطلاقة.¹⁷

تحدّث المعجبون بالثقافة الشعبية الكورية في قطر عن تآلفهم وانجذابهم إلى الثقافة الشعبية الكورية بطرق مختلفة. تظهر الأبحاث أن الجماهير يستطيعون التماهي مع الدراما والشخصيات الأجنبية عندما تكون قريبة إليهم من الناحيتين الثقافية والعرقية، فالمظهر المتشابه للشخصيات وطريقة

ونتر سوناتا (٢٠٠٢). الصورة بإذن من تريسي شهوان.

ارتداء الملابس ونمط الحياة مثلًا، ساعد الجمهور الصيني على الارتباط بالدراما الكورية.[18] لكن بما أنه لا توجد أوجه تشابه عرقية بين الجمهور العربي وشخصيات الدراما الكورية، فغالباً ما يعبّر المعجبون عن صلاتهم بالتلفزيون الكوري من حيث النوع الفني (القصص تحديداً) والقيم الأخلاقية التي تضمها هذه الأنواع، أكثر من الشخصيات نفسها.

عبّر معجبون من الشرق الأوسط عن صلتهم بالدراما الكورية، التي يرون أنها لطيفة ورومانسية و«حقيقية» — لا سيما عند مقارنتها بالدراما العربية. لخّص أحد المعجبين السوريين الموقف بالقول:

نحن نحب الدراما التلفزيونية الكورية، ونشاهدها كل يوم لأن فيها شيئاً يجذب الجميع على اختلاف ثقافاتهم. قصص الدراما الكورية واسعة النطاق، فهي تطرح مواضيع رومانسية، وأخرى تتحدث عن الحياة المدرسية، والكوميديا، مثل مسلسلات «فتيان قبل الزهور» و«قبلة مرحة» و«مقهى الأمير». القصص منوّعة بحيث تلبي احتياجات الفئات العمرية المختلفة. هذا في الواقع يجعل الدراما الكورية أكثر واقعية وجاذبية لنا من الدراما التلفزيونية العربية.[19]

عند إجراء المقابلات، نوّه بعض المعجبين إلى أن القيم التي تطرحها الدراما الكورية، مثل الثقة بين أفراد الأسرة، لا تتواجد كثيراً في الدراما العربية. وقد ذكر أحد المعجبين القطريين بأن «الدراما الخليجية مليئة بمواضيع تتحدث عن العلاقات الملتوية وانعدام الثقة بين أفراد الأسرة، ما يجعل الدراما الخليجية غير واقعية وفي بعض الأحيان غير منطقية».[20] وعبّرت متابعة قطرية أخرى عن إحباطها قائلة:

معظم المسلسلات الخليجية تقريباً تتحدث عن المآسي والنزاعات العائلية والعنف. إنها تحزنني على عكس الدراما الكورية فهي ممتعة لدرجة تجعل مزاجي يتغير من الحزن إلى السعادة بمجرد أن أقلب القناة من المسلسل العربي إلى المسلسل الكوري.[21]

هذا الإحباط من الدراما الثقافية الشعبية العربية هو موضوع شائع في الترجمة الثقافية للثقافة الشعبية الكورية من قبل المتابعين العرب في قطر. يتماشى إحباط المتابعين وانتقادهم لأنواع الدراما العربية مع النتائج التي توصلت إليها الباحثة الإعلامية ميريام بيرغ في ما يتعلق بنجاح الدراما التركية في قطر. فقد كشف بحثها أن تفضيل المشاهدين الأول لا يذهب دائماً إلى المادة الفنية التي يتم إنتاجها بلغتهم أو تلك التي تعكس ثقافتهم المحلية أو الوطنية.[22] فأهمية العناصر الثقافية واللغوية تصبح ثانوية حين تفشل البرامج الإعلامية الوطنية والإقليمية في إرضاء رغبات الجمهور.

أظهرت الأبحاث التي أُجريت لدراسة جاذبية الدراما الكورية للجماهير في الدول الإسلامية في الشرق الأوسط، أن غياب المحتوى الجنسي الصريح ساعد الموجة الكورية على الانتشار في الشرق الأوسط، حيث يمكن أن تؤدي المشاهد الجنسية إلى فرض الرقابة والاحتجاج. هذا يعني أن التقارب الثقافي يساهم في نشر الموجة الكورية في البلدان الإسلامية مثل إيران ومصر.[23] في الترجمة الثقافية للدراما الكورية، حدّد المتابعون في قطر الصلات المرتبطة بالقيم الثقافية والعائلية والعلاقات بين الجنسين التي يرون أنها مشتركة بين ثقافاتهم العربية المحلية والثقافة الكورية. فقد قال أحد المتابعين على سبيل المثال: «القيم الثقافية والعائلية مثل احترام كبار السن والشباب، هي قيم تعكسها العديد من القصص الدرامية الكورية ويتم تقديرها في سياقات ثقافتنا العربية».[24]

فتيان قبل الزهور (٢٠٠٩). الصورة بإذن من تريسي شهوان.

يتأثّر المتابعون أيضاً بتشابه قصص المسلسلات مع حياتهم الخاصة. يلاحظ المتابعون القطريون والمصريون والسوريون بعض أوجه التشابه في ما يتعلق بالعلاقات الاجتماعية بين العائلات الكورية والعربية. «صورة الأب باعتباره السلطة والشخصية المهيمنة في الأسرة، وتشدّد الآباء (عدم السماح لبناتهم بالبقاء خارج المنزل إلى وقت متأخر من الليل). إن هذه العلاقة بين الأب والابنة تجعل الدراما الكورية مألوفة وليست غريبة علينا».[٣٥] في عملية الترجمة الثقافية، يتجاهل المتابعون الآراء التي تتعارض مع مجموعة قيمهم الخاصة ويقبلون ويؤيدون ويتأقلمون مع الآراء التي يرون أنها مفيدة أو صالحة.[٣٦] في هذا السياق، يرتبط «التقارب الثقافي» بالقيم الثقافية التي تروّج لها الدراما التلفزيونية وموسيقى البوب الكورية، والتي تزود المتابعين بمحتوى لا يتحدى أو يشكك في قيمهم ومعتقداتهم. غالباً ما يتم تحويل الرسائل في عملية الاعتماد حيث يقوم الأفراد بتكييفها مع السياقات العملية للحياة اليومية. بعبارة أخرى، يتم تحوير معاني وإشارات الدراما التلفزيونية الكورية في عملية الترجمة الثقافية من قبل بعض المتابعين بحيث تتناسب مع السياق العربي المحلي المحافظ.

معظم المتابعين الذين تمت مقابلتهم أثناء إجراء البحث في قطر، تعلموا التحدث باللغة الكورية بطلاقة وأطلقوا على أنفسهم أسماء كورية. وقد قدموا مجموعة متنوعة من الأسباب وراء افتتانهم باللغة الكورية، إذ ذكر البعض أنهم تعلموا اللغة الكورية لأنهم يريدون فهم كلمات موسيقى البوب الكورية

وفهم المعاني الحقيقية لحلقات الدراما الكورية دون الاعتماد على الترجمة أو الدبلجة العربية السيئة، التي غالباً ما تقدمها القنوات العربية الفضائية.

تعلم العديد من المتابعين اللغة الكورية لأنهم يحبون اللغة كجزء من إعجابهم بالثقافة الكورية، ويتجلى ذلك في عبارات مثل «اللغة الكورية جميلة والثقافة الكورية رائعة».[٣٧] وقد عبّر معجب قطري آخر عن مستوى أعمق من التقارب مع اللغة الكورية والتعبير عن الهوية الثقافية بالقول:

أنا أتحدث الكورية، أو على الأقل أستخدم الكلمات الكورية، كل يوم تقريباً، وأعرف معاني الكلمات الكورية باللغتين الإنجليزية والعربية. أستخدم اللغة الكورية في أماكن مختلفة. في الواقع، اللغة الكورية معبّرة للغاية... أنا أفكر بالكورية... أشعر أن عقليتي كورية.[٣٨] يوضح تبنّي المتابعين القطريين للغة الكورية، الموقع الذاتي لهوياتهم الثقافية وتعقيد تعبيرهم عن هويتهم.

سخر المتابعون الذين تمت مقابلتهم في هذا الفصل من شبكات التلفزيون العربية التي تقوم بدبلجة الدراما الكورية باللهجة الخليجية، أي العامية العربية لدول الخليج. ولشرح عدم التوافق بين السمات الجسدية للممثلين الكوريين والمشاهد المدبلجة باللهجة الخليجية، قال أحد المتابعين القطريين:

كان اعتماد المعجبين على رموز الثقافة الشعبية الكورية بمثابة شكل من أشكال التمييز المرغوب بين المعجبين (نحن) وغير المعجبين (هم).

لـم تلقَّ دبلجة الدراما الكورية إلى اللهجة الخليجية قبولاً من
قبل معظم عشاق الدراما الكورية. عندما شاهدت المسلسلات
الكورية المدبلجة باللهجة الخليجية، سيطرت علي نوبة من
الضحك، وكنت أعيد مشاهدة هذه المسلسلات فقط للضحك
والسخرية من الأصوات المدبلجة التي لا تتطابق مع السمات
الجسدية ومظهر الممثلين والممثلات الكوريين. كان من
المضحك أيضاً سماع الأسماء العربية التي أعطيت للممثلين
الكوريين في هذه المسلسلات.[٢٩]

العديد من المتابعين القطريين المعجبين بالثقافة الشعبية
الكورية هـم أيضاً أعضاء نشطون في مجتمعات المتابعين
على الإنترنت وخارجها. في هذه المجتمعات، يعبّر المعجبون
عـن افتنانهم بالثقافة الشعبية الكورية من خلال تبادل
القطع والمواد المحبوبة، مثل مقاطع الفيديو والملصقات
والتسجيلات والهدايا التذكارية، التي جمعوها بمرور الوقت.
تعد مجتمعات المعجبين أيضاً مساحة للتعبير عن الولاء للفرق
الموسيقية أو للتمييز بين المعجبين «القدامى» و«الجدد»
لفرق موسيقى البوب الكورية. وعند دراسة ديناميكيات تعبيرات
الثقافة الشعبية التي يستخدمها المعجبون وتفسيرها داخل
مجتمعات المعجبين هذه—اتفق جميع المعجبين الذين تمت
مقابلتهم على أن «عشاق فرق موسيقى البوب الكورية مثل
Shinwa أو DBSK» هم «القدامى» أي [الأصليون]، بينما معجبو
فرق البوب الكورية مثل SHINee وBTS هم «الجدد».[٣٠]
في هذه المجتمعات، يستخدم المتابعون هوية إعجابهم كأداة
للترابط بين الثقافات. حيث يتغاضى المتابعون عن اختلافاتهم المحلية
لتجربة الثقافة الشعبية الكورية معاً. لقد أصبحت مراكمة رأس المال
الثقافي الشعبي ورأس مال اللغة الكورية من قبل المتابعين العرب،
شكلاً من أشكال التعبير عن الذات والتعريف الذاتي والتميّز. كذلك كان

اعتماد المعجبين على رموز الثقافة الشعبية الكورية بمثابة شكل من
أشكال التمييز المرغوب بين المعجبين («نحن») وغير المعجبين («هم»).
وبالتالي، فإن استهلاك الثقافة الشعبية الكورية من قبل المتابعين
في قطر هو عملية ذاتية التحفيز وهو تحقيق للذات أيضاً.
خـتامـاً، فإن انتشار الثقافة الشعبية الكورية عبر الثقافات
إنما يتعلق بالعولمة والتدفقات متعددة الاتجاهات للثقافة
الشعبية التي يلعب فيها المتابعون، بصفتهم وكلاء نشطين،
دوراً محورياً كمستهلكين لهذه الثقافة وموزعين لها. لقد حدَّد
المتابعون في قطر أوجه التشابه المتعلقة بنوع الدراما الكورية،
فاعتبروها مرحة ورومانسية و«حقيقية»—خاصةً عند مقارنتها
بالدراما العربية التي اعتبرتها شريحة المتابعين المشاركة في هذا
البحث حزينة وغير واقعية وغير منطقية. كذلك، ذكر المتابعون
أن بعض الأعمال الدرامية الكورية تعكس علاقات مشابهة بين
الجنسين، وروابط أسرية قوية في الثقافتين الكورية والعربية.
في هذا السياق، يرتبط «التقارب الثقافي» بالقيم الثقافية التي
تروّج لها الدراما التلفزيونية وموسيقى البوب الكورية، التي تقدم
للمتابعين محتوى لا يتحدى أو يشكك في قيمهم ومعتقداتهم.
القاعدة الجماهيرية للثقافة الشعبية الكورية في قطر هي
عملية مفاضلة بين الإحباط والانبهار. لقد أصبح الشعور بالإحباط
تجاه الثقافة الشعبية العربية، لاسيما الدراما العربية، مساحة
استطرادية للمعجبين شجعتهم على تنمية تواصلهم وانجذابهم
للثقافة الشعبية الكورية. يمكن لهذه القاعدة الجماهيرية من
المتابعين أن تستمر في النمو طالما أن الثقافة الشعبية الكورية
توفر محتوى متعدد الاستخدامات يسمح للمعجبين بتطوير العديد
من عوامل الجذب إليها. وطالما ظلت الثقافة الشعبية العربية
الإقليمية غير جذابة لجمهور الشباب العربي—كما أظهرت نتائج
الأبحاث—فسوف يستمر انجذاب الجمهور الشاب للثقافة الشعبية
الأجنبية، كورية أو غيرها. ∎

ملاحظات

١ ماكاري.

٢ نوه.

٣ رافينا.

٤ تُعرف حالياً باسم خدمة الثقافة والمعلومات الكورية (KOCIS).

٥ انظر youtube.com/watch?v=5xsAfLa_8bQ&list=PLcyg8-2NTA8Z_ND8ku0EhgYt5CI-6Bngdtube.

٦ ناي وكيم، ٣٤.

٧ نفس المصدر، ٣١.

٨ نفس المصدر، ٣٤.

٩ جين، ٤٠٥.

١٠ طويل-الصوري، ١٤٠٢.

١١ كريدي وخليل، ٣٣٧.

١٢ ستراوبار.

١٣ نفس المصدر، ٥١.

١٤ بيانات أولية مأخوذة من ١٥ مقابلة جماعية متعمقة ومتعددة المراحل، أجريت مع مشاركين في مجموعة تركيز محددة الغرض مؤلفة من ٢١ طالبة جامعية في جامعة قطر، حيث تعمل الكاتبة. انظر مالك.

١٥ تشين وموريموتو، ٩٣.

١٦ للحصول على أمثلة عن البرامج الكورية التي تعرضها محطات MBC، انظر yidio.com/channel/mbc.

١٧ اتصال شخصي، ٩ ديسمبر ٢٠١٥.

١٨ انظر لو وآخرون.

١٩ اتصال شخصي، ٢٤ فبراير ٢٠١٦.

٢٠ اتصال شخصي، ٢٤ فبراير ٢٠١٦.

٢١ اتصال شخصي، ٩ يناير ٢٠١٧.

٢٢ بيرغ.

٢٣ ينغ؛ إمام.

٢٤ اتصال شخصي، ١٥ يناير ٢٠١٧.

٢٥ اتصال شخصي، ٧ يناير ٢٠١٧.

٢٦ لا باستينا وستراوبار؛ نوه.

٢٧ اتصال شخصي، ١٣ يونيو ٢٠١٦.

٢٨ اتصال شخصي، ١٥ يناير ٢٠١٧.

٢٩ اتصال شخصي، ٢٠ يونيو ٢٠١٦.

٣٠ اتصال شخصي، ٧ يناير ٢٠١٧. تأسست فرقة Shinwa في عام ١٩٩٨. ظهرت فرقة DBSK لأول مرة في عام ٢٠٠٣. تأسست فرقة SHINee في عام ٢٠٠٨. أما فرقة (BTS Bangtan Boys) فظهرت لأول مرة في عام ٢٠١٣. كل هذه الفرق هي «فرق شبان».

قائمة المراجع

بيرغ، م. (٢٠١٧) ‹The importance of cultural proximity in the success of Turkish dramas in Qatar›، «International Journal of Communication» ١١، ٣٤١٠-٣٤٣٠.

تشين، ب. وموريموتو، ل. هـ. (٢٠١٣) ‹Towards a theory of transcultural fandom›، «Participations: Journal of Audience & Reception Studies» ١٠(١)، ٩٢-١٠٨.

إمام، أ. (مايو ٢٠٠٨) ‹Korean Wave brings drama to the Nile Delta›، «Korea Policy Review» ٤، ٣٣-٣٥.

جين، د. ي. (٢٠١٨) ‹An analysis of the Korean Wave as transnational popular culture: North American youth engage through social media as TV becomes obsolete›، «International Journal of Communication» ١٢، ٤٠٤-٤٢٣.

كريدي، م. م. وخليل، ج. ف. (٢٠٠٨) ‹Youth, Media and Culture in the Arab World›، «The International Handbook of Children, Media, and Culture» ليفنغستون، س. ودروتنر، ك. تحرير. ثاوذاند أوكس: مطبوعات سيج، ٣٣٦-٣٥٠.

لاياستينا، أ. وستراوبار، ج. (٢٠٠٥). ‹Multiple proximities between television genres and audiences›، «Gazette» ٦٧(٣)، ٢٧١-٢٨٨.

لو، ج. ايو. اكس. وتشينغ، ي. (٢٠١٩) ‹Cultural proximity and genre proximity: How do Chinese viewers enjoy American and Korean TV dramas?› «SAGE Open» ٩(١)، ١-١٠. تم الاسترجاع من: doi.org/10.1177%2F2158244018825027.

مالك، س. (٢٠١٩) ‹The Korean Wave (Hallyu) and Its Cultural Translation by Fans in Qatar›، «International Journal of Communication» ١٣، ٧١٤-٧٣٤.

ماكيري، ج. (٢٨ مايو ٢٠١٢) :More than Kimchi›
‹Korean food's popularity soars ، «The World» تم الاسترجاع من:
pri.org/stories/2012-05-28/more-kimchi-korean-foods-popularity-soars

نوه، س. (٢٠١٠) ‹Unveiling the Korean Wave in the Middle East›،
«Hallyu: The influence of Korean culture in Asia and beyond»،
كيون، ك. وكيم، س.، تحرير. سول: مطبوعات جامعة سول، ٣٦٧–٣٣١.

ناي، ج. وكيم، ي. (٢٠١٣) ‹Soft Power and the Korean Wave›،
«The Korean Wave: Korean media go global»،
كيم، ي.، تحرير. نيويورك: روتلدج، ٤٢–٣١.

رافينا، م. (٢٠٠٩) ‹Introduction: Conceptualizing the Korean Wave›،
«Southeast Review of Asian Studies» ٣١، ٣–٩.

ستراوبار، ج. د. (١٩٩١) :Beyond media imperialism›
‹Asymmetrical interdependence and cultural proximity،
«Critical Studies in Mass Communication» ٨(١)، ٣٩–٥٩.

طويل-الصوري، هـ. (٢٠٠٨) ‹Arab television in academic scholarship›،
«Sociology Compass» ٢(٥)، ١٤٠٠–١٤١٥.

ينغ، س. هـ. (يوليو ٢٠٠٨) ‹Korean Wave spreads to Iran›،
«Korea Policy Review» ٤، ٣٠–٣١.

فهم النزعة الاستهلاكية نحـو الحلال في إندونيسيا من خلال الدرامـا الدينية

عناية رحماني ودوي عيني بستاري

في السنوات الأخيرة، تطرقت الدراسات التي تناولت المسلسلات إلى قضايا متعلقة بالديناميكيات السياسية في الشرق الأوسط، وأبرزها التطورات المتعلقة بتنظيم الدولة الإسلامية،[1] وإعادة تنظيم صناعة المسلسلات استجابةً لمحتوى الوسائط الرقمية.[2] ورغم أهمية هذه التحولات، إلا أن بعض الدارسين قالوا إنها ليست أساسية جداً في تغيير الأساس الاقتصادي لصناعة المسلسلات.[3] وبشكل أعمق، فإن الروايات في المسلسلات المهمة ثقافياً مثل (غرابيب سود، ٢٠١٧) والتي تظهر التوتر بين «التطرف الديني والاستهلاك الغربي»،[4] تُصنع بمبادرة من الدولة السعودية وتنتجها مؤسسات تجارية غير حكومية.

يتردد صدى مثل هذه الروايات في محتوى السينيترون (السينما الإلكترونية أو الدراما التلفزيونية) في إندونيسيا ذات الأغلبية المسلمة. ورغم أن العلاقات المعقدة بين الدولة والمصالح التجارية تتجلى بأساليب تاريخية وثقافية محددة، إلا أنها تتشابك أيضاً مع التناقضات الناشئة بين القيم الإسلامية المحافظة والعلمانية. القيم الإسلامية في إندونيسيا غير متجانسة، والطريقة التي تُمارس بها الطقوس الإسلامية شديدة التنوع، ما يعكس أيضاً قضايا اجتماعية وسياسية واقتصادية أكبر.

إندونيسيا، التي تضم أكبر عدد من المسلمين في العالم، هي أكبر اقتصاد في جنوب شرق آسيا وثالث أكبر ديمقراطية في العالم.[5] تأسست إندونيسيا على نماذج التعددية، إذ يحتضن البلد أكثر من ٦٠٠ مجموعة عرقية والعديد من اللغات واللهجات المحلية. عاشت البلاد في ظل ماضٍ استبدادي في الفترة الممتدة من ١٩٦٥ إلى ١٩٩٨، وخلال هذه الفترة تم تأسيس نظام إعلامي وتعليمي مركزي بقيادة الدولة.[6] في هذا الوقت عملت الدولة على إنشاء نموذج مثالي «للمسلمين الإندونيسيين المعاصرين» من خلال الخطب المتلفزة والميلودراما، وتنظيم التعليم الإسلامي تحت إشراف وزارة الشؤون الدينية، فضلًا عن إصدار الكتب التعليمية الوطنية.

في ظل هذه الخلفية متعددة الأوجه، يجب أن نتعامل مع الآليات الكامنة وراء تمثيل الرموز الإسلامية من قبل صناعة السينترون (الدراما الدينية) في إندونيسيا في العقود الأخيرة. منذ أواخر التسعينيات، هيمنت على صناعة السينترون الإندونيسية ميلودراما ذات صيغة بنائية متكررة أشرف على إنتاجها عدد قليل من دور الإنتاج الكبيرة. هذه الظاهرة لم تُلحظ في إندونيسيا فحسب، بل يمكن للمرء أن يرى أنماط إنتاج مماثلة تخضع لطلب السوق، في الميلودراما المصرية والتركية.[7]

في عام ٢٠٠٣، ابتكرت صناعة التلفزيون[8] مصطلح sinetron religi (الدراما الدينية). في ذلك الوقت تقريبًا، عُرض مسلسل Misteri Ilahi (السر الإلهي، ٢٠٠٥)،[9] وهو دراما بسيطة تتحدث عن خوارق الطبيعة مع لمسة إسلامية، على إحدى المحطات التلفزيونية الصغيرة هي Televisi Pendidikan Indonesia (تلفزيون التعليم الإندونيسي، أو TPI). حصل المسلسل على نسب مشاهدة عالية، الأمر الذي أدهش المحطات التلفزيونية ودور الإنتاج الكبيرة. تم اقتباس الدراما من المجلة الماليزية «هداية»، وتضمنت حبكة بسيطة عن أشخاص مسلمين حادوا عن طريق الصلاح، فأصابتهم أعراض جسدية غامضة لا يمكن تفسيرها بالطب العقلاني. كان لديهم خيار: التوبة أو الموت ألمًا. في نهاية كل حلقة، يقوم الأستاذ (مدرس التربية الدينية) بطرد الخطاة. كشف النجاح التجاري للنسخ الأولى من هذا المسلسل الديني عن الحاجة إلى تقديم وجهات نظر دوغماتية للإسلام، فاستجابت السوق وبدأت بإنتاج هذا النوع المطلوب.

بالنسبة لدور الإنتاج ومحطات التلفزيون، كانت الدراما التي تتناول مواضيع الخوارق الطبيعية أكثر ربحية من الناحية المالية من الميلودراما التقليدية، لأنها لم تكن تتطلب توظيف

مثل إجراء عمليات المونتاج على المشاهد المثيرة للجدل والتأكد من أن تصوير الطقوس الإسلامية يتماشى مع العقيدة الإسلامية. في هذه الحالة، كانت مساندة الزعماء الدينيين أمراً حيوياً لإضفاء الشرعية على المسلسلات لأنها «حتى لو كانت تجارية، إلا أن السينترون أو الدراما الإسلامية لا تزال تُعامل معاملة ›الدعوة‹».[14] إن ضمان توافق القيم الإسلامية مع آليات السوق هو أمر أساسي في «النظام الاجتماعي والاقتصادي الذي يشجع بشكل ثابت الشراء المتزايد للسلع والخدمات التي تتماشى مع فتاوى السلطة الإسلامية التي تعتمدها الدولة»،[15] والتي تُعتبر صناعة السينترون أو الدراما الدينية جزءاً منها إلى جانب أمور أخرى أيضاً. هناك مقولة أخرى[16] عن الاستهلاك الحلال تطرح فكرة تكيّف المسلمين مع الاقتصاد النيوليبرالي من خلال عمليات إنتاجية واستهلاكية تلتزم الصراط.

تستلزم هذه العمليات الاجتماعية ديناميكيات معقدة تكشف عن تكامل الأنشطة الاقتصادية والهويات الدينية. إن استهلاك المنتجات الحلال التي يمكن تبريرها عقائدياً وأخلاقياً، والتي تتيحها آليات السوق، يؤدي تدريجياً إلى تكوين بيئة حلال، وإحساس المرء بمكانته في أمة من نسج الخيال (مجتمع من المؤمنين) أمة تستبعد الذات بشكل صعب ملتبس. يتضمن ذلك استهلاك المنتجات الحلال التي تبني تجربة الحياة المحيطة بالرصيد الثقافي الإسلامي. وهي تشمل هندسة مسارات الحلال التي يوفرها التمويل الشرعي والمصارف، وتدفق منتجات التجزئة الحلال في شكل سلع وخدمات.[17]

من المهم أن يُنظر إلى السينترون أو الدراما الدينية على أنها خدمة مقدمة من قبل صناعة الترفيه لتلبية احتياجات أبناء الطبقة الوسطى من الإندونيسيين المسلمين، وهذا ما يفسر شعبيتها.

ممثلين مشهورين أو استئجار قصور باهظة،[10] ما مهّد الطريق لعرضها على نطاق واسع على التلفزيون في أوقات الذروة. كان هذا التغيير عميقاً لأنه، في ظل الحكم الاستبدادي الذي استمر حتى أواخر التسعينيات، كان على أي تمثيل ديني يُقدم على التلفزيون أن يلتزم بعقيدة SARA وهي الأحرف الأولى من كلمات (Suku وAgama وRas dan Antargolongan) التي تعني بالعربية الإثنية والدين والجماعات العرقية والطبقة الاجتماعية، التي تحظر تصوير أو مناقشة أي قضايا استفزازية تتعلق بالإثنية والدين والعرق والطبقة.[11] الهدف من هذا كان التأكد من أن جميع الصور تدعم أجندة التنمية الوطنية في تعزيز الوحدة الوطنية والقيم الحديثة. منذ أوائل العقد الأول من القرن الحادي والعشرين، أظهرت شعبية الأعمال الدرامية الخارقة للطبيعة في إندونيسيا، للمدراء التنفيذيين في التلفزيون، بشكل واضح، أن جمهورهم من الطبقة الوسطى المسلمة يريد المزيد من المحتوى الإسلامي. فعلى سبيل المثال، يزداد عدد مشاهدي التلفزيون خلال شهر رمضان من ٥٫٩ ملايين مشاهد كمعدل وسطي إلى ٧ ملايين مشاهد يومياً، لا سيما في فترة الإفطار، وزيادة مدة المشاهدة من متوسط ٤ ساعات و٥٣ دقيقة إلى ٥ ساعات و١٩ دقيقة.[12]

كنوع من الاستجابة لهذا الطلب، طوّر المسؤولون التنفيذيون في التلفزيون استراتيجيات مختلفة للتوفيق بين القيم الإسلامية وآليات السوق. تمت مراجعة الأعمال الدرامية التي تتحدث عن الخوارق الطبيعية من قبل رجال دين مسلمين مختارين، تعاونوا مع المحطات لإضفاء الشرعية على العروض باعتبارها مناسبة دينياً.[13] كان لابد من تصوير الرموز الإسلامية بدقة، ولكن في نفس الوقت يجب الحرص على أن تظهر وكأنها تصادمية لإرضاء جماهير أكبر وأكثر تنوعاً. وقد تحقق ذلك بمشاركة وموافقة القادة الدينيين، ناهيك عن الرقابة الذاتية للمنتجين،

هذه الاحتياجات مميزة ليس فقط للعقيدة الإسلامية ورجال الدين الذين يتبعونها، بل للطبقات الاجتماعية التي هم جزء منها أيضاً. ومن هنا فإن تقييمات التلفزيون—التي ينحصر تقديمها في إندونيسيا بشركة AGB Nielsen—تطلع المدراء التنفيذيين في التلفزيون على مزايا كل تقسيم. لوحظ أن الأعمال الدرامية التي تتحدث عن خوارق الطبيعة تحظى بشعبية بين المسلمين الضعفاء من الطبقة الوسطى لأنها تصور عدم المساواة الاجتماعية بين الفقراء والمهمشين الذين يشعرون بالإقصاء. ثم تأتي العدالة من لدن الله من خلال الأحداث الخارقة للطبيعة. تشير الحبكة إلى أن وجود الأستاذ (المرشد الديني) يوفر الوضوح المطلوب بشدة بين الأبطال والخصوم، ما يعطي إحساساً بالعدالة، المفتقدة في الواقع الحياتي اليومي.

منح النجاح التجاري لدراما الخوارق الطبيعية، الأسبقية لمدراء التلفزيون التنفيذيين لتطعيم الميلودراما التقليدية بالرموز الإسلامية. وقد شهدت دراما السينترون الدينية (الميلودراما الإسلامية) نجاحاً جماهيرياً كبيراً في منتصف العقد الأول من القرن الحادي والعشرين، وكانت تتوجه إلى جمهور

المسلمين الطموحين من الطبقة الوسطى. تتميز هذه الشريحة بالطموح والرغبة في الارتقاء الطبقي من خلال اكتساب المهارات الاجتماعية الحديثة للمشاركة في المجتمع الحضري العالمي، مع الحفاظ على الاستقامة والتقاليد الإسلامية. استطاع أبطال الميلودراما الإسلامية—وأشهرها مسلسل مقتبس من الفيلم ذي الطابع الديني الذي حقق إيرادات عالية جداً Ayat-ayat Cinta (آيات الحب، ٢٠٠٨)[18]—أن يلتزموا الصراط القويم رغم متع الحياة. حافظت الشخصيات على التوازن بين مذهب المتعة والحفاظ على التقاليد الإسلامية من خلال الفصل بين الشؤون العلمانية والعامة في بيئة العمل، والمحافظة على المساحة الشخصية المتدينة، التي تتمثل في أداء الصلاة في غرف النوم.

في الفترة نفسها تقريباً، ظهرت الكوميديا الإسلامية كشكل من أشكال النشاط الديني على يد مجموعة من العلماء الإسلاميين والإعلاميين المهتمين بتسطيح دور الإسلام على شاشات التلفزيون.[19] من خلال استخدام السخرية، صوّرت هذه المجموعة من المسلسلات الدينية ديناميكيات التوتر الاجتماعي

لقد نجح استخدام الطعم في تشجيع مستخدمي وسائل التواصل الاجتماعي على إنتاج محتوى من إنشاء المستخدمين حول مواضيع العقاب الإلهي.

مسلسلات السينترون (الدراما الدينية) طريقها إلى العالم الرقمي. ابتداءً من ٢٠١٧-٢٠١٨، انتشرت مقاطع فيديو من المحاكاة الساخرة والميمات حول مسلسلات السينترون الدينية على وسائل التواصل الاجتماعي.[٣٣] كانت مقاطع الفيديو الإلكترونية هذه تشبه إلى حد كبير الأعمال الدرامية التي تتحدث عن خوارق الطبيعة، التي انتشرت في أوائل العقد الأول من القرن الحادي والعشرين، والتي عادت إلى الظهور عبر وسائل التواصل الاجتماعي، وأطلق عليها لاحقاً اسم سينترون العذاب (دراما عن عقاب الله).

تطلبت الحركة السريعة التي تمارس بها الطبقة الوسطى المسلمة حياتها اليومية أسلوباً إعلامياً مصمماً خصيصاً لهذه الشريحة، بحيث لا تتطلب البرامج الجلوس أمام جهاز التلفزيون لفترات طويلة. تسبب هذا التغيير التدريجي في نمط الحياة في حدوث تحول في الطريقة التي أعادت بها صناعة السينترون الديني تجميع المحتوى وتوزيعه. وفي هذه الحالة قدمت منصات التواصل الاجتماعي، قناة جديدة لمحطات التلفزيون ودور الإنتاج لتسويق المسلسلات الدينية.[٣٣]

بحلول عام ٢٠١٨، كان هناك ما يقرب من ٢٠٠ عنوان من إنتاج محطتين تلفزيونيتين تجاريتين هما MNC TV وإندوسيار،[٣٤] قامتا ببث مسلسلات سينترون عذاب على يوتيوب. كان الشكل العام لهذه المسلسلات مشابهاً جداً في الواقع لدراما الخوارق الطبيعية التي أُنتجت في أوائل العقد الأول من القرن الحادي والعشرين، حيث تدور القصص في كليهما حول الخصوم الأشرار والظالمين والمخادعين الذين ينالون في النهاية عقاب الله (العذاب) قبل موتهم وبعده. لكن على عكس دراما الخوارق الطبيعية، في مسلسلات العذاب، يعاقب الله أيضاً رواد الأعمال الصغار والمسلمين العاطلين عن العمل، وأيضاً المسلمين الضعفاء والطامحين من الطبقة الوسطى، مثل أصحاب العقارات والمستثمرين المحتالين، والحطابين واللصوص والسائقين

بين المسلمين الأغنياء والفقراء بشكل أكثر مرونة، وبيّنت أنها قابلة للتذليل باتباع الأخلاق الإسلامية. تتم مناقشة هذه الأخلاقيات في الفضاء الجماعي للمصليات المحلية، حيث تناقش الشخصيات التجارب والمحن التي تتعرض لها بوساطة العديد من المعلمين الدينيين (الذين يطلق عليهم لقب أساتذة). يتأرجح دور الأستاذ بين الشخصيات الإسلامية الأغنى والأكثر معرفة والأكثر تماسكاً. يتم تصوير الشخصيات على أنها فاسدة، مع سلطة إسلامية نسبية بسيطة. كذلك تحظى الكوميديا الإسلامية بشعبية كبيرة بين مسلمي الطبقة الوسطى الموسرين الذين يحتاجون إلى تأكيد إمكانية تطبيق القيم الإسلامية بطرق يمكن أن تؤدي إلى تشكيل مجتمع أكثر مساواة. تشكل الطبقة الوسطى الموسرة، بنسب متباينة، ١٥ في المئة من إجمالي مشاهدي التلفزيون،[٣٠] يتألف معظمها من المسلمين.

عند التفكير في مجموعات المسلسلات الدينية الثلاث في التلفزيون الإندونيسي، وتصويرها المميز للطبقة الوسطى المسلمة، يمكن للمرء أن يقول إن السرد القصصي للسينترون (الدراما الدينية) قادر على إطلاعنا على مخاوف الطبقة الوسطى المسلمة وهمومها. هذه المخاوف ما هي إلا استجابة للتحولات الاجتماعية الهائلة التي أحدثتها إعادة التنظيم النيوليبرالية، والتي تتجلى في المنافسة على الحصول على الوظيفة الآمنة، وانتشار علاقات المصلحة أكثر فأكثر، وحدوث تغيرات سريعة في الحراك الاجتماعي، وغير ذلك من الهموم.[٣١] في ذلك، يُعتبر التدين الإسلامي وممارساته السياقية مفيداً في التجول في هذا العالم غير المستقر والانتقال إلى العالم الليبرالي الجديد. تعمل البرامج التلفزيونية عبر المحطات التجارية على تسهيل هذه العملية من خلال تهدئة المخاوف عن طريق الاستهلاك الحلال.

منذ عام ٢٠١٥، وبعد التبني الواسع لوسائل التواصل الاجتماعي في كل دول العالم بما فيها إندونيسيا، وجدت

والفلاحين.[٢٥] من الحلقات التي حصدت الكثير من النجاح نورد مثلاً قصة بائع فاكهة مخادع تم إغلاق قبره بالفواكه الفاسدة؛ ومقاول قاسي القلب دفنت جثته بأدوات الصب وضربه نيزك؛ وتاجر أسماك متلاعب فاحت من قبره رائحة السمك الفاسد الذي كان يبيعه وهجمت عليه النباتات المتسلقة. جذبت مقاطع الفيديو هذه، إلى جانب العديد من الحلقات المحبوبة الأخرى مئات الآلاف بل ملايين المشاهدين على يوتيوب، وقد حققت إحدى الحلقات التي حملت عنوان Hidup Sengsara Mati Tak Bisa (حياة لا تُطاق موت مستحيل، ٢٠١٨) أكثر من ١٦٠ ألف مشاهدة منذ صيف ٢٠٢٠.[٢٦]

تكشف التقارير الإعلامية أيضاً أن الأشخاص الذين تلقوا العذاب هم في الغالب من المسلمين الضعفاء الذين ينتمون إلى الطبقة الوسطى ممن ارتكبوا خطايا مادية.[٢٧] ورغم أن كلا دراما الخوارق الطبيعية ومسلسلات العقاب الإلهي يظهران كيف أن التدخل الإلهي يحقق المساواة الاجتماعية، إلا أن عقاب الله للمسلمين الضعفاء من الطبقة الوسطى الذين أخطأوا يكون أكثر عمقاً في مسلسلات العقاب منه في الأعمال الدرامية لخوارق الطبيعة، إذ تقدم الحبكة القليل من الأمل في تحقيق العدالة الاجتماعية ضد الأغنياء.

كانت آراء الجمهور حول مسلسلات العقاب الإلهي متباينة، فرغم أن بعض مستخدمي وسائل التواصل الاجتماعي قاموا بتحويل بعض المحتوى إلى كوميديا من أجل التسلية،[٢٨] إلا أن البعض الآخر اعتبرها قاسية وسخيفة.[٢٩] وقد لقيت المسلسلات انتقادات من الجمهور على اختلاف شرائحه ومن الشخصيات الدينية ومن (KPI) Komisi Penyiaran Indonesia (هيئة الإذاعة الإندونيسية). بناءً على شكاوى الجمهور ورغم عدم خضوع مثل هذه الأمور لصلاحياتها، اعتبرت هيئة الإذاعة الإندونيسية مشاهد التعذيب المصورة في مسلسلات العقاب الإلهي غير مناسبة

للمشاهدين الصغار ومسيئة للإسلام.[٣٠] ذكرت الهيئة أيضاً أنها تعتزم إشراك مجلس العلماء الإندونيسي في تقييم المحتوى الإسلامي للعروض.

على الرغم من رد الفعل العنيف من مختلف المجموعات، تصدّرت مسلسلات العقاب الإلهي حصّة الجمهور في فئة المسلسلات التلفزيونية لعام ٢٠١٨، وسيطرت على مواضيع النقاش على منصات التواصل الاجتماعي.[٣١] وقد قامت إحدى دور الإنتاج وهي MNC Pictures بتخصيص فريق خاص لتطوير استراتيجية وسائل التواصل الاجتماعي لتسويق مسلسلات العقاب الإلهي رقمياً[٣٢] مستفيدةً من الخوارزميات بنفس الطريقة التي استفادت بها المسلسلات الدينية من التقييمات التلفزيونية لفهم جمهورها المسلم. تضمنت هذه الإستراتيجية استخدام عناوين الحلقات المثيرة كطعم ومشاركة لقطات لمشاهد العقاب المصوّر عبر انستغرام، وتوجيه مستخدمي وسائل التواصل الاجتماعي لحضور حلقات مسلسلات العقاب الإلهي الكاملة على يوتيوب. لقد نجح استخدام الطعم في تشجيع مستخدمي وسائل التواصل الاجتماعي على إنتاج محتوى من إنشاء المستخدمين حول مواضيع العقاب الإلهي، ما زاد من ترسيخ المحتوى وجعله أكثر انتشاراً وعزز تقييماته.[٣٣]

الخاتمة

أدّى الاستخدام الحديث لوسائل الإعلام الرقمية من قبل صناعة المسلسلات الدينية إلى توسيع استخدام الرمزية الإسلامية وتعميقها في الحياة اليومية لمسلمي الطبقة الوسطى في إندونيسيا. على مدى عقود، استمرت آليات السوق في دفع وتعزيز النزعة الاستهلاكية الحلال، من خلال الأنظمة الإعلامية المتغيرة باستمرار. في هذه العملية، يمكن تصميم السلطة والعقائد الإسلامية خصيصاً لتلبي الاحتياجات المحددة لمختلف

فئات المسلمين من الطبقة الوسطى ذات الاهتمامات المتنوعة للغاية. بين أواخر التسعينيات وحتى عام ٢٠١٠، مهّدت صناعة المسلسلات الدينية الطريق للترويج للاستهلاك الحلال لشرائح مختلفة من الطبقة الوسطى المسلمة، حسب تقسيمات نيلسن لشرائح الجمهور، ومراقبة سلوك المشاهدة من أجل إعلانات مستهدفة أفضل.

خلال العقد الماضي، أدّى الاستخدام الواسع لوسائل الإعلام الرقمية من قبل مسلمي الطبقة الوسطى في إندونيسيا إلى تمكين صناعة المسلسلات الدينية من الوصول إلى جمهور أوسع من خلال وسائل التواصل الاجتماعي. وقد سمح ذلك لدور الإنتاج بتسويق أعداد المشاهدة من أجل الإعلان الرقمي، بتكاليف إنتاج أقل مقارنةً بالبث الأرضي. زد على ذلك أن هذه الصناعة كانت قادرة على جمع رؤى ذات مغزى بشكل مباشر من خلال تعليقات الجمهور على وسائل التواصل الاجتماعي، ما يقلل الإنفاق على وكالات البحث التابعة لجهات خارجية مثل وكالة نيلسن. لم يؤدِ هذا التطور إلى زيادة الأرباح السنوية لمحطات التلفزيون بشكل كبير وخفض التكاليف فحسب،[٣٤] بل عزّز أيضاً صناعة المسلسل الديني من أجل طبقة وسطى مسلمة أكثر حرية في الحركة وأكثر فردية وتنوعاً في إندونيسيا. إن دمج «الثقافة الإسلامية» الغنية والمعقدة والبعيدة عن التوحد في هذا الجزء المحدد الواقع بين وسائل الإعلام والسوق يشجعنا على إعادة التفكير فيما يقوله الاستهلاك الحلال في إندونيسيا عن الوضع الحالي للإسلام في العالم.

تُظهر حالة صناعة المسلسلات الدينية في إندونيسيا كيف يمكن لآليات السوق أن تستجيب مع تصعيد الطبقات المتوسطة المسلمة بطرق أكثر فاعلية من حركات المجتمع المدني التقدمية والفصائل الإصلاحية داخل الأحزاب السياسية الإسلامية والحكومة على حدٍ سواء. تُظهر النزعة الاستهلاكية الحلال أن آليات السوق

قادرة على تلطيف وتهدئة التفاوت الاجتماعي، ليس فقط بين الأغنياء والفقراء، بل تثري التنوع الاجتماعي داخل الأمة أيضاً. نتيجة لذلك، أصبحت الروايات الإسلامية المحافظة التي يعززها القادة الإسلاميون المعتمدون من قبل الدولة أكثر شيوعاً في الأماكن العامة التي يتم التوسط فيها: من خلال التلفزيون الأرضي في التسعينيات ووسائل الإعلام الرقمية في العقد الأول من القرن الحادي والعشرين.

من النواحي الأساسية، نتفق مع نظرائنا الذين يدرسون المسلسلات على أن «الدراسات الإعلامية العالمية تشير إلى أن دور الدولة قد تغير كثيراً في ظل الليبرالية الجديدة.»[٣٥] وقد نتج عن ذلك في الشرق الأوسط شكل من أشكال التحالف الغريبة بين الحكومة السعودية والولايات المتحدة الأميركية لتمويل الصناعة في إنتاج المسلسلات التي تنتقد جماعة المسرح الإسلامي.[٣٦] في إندونيسيا، تعمل بقايا الحكومة الاستبدادية السابقة من خلال تحالف غريب بين السلطة الإسلامية التي تعتمدها الدولة ومنتجي التلفزيون. في كلتا الحالتين يتجاوز السرد القصصي للمسلسلات العادية والمسلسلات الدينية التي يتم إنتاجها في المساحات الرقمية، الميلودراما التركيبية، لكن هذا لا يعني بالضرورة أنها أصبحت أكثر تقدمية.

إذا كان هناك شيء واحد يمكن تعلمه من العملية المتنوعة للإنتاج الثقافي في الشرق الأوسط وإندونيسيا، فهو أن الليبرالية الجديدة قد غيّرت العلاقة بين الدولة والجمهور. تظهر مثل هذه التطورات أن مصالح الأولى تتماشى مع المصلحة التجارية بطرق فعالة. لسوء الحظ، بالنسبة لأولئك الذين يأملون في علاقة قوة أكثر توازناً بين النخبة وبقية العالم، فإن المنتجات الثقافية المقدمة تصرف انتباه الجمهور المسلم وغير المتجانس عن مقاومة التغييرات الليبرالية الجديدة التي تستفيد منها النخبة. ■

قائمة المراجع

أبو لغد، ل. (٢٠٠٨) «Dramas of nationhood:
The politics of television in Egypt». شيكاغو: مطبوعات جامعة شيكاغو.

بي بي سي إندونيسيا (٢٠ أكتوبر ٢٠١٨) ‹Ditegur KPI, sinetron religi
bertema «azab» mirip «koran kuning». بي بي سي إندونيسيا.
[باللغة الإندونيسية]. تم الاسترجاع من:
bbc.com/indonesia/trensosial-45898914

بوكر، م. ك. ودرايسة، إ. (٢٠١٩) «Consumerist Orientalism:
The Convergence of Arab and American Popular Culture
in the Age of Global Capitalism». لندن: أي بي. توريس.

بوتشيانتي، أ. (٢٠١٦)
‹Arab Storytelling in the Digital Age: From Musalsalāt to Web Drama›
«The State of Post-Cinema: Tracing the Moving Image in the Age
of Digital Dissemination»، هاغنر، م.، هيديغر، فـ. وستروماير، أ.
تحرير. لندن: بالغريف مكميلان، ٤٩–٦٥.

دارماوان، اتش. وأرماندو أ. (يناير ٢٠٠٨)
‹Ketika Sholeha Mencari Rahasia›، مدينة، ١، ١٣. [باللغة الإندونيسية]

ديتيكهوت (٤ يوليو ٢٠١٩ أ) ‹«Azab» Makin Pede Meski Dapat
Banyak Cemoohan›، ديتيكهوت. [باللغة الإندونيسية]. تم الاسترجاع من:
hotdetik.com/tv-news/d-4610846/azab-makin-pede-meski-dapat-
banyak-cemoohan?_ga=2.170167648.1542004159.1581779699-
579012664.1537189839

ديتيكهوت (٤ يوليو ٢٠١٩ب) ‹Mega Kreasi Film, Rumah Produksi yang
Tayangkan FTV Azab Bombastis›، ديتيكهوت، [باللغة الإندونيسية].
تم الاسترجاع من: -20.detik.com/e-flash/20190704-190704016/mega
-kreasi-film-rumah-produksi-yang-tayangkan-ftv-azab-bombastis
.kreasi-film-rumah-produksi-yang-tayangkan-ftv-azab-bombastis-

هارفي، د. (٢٠٠٠) «A Brief History of Neoliberalism».
لندن: مطبوعات جامعة لندن.

أي دي ان تايمز (٩ يوليو ٢٠١٨) ‹Viral, 10 Parodi Sinetron Orang Ketiga
Bikin Ngakak Guling-guling!›، «IDN Times». [باللغة الإندونيسية].
تم الاسترجاع من: -idntimes.com/hype/viral/danti/viral-10-parodi
.sinetron-orang-ketiga-bikin-ngakak-guling-guling

إندوسيار (٧ ديسمبر ٢٠١٨) ‹Hidup Sengsara Mati Tak Bisa›. [باللغة الإندونيسية].
تم الاسترجاع من: youtube.com/watch?v=GbnZ60mxwUc.

ملاحظات

١ انظر جوبن؛ بوكر ودريسة؛ جابر وكريدي.
٢ بوتشيانتي.
٣ جابر وكريدي، ١٨٧٥.
٤ نفس المصدر.
٥ تامر وبوديمان.
٦ سين وهيل، ١–٣.
٧ لمناقشة الأسواق المصرية انظر أبو لغد، ١٩٤–٢٠٤.
 لمناقشة الأسواق التركية انظر أونكو، ٢٢٧–٢٢٨.
٨ رحماني، ٢٠١٦، ٥٤.
٩ دارماوان وأرماندو.
١٠ رحماني، ٢٠١٦، ٨٩.
١١ لمناقشة SARA، انظر هنا:
 ejournals.umn.ac.id/index.php/FIKOM/article/view/426.
١٢ نيلسن، ٢٠١٨أ.
١٣ رحماني، ٢٠١٦، ٨٩.
١٤ نفس المصدر.
١٥ رحماني، ٢٠١٩، ٢٩٤.
١٦ نفس المصدر، ٣١١.
١٧ نفس المصدر.
١٨ انظر /imdb.com/title/tt1198186.
١٩ رحماني، ٢٠١٦، ١٢٠.
٢٠ نيلسن، ٢٠١٨ب.
٢١ هارفي، ٢٣.
٢٢ انظر أي دي ان تايمز؛ شوليكين.
٢٣ لاراساتي.
٢٤ كومباران، ٢٠١٨أ.
٢٥ كومباران، ٢٠١٨ب.
٢٦ إندوسيار.
٢٧ لاراساتي.
٢٨ ريموتيفي.
٢٩ تيرتو.
٣٠ بي بي سي إندونيسيا.
٣١ ديتيكهوت، ٢٠١٩أ.
٣٢ كومباران، ٢٠١٨ب.
٣٣ ديتيكهوت، ٢٠١٩ب.
٣٤ تيرتو.
٣٥ ميلر وكريدي، ٣٣.
٣٦ جابر وكريدي.

جابر، هـ. وكريدي م. م. (٢٠٢٠) «The Geopolitics of Television Drama and the «Global War on Terror»: Gharabeeb Soud Against Islamic State»، المجلة الدولية للاتصالات ١٤، ١٨٦٨–١٨٨٧.

جوبن، ر. (٢٠١٦) «The Politics of Love and Desire in Post-Uprising Syrian Television Drama»، مجلة الدراسات العربية ٢٤(٣)، ١٤٨–١٧٤.

كومباران (٢٤ أكتوبر ٢٠١٨) «Daftar 194 Judul FTV Azab yang Membuatmu Geleng-Geleng Kepala»، kumparan.com [باللغة الإندونيسية]. تم الاسترجاع من: kumparan.com/kumparannews/daftar-194-judul-ftv-azab-yang-membuatmu-geleng-geleng-kepala-1540362761670977747.

كومباران (٢٤ أكتوبر ٢٠١٨ب): «Pengakuan Pembuat Cerita FTV Azab: Emak-Emak Suka yang Kejam»، Kumparan.com [باللغة الإندونيسية]. تم الاسترجاع من: kumparan.com/kumparannews/pengakuan-pembuat-cerita-ftv-azab-emak-emak-suka-yang-kejam-1540363814240773710.

لاراساتي، أ. (١٨ أبريل ٢٠٢٠) «Di Balik Sinetron Religi Populer dan Hiburan Azab Ilahi»، «Matamata Politik» [باللغة الإندونيسية]. تم الاسترجاع من: matamatapolitik.com/di-balik-sinetron-religi-populer-dan-hiburan-azab-ilahi-in-depth/.

ميلر، ت. وكريدي م. م. (٢٠١٦). «Global Media Studies». ميدن: مطبوعات بوليتي.

نيلسن (٦ يونيو ٢٠١٨أ) «Ramadhan, the Driver of Change in Consumption and Advertising Expenditure». تم الاسترجاع من: nielsen.com/id/en/press-releases/2018/ramadhan-the-driver-of-change-in-consumption-and-advertising-expenditure/.

نيلسن (٢٣ أغسطس ٢٠١٨ب) «Insights». تم الاسترجاع من: nielsen.com/id/en/insights/article/2018/rangkaian-acara-asian-games-2018-gugah-nasionalisme-pemirsa-televisi/.

أونكو، أ. (٢٠٠٥): «Becoming «Secular Muslims»: Yaşar Nuri Özturk as a Supersubject on Turkish Television»، «Religion, Media, and the Public Sphere, Meyer»، مابر، ب.، ومورز، أ.، تحرير. بلومنغتون: مطبوعات جامعة انديانا، ٢٧٧–٢٥٠.

رحماني، ع. (٢٠١٦) «Mainstreaming Islam in Indonesia: Television, Identities, and the Middle Class». نيويورك: بالغريف مكميلان.

رحماني، ع. (٢٠١٦) «The Personal is Political: Gendered Morality in Indonesia's Halal Consumerism»، «TRaNS: Trans-Regional and -National Studies of Southeast Asia» ٧(٢)، ٢٩١–٣١٢. تم الاسترجاع من: doi.org/10.1017/trn.2019.2.

ريموتيفي (١٥ نوفمبر ٢٠١٨) «Logika Zalim di Balik Tayangan Azab»، «Remotivi» [باللغة الإندونيسية]. تم الاسترجاع من: remotivi.or.id/amatan/498/logika-zalim-di-balik-tayangan-azab.

سين، ك. وهيل، د. (٢٠٠٧) «Media, Culture and Politics in Indonesia». جاكرتا: مطبوعات اكينوكس.

شوليكين، م. (٢٧ نوفمبر ٢٠١٨) «Saking anehnya, 11 meme azab ini bisa bikin langsung tobat»، «Brilio» [باللغة الإندونيسية]. تم الاسترجاع من: m.brilio.net/creator/saking-anehnya-11-meme-azab-ini-bisa-bikin-langsung-tobat-e99a25.html.

تامر، ك. وبوديمان، أ. (٤ أبريل ٢٠١٩) «Indonesians optimistic about their country's democracy and economy as elections near»، مركز الأبحاث الجديدة. تم الاسترجاع من: pewrsr.ch/2UcNHpa.

تيرتو (٦ نوفمبر ٢٠١٨) «Sinetron Azab, Rating, Teguran, dan Pundi-Pundi Uang TV»، تيرتو. [باللغة الإندونيسية]. تم الاسترجاع من: tirto.id/sinetron-azab-rating-teguran-dan-pundi-pundi-uang-tv-c9l4.

عوالم جديدة،
أصوات جديدة

الكتّاب هم المستقبل:
نقد الدراما والثقافة الشعبية

سامية عايش وكريستا سالاماندرا في حوار

سامية عايش صحافية مقيمة في الإمارات العربية المتحدة.

كريستا سالاماندرا باحثة في شؤون التلفزيون السوري وأستاذة أنثروبولوجيا في جامعة مدينة نيويورك.

كريستا سالاماندرا: ازدهرت صناعة المسلسلات على مدى العقود الثلاثة الماضية، مع انتشار القنوات الترفيهية الفضائية العربية مثل MBC. يمكن القول إن المسلسلات من أهم أشكال الثقافة الشعبية الصادرة باللغة العربية، وأنت من الصحافيين القلائل الذين غطوا هذه الظاهرة على نطاق واسع. هل يمكنك وصف علاقتك بالدراما على المستويين الشخصي والمهني؟

سامية عايش: عندما كنت في التاسعة أو العاشرة من عمري، كنت أحب مشاهدة الدراما السورية بشكل خاص، وكنت أتابعها كثيراً، خاصة في شهر رمضان، وهو الموسم الذي تُعرض فيه الكثير من المسلسلات الدرامية. قبل أن أنام كنت أكتب كل المشاهد على قطعة من الورق وأضعها تحت وسادتي. بعد الاستيقاظ على السحور، كانت مهمتي اليومية ابتكار مشهد جديد يمكن إضافته إلى الحلقة التي شاهدتها للتو وتمثيلها أثناء نومي. ربما يكون هذا جنوناً، لكنه أفضل ذكرياتي عن المسلسلات. لقد وقعت في حب هذه الصناعة، وكان حلمي الأول أن أصبح صحافية، وحلمي الثاني أن أزاول عملاً له علاقة بصناعة الدراما، أن أكون مخرجة أو ممثلة أو أي شيء من هذا القبيل.
وبما أنني أحب الكتابة والتعبير عن نفسي من خلال الكلمات، فقد قررت أنه ربما يكون من الرائع الكتابة عن الدراما،

وصناعة المسلسلات على وجه الخصوص. هذه هي الطريقة التي بدأت بها حياتي المهنية. ثم امتد ذلك إلى السينما، وتحديداً السينما العربية المستقلة.

سالاماندرا: الكثير من الناس في المنطقة مرّوا بتجارب مماثلة ونشأوا مع الدراما، حيث أصبحت المسلسلات سمة مركزية للحياة الاجتماعية وحتى الفكرية. لدي قصتي الخاصة: لم تكن لدي أي نية للكتابة عن المسلسلات عندما بدأت العمل الميداني تحضيراً لرسالتي للدكتوراه في أوائل التسعينيات، ولكن بعد ذلك شاهدت تماهي الجمهور المثير وانجذاب الصحافة إلى مسلسل «أيام شامية، ١٩٩٢».١ كان هذا قبل «التدفق الدرامي» لعصر الأقمار الصناعية. اللافت هو أن الكتابة عن الدراما لم تواكب ازدهار النوع نفسه من حيث الكمية والشكل. فبعد إجراء بحث إثنوغرافي حول إنتاج المسلسلات، لاحظت وجود تناقض بين رغبة المبدعين في نشر أعمالهم وعدم ارتياحهم للآثار المحتملة للعرض. من الصعب بيع التلفزيون الروائي بشكل عام للناشرين الأكاديميين. هل يواجه الصحافيون صعوبات مماثلة؟ ما هي التحديات التي تواجهينها عند الكتابة عن صناعة الدراما في وسائل الإعلام العربية المعروفة؟

الهيبة، ٢٠١٧، مسلسل شهير يتناول عائلات الجريمة في لبنان، عُرض على نتفلكس مع ترجمة باللغة الإنجليزية. الصورة بإذن من رافايل ماكارون.

عايش: في هذا الجزء من العالم، نحب الأبطال من نجوم الدراما. لذا نحب إجراء المقابلات معهم، لسماع قصصهم وامتداحهم. إذا كنت تبحثين عن قصة أي مسلسل، دعينا نقول مسلسل الهيبة الذي عُرض عام ٢٠١٧،٢ ما ستجدينه هو إما مقابلات مع المخرج، أو الكاتب أحياناً، أو بطل المسلسل تيم حسن طبعاً، أو مع إحدى الممثلات اللواتي شاركنه البطولة. وهذا كل شيء، لكن ربما تريدين أن تسمعي المزيد عن الأشخاص الذين يعملون وراء الكواليس، أو الأماكن التي تم التصوير فيها، أو بعض القصص السعيدة أو الحزينة التي رافقت العمل. أشعر فعلاً أن التغطية يجب أن تذهب أبعد من المقابلات أو التحدث عن الميزانية فقط.

هناك شيء آخر لاحظته كثيراً، لاسيما في شهر رمضان، هو أنه بمجرد قيامك بنشر أي نقد على وسائل التواصل الاجتماعي لأحد المسلسلات، فإنك تتعرضين للهجوم من قبل مؤيدي هذا المسلسل. فرغم أن وسائل التواصل الاجتماعي هي منصة للجميع يعبّرون فيها عن أنفسهم، إلا أنك تشعرين بالتنمّر عندما تنتقدين أو تكتبين شيئاً غير المديح.

سالاماندرا: هل يؤثر ما تكتبينه على علاقتك بالمنافذ الإعلامية أو موقفك منها؟

عايش: بالتأكيد، لأنه مهما كان نوع المؤسسة الإخبارية، فإنها كلها تسعى وراء نقرة الزر والخبطة الصحفية وزيارة الموقع — وزيادة عدد الأشخاص الذين يدخلون للقراءة والمشاهدة وهكذا. إذا أعيد إرسال تغريدتك أو مشاركتها بشكل أقل، فهذا يعني أن عدداً أقل من الأشخاص سيدخلون لقراءة قصتك، ما سينعكس بشكل سيئ على أدائك داخل تلك المؤسسة الإخبارية. إذا لم تحظَ قصصك بقدر كبير من الاهتمام، فهذا يعني أنه يجب إلغاؤها، ولن تُبث

على الهواء أو على الإنترنت على الإطلاق. إذن تكمن المشكلة في كيفية قبولنا للنقد، وكيف نبني على هذا النقد.

سالاماندرا: هذا مثير للاهتمام حقاً. كنت أظن أن الشبكات والمنتجين والمبدعين هم من يعترضون على التحليلات النقدية. ربما لأن أبحاثي استهدفت المنتجين وليس المستهلكين. إنك ترين الأشياء التي تسلطين عليها الضوء. لكنك تقولين هنا إن الجمهور هو العنصر الذي يعيق تطور الصحافة النقدية؟

عايش: أعتقد أن الجمهور يلعب دوراً مهماً، فهو الذي يقول إن «المحتوى هو الملك» في نهاية المطاف. لكن من يستهلك هذا المحتوى؟ في اللغة العربية، هناك عبارة تقول (الجمهور عايز كده)، وهو يعني ما تريد الغالبية رؤيته. لسوء الحظ، هذا صحيح إلى حد ما. لكن التصور العام حتى وقت قريب، كان يشير إلى أن الجمهور يلعب دوراً مهماً للغاية في إعاقة نمو الكتابة النقدية. لقد ركزت الإنتاجات في السنوات الأخيرة في الغالب على رمضان، ما يترك لنا الكتابة فقط في رمضان. عندما يكون هناك هذا الكم الكبير من الإنتاجات الكبيرة، لا يمكن إلا لعدد قليل جداً من المسلسلات أن يبرز، وتسود في معظم الإنتاجات كتابات تفتقر إلى العمق، ويرتبك الناس مع وجود هذا الكم الهائل من الحلقات والمسلسلات الدرامية.

سالاماندرا: من الصعب فعلاً تحقيق التوازن بين التحليل والعاطفة، خاصةً عندما تعتمد المهن المتعلقة بكتابة المواضيع على إدارة ناجحة للصورة. ثم هناك قضية الوصول في المستقبل. هل تعيق الصحافة النقدية وصولك إلى صانعي الدراما؟ هل المنتجون أقل حساسية للنقد من الجماهير؟

عايش: في ما يتعلق بالقوالب النمطية، هناك اعتقاد بأن السوريين يصنعون أفضل المسلسلات الدرامية في العالم العربي. يبدو الأمر كما لو أننا نقول، بما أننا كسوريين نؤمن بهذه المقولة، فيجب على كل شخص آخر أن يصدقها أيضاً. أعتقد أن الصحافة النقدية تعيق الوصول. إذا عُرف عنك أنك صحافية كتبت نقداً حول مسلسل معين، فقد يشعر بعض المنتجين بأنهم غير راغبين في التحدث إليك أو إعطائك ما تحتاجينه لقصة ما. لكني أعتقد أنه مع الاتجاهات الجديدة في الدراما، لا يوجد مجال لذلك لأنه حتى مع صانعي الدراما فإن قصصنا لا تأتي منا.

سالاماندرا: هذا يثير التساؤل حول العناصر التي تكوّن أفضل دراما في العالم العربي. كان هناك نقاش حيوي في الدراسات التلفزيونية حول معايير التقييم، وما إذا كان يجب على المفكرين والباحثين المشاركة في التقييم على الإطلاق. يقول بعض المفكرين إنه من المستحيل تجنب تقييمات الجودة، ومن المراوغة الكتابة كما لو أننا لا نجد برامج أفضل من غيرها. يجادل آخرون بأن استخدام التصنيفات مثل «تلفزيونات النوعية» إنما تعزز التسلسلات الهرمية النخبوية التي تضع أشكال التلفزيونات الأخرى

من التلفزيون، وحتى الوسيلة الإعلامية نفسها، في أسفل السلم. لكن وظيفة الناقد هي أن يخبرنا ما هي المسلسلات التي تستحق المشاهدة، ولماذا. ما الذي يجعل الدراما التلفزيونية ناجحة بالنسبة لك؟

عايش: أنا هنا أقول رأيي بالطبع، وأعتقد أن الكثير من الناس لن يوافقوا عليه. بالنسبة لي، المسلسل الجيد ليس مجرد قصة أو فكرة في تكوين الشخصيات، إنه يتعلق بالمفهوم أيضاً. إذا نظرت إلى الأمر من وجهة نظر عامة، تجدين أن المسلسل هو مفهوم يُستخدم لجمع الأسرة معاً أمام شاشة التلفزيون في وقت محدد من اليوم لمشاهدة عرض يستمر ما بين ٤٥ دقيقة إلى ساعة واحدة، مع الإعلانات، ثم يعود في اليوم التالي ويفعل الشيء نفسه حتى تنتهي أحداث القصة. ما يحدث الآن هو أنه يتم إنتاج الكثير من المحتوى. لدينا مقاطع فيديو على منصات الطلب تتيح لي مشاهدة الحلقة في أي وقت، ثم يمكن لأمي مشاهدتها مرة أخرى بمفردها ثم أختي. أصبح الجميع مشاهدين فرديين لهذه المسلسلات، وهو ما يتعارض مع المفهوم الأصلي.

رغم أن وسائل التواصل الاجتماعي هي منصة للجميع يعبّرون فيها عن أنفسهم، إلا أنك تشعر بالتنمّر عندما تنتقـد أو تكتب شيئاً غير المديح.

ما زلت من أشد المؤمنين بضرورة استلهام القصص من داخل مجتمعاتنا، ومن الأشخاص الذين يعيشون في مجتمعنا، والأحداث التي تؤثر علينا. بخلاف ذلك، سأكون هناك أشاهد المسلسلات من أجل المتعة فقط، دون أن أشعر بهذا الارتباط، الذي أعتقد أنه جزء مهم من المسلسلات الجيدة. إنه ليس فيلماً نذهب إليه ونشاهده لمدة ٩٠ دقيقة ثم نغادر. إنها الشخصيات والقصص التي تبقى معنا — في حالة شهر رمضان — لمدة ٣٠ يوماً. خذي المسلسل السوري (الحور العين، ٢٠٠٥)، الذي تألف من حوالي ٢٧ – ٣٠ حلقة. لقد عايشنا عائلات المسلسل يوماً بيوم،[٣] وقرب نهاية المسلسل وقع انفجار وأصيب أشخاص. في تلك الليلة [بعد مشاهدة الحلقة]، لم أستطع النوم بسبب تفاعلي مع الشخصيات، شعرت أن شيئاً ما قد حدث لعائلتي أنا. لقد أصبحوا جزءاً من بيتي، وجزءاً من يومي. هذا هو الرابط الذي أتحدث عنه. أنا لا أشعر بنفس الترابط مع الدراما المستوردة من المكسيك مثلاً.

سالاماندرا: هذا صحيح تماماً.

عايش: هناك مسلسل جديد يُعرض على قناة MBC اسمه الآنسة فرح،[٤] ٢٠١٩ وهو مقتبس من مسلسل أميركي اسمه «Jane the Virgin»[٥] أُنتج عام ٢٠١٤. بالنسبة لي، أشعر أن القصة لا تتناسب مع مجتمعنا العربي. الإنتاج والتمثيل رائعان، ومواقع التصوير فاخرة، لكن الأهم هو القصة، وبالتالي لا أعتبره مسلسلاً جيداً.

هناك جانب آخر، ربما يكون معروفاً جداً في الدراما السورية، هو عدم وجود بطل واحد فقط في المسلسل، بل مجموعة أبطال

تجعل العمل يبدو وكأنه بطولة جماعية. بالنسبة لي، إن الجمع بين هذه الجوانب يجعل المسلسل جيداً. لسوء الحظ، لا أرى هذا حالياً، وأتساءل عما حدث.

سالاماندرا: لقد ذكرتِ الفرق بين الدراما السورية والمصرية. هذه هي جهات الإنتاج الرئيسة فعلاً، وبما أننا نتحدث عن الصناعات العربية — قد يؤدي التوسع في الإنتاج المشترك المتمثل بإنتاج المسلسلات المشتركة إلى إلغاء هذه الفروق قريباً. تطورت الصناعة السورية إلى حد كبير على عكس نظيرتها المصرية الأقدم. هل يمكنك التحدث أكثر قليلاً عن هذه الاختلافات، وأيضاً عن الصناعات الأصغر الأخرى، مثل المسلسلات الخليجية، مع إجراء مقارنة بين الماضي والحاضر؟

عايش: لطالما كان المصريون نجوماً للدراما، ولكي نكون صادقين، هم ما زالوا كذلك. الصناعة في مصر تحظى بميزانيات أكبر ودعم أكثر. تم تحوير العديد من الأعمال الأدبية الكبيرة لتصبح مسلسلات، حيث كتب نصوص السيناريو فيها كتّاب كبار مثل نجيب محفوظ وأسامة أنور عكاشة، وتحولت إلى أعمال درامية رائعة لاقت الكثير من الإعجاب والمتابعة، وهي لم تكن مدرجة فقط على قائمة المسلسلات التي أريد أن أشاهدها في رمضان، بل كانت على قائمة أمي وأبي أيضاً.

ثم جاءت الدراما السورية، التي أثبتت، أنها ومع بعض التغييرات الصغيرة في طريقة تقديم المسلسل أو تصويره، يمكن أن تقدم نوعاً مختلفاً من المسلسلات. أذكر عندما بدأ هذا التحول، مع مسلسلات مثل (نهاية رجل شجاع، ١٩٩٤)،[٦] (حمام القيشاني، ١٩٩٤)،[٧] أو (الجوارح، ١٩٩٤).[٨] لقد أحبها الجميع،

أيام شامية، ١٩٩٢، مسلسل من البيئة الشامية، يتكلم عن الأوساط الثقافية الدمشقية. الصورة بإذن من رافايل ماكارون.

وكانت الفترة الممتدة من عام ٢٠٠٦ إلى عام ٢٠١١ هي الفترة الذهبية لنجوم الدراما السورية. لكن بعد ذلك، ومع كل ما حدث في سوريا ووضعها السياسي، عادت الصناعة المصرية إلى المنافسة، بعد أن تعلمت الأسلوب الذي اتبعته المسلسلات السورية. لقد عادت بقوة، سواء من حيث السرد القصصي أو الإنتاج.

المسلسلات العربية المشتركة هي اتجاه جديد. بالنسبة لي، إنها مجرد استعراض للأجساد والوجوه الخاضعة لعمليات التجميل. أنا آسفة لاستخدام هذه الكلمات القاسية—بعض هذه المسلسلات يبدأ بشكل جيد، ولكن مع تقدم المسلسل وعرض المزيد من الحلقات أو المزيد من المواسم، يصبح المسلسل مبالغاً فيه حسب رأيي. وأخيراً هناك الصناعة الأصغر، وهي المسلسلات الخليجية، التي أشعر أنها تراوح في مكانها من البداية وحتى الآن.

سالاماندرا: ما هي برأيك أهم الأعمال الدرامية العربية من النواحي السياسية والاجتماعية والإبداعية كنوع عالمي؟ الدراما التلفزيونية هي، دون شك، الصيغة الرائدة لوسائل الإعلام العربية، لكن لا يزال من الصعب على النخب الثقافية أن تأخذها على محمل الجد. من الواضح أن المسلسلات تقدم جميع أنواع الأعمال الاجتماعية والسياسية والإبداعية.

عايش: بالنسبة لجيل الشباب، يمكن أن تفتح المسلسلات عيونهم على أشياء لم يقرأوا عنها أو لم يسمعوا بها بالضرورة، مثل التاريخ الماضي أو التحديات والمشاكل التي نواجهها في مجتمعاتنا. لقد انفتحت المجتمعات العربية على بعضها من خلال تلك القصص أو الصدمات. إذا شاهدتُ دراما من مصر مثلاً، فإنها تساعدني على معرفة المزيد عن التقاليد واللغة والناس. لقد فتحت المسلسلات بعض المجتمعات المختلفة على بعضها الآخر، رغم أن ذلك يحدث من منظور الكاتب (الكتّاب) أو وجهة نظر شركة الإنتاج.

تُبث الدراما اليوم في عصر تسود فيه وسائل التواصل الاجتماعي ومنصات مختلفة للتعبير عن أنفسنا من خلال شاشة ثانية، وهو مفهوم مثير للاهتمام للغاية. أثناء مشاهدة الحلقات، نقوم بمناقشتها على هواتفنا أو ربما نفتح تويتر مثلاً، ونتبع علامة وسم معينة. قد نناقش كل شيء بدءاً من تسلسل أحداث القصة، وأسباب معاناة المجتمع من مشكلة تتعلق بالفتيات مقارنة بالمجتمعات الأخرى، وما إلى ذلك. لقد فتحت الشاشة الثانية المجال لمزيد من النقاش والحديث عن المشاكل والتحديات التي تواجه مجتمعاتنا.

إذا أردنا التحدث عن الجانب الاقتصادي لصناعة المسلسلات، نجد أنها فتحت أبواباً لمزيد من فرص العمل. هناك المزيد من الإبداع في ما يتعلق بطريقة تحويل قصص المجتمع إلى الشاشة، وطريقة تسويق تلك القصص ليس فقط للجمهور المحلي، بل للمنصات الدولية، بما في ذلك الفيديوات عند الطلب مثل نتفلكس أو ستارز بلاي أو شاهد، التي تُبث على نطاق عالمي. علينا أن نتعلم من تجاربنا في إنتاج الدراما، وألا نقع في نفس الفخ الذي وقعنا فيه مع مسلسل (جن، ٢٠١٩)⁹ على سبيل المثال، الذي كان أول مسلسل عربي تنتجه نتفلكس. وكان بمثابة فوضى عارمة لي وللجميع في الواقع.

سالاماندرا: أعتقد أن مسلسل (جن) لم يكن دراما عربية حقيقية. فالكاتب والمخرج لم يعملا في صناعة المسلسلات من قبل.

عايش: نعم، المخرجون جاؤوا من عالم السينما: أرادوا إنتاج مسلسل تشويق ورعب ينتظر المشاهد ما سوف يحدث لاحقاً. إنه مسلسل بعيد عن العناصر الاجتماعية، بعيد عن مناقشة ما يهمنا حقاً. الجماهير عموماً تريد أن تشاهد أشياء أخرى ترتبط بها. على سبيل المثال، أشاهد حالياً مسلسلاً على نتفلكس

اسمه Self-Made (العصامية: قصة السيدة ووكر، ٢٠٢٠).[١٠]
إنها دراما مثيرة للاهتمام حول امرأة سوداء تعيش في نيويورك
في بداية القرن الماضي، كانت تصنع منتجات شعرها بنفسها.
يحكي المسلسل قصة التحديات العامة والشخصية التي واجهتها،
والمنافسة ومشاكلها بطريقة دقيقة جداً وبسيطة. لم أعد أرى
هذا النوع من المسلسلات في الشرق الأوسط — نحن ننتج أفلاماً
كوميدية أو أفلام إثارة وقصصاً عن الجريمة، لكن للأسف النهج
الاجتماعي في كتابة القصة بدأ يختفي.

سالاماندرا: من الواضح أن التقنيات الرقمية لم تقضِ على
المسلسلات كما توقع بعض المبدعين السوريين. لكنها أدت إلى
تغيير هذا النوع حتماً. لقد أدّت نتفلكس ومنصات البث الأخرى إلى
تغيير قواعد اللعبة بالنسبة للمشاهدين والمنتجين على حدٍ سواء.
كيف ترين مستقبل الدراما العربية؟

عايش: أعتقد أننا ما لم نركز أكثر على الكتّاب والسيناريو، فلن
نتقدم كثيراً في هذا المجال لأننا لا نستطيع الاستمرار باستيراد
الأفكار من الخارج. من وجهة نظري، نحن ماهرون فعلاً في عمليات
الإنتاج والتصوير السينمائي والإخراج وحتى التمثيل، لكن يجب
أن نركز أكثر في المستقبل على الكتّاب. أعتقد أن «غرف الكتابة»
هي فكرة جديرة بالتجربة، حيث لا يوجد كاتب واحد فقط يكتب
من منظور واحد أو وجهة نظر واحدة، بل يكون هناك جهد جماعي
لكتاب مختلفين يأتون من خلفيات مختلفة. الكتّاب هم المستقبل
لأنهم يضعون حجر الأساس للممثلين والمخرجين والمصوّرين
السينمائيين والموسيقيين وكل شيء آخر. آمل أيضاً أن نتجاوز فكرة
المسلسل المكوّن من ٣٠ حلقة، خاصة عندما يكون لدينا منصات
مثل شاهد أو نتفلكس. لا ضرورة لأن تلتزم المسلسلات التي يتم
إنتاجها لتلك المنصات بقاعدة الثلاثين حلقة، وآمل أن يتوقف هذا
الأمر يوماً حتى في شهر رمضان. ∎

للأسف النهج الاجتماعي في كتابة القصة بدأ يختفي.

١ انظر elcinema.com/work/1357956.
٢ انظر imdb.com/title/tt7035576.
٣ انظر elcinema.com/work/1751510.
٤ انظر elcinema.com/work/2056292.
٥ انظر imdb.com/title/tt3566726.
٦ انظر elcinema.com/work/1011413.
٧ انظر elcinema.com/work/1577101.
٨ انظر elcinema.com/work/1551415.
٩ انظر imdb.com/title/tt8923396.
١٠ انظر imdb.com/title/tt8771910.

يمكن للفوضى أن تؤدي إلى صنع مسلسل جيد: ملاحظات ميدانية حول إنتاج الدراما السورية

نجيب نصير وكريستا سالاماندرا في حوار

نجيب نصير كاتب سيناريو ومنتج مقيم في دمشق، سوريا.

كريستا سالاماندرا باحثة في التلفزيون السوري وأستاذة الأنثروبولوجيا في جامعة مدينة نيويورك.

كريستا سالاماندرا: أعتبر كتابة السيناريو سر قوة الدراما السورية. ما الدور الذي يلعبه السيناريو في تطور المسلسل السوري؟

نجيب نصير: انطلقت المسلسلات السورية في الستينيات على يد كتّاب ينتمون إلى عالم الأدب، ومنهم كتّاب وشعراء مشهورون مثل محمد الماغوط وعادل أبو شنب، وناظم حكمت الذي أتى من المجال الإذاعي. وبما أن كتاب السيناريو هؤلاء [الأوائل] كانوا أدباء بشكل أساسي، فقد كانت لديهم نظرة ثاقبة تمكنوا من التعبير عنها في مسلسلاتهم.

حارة القصر من أقدم المسلسلات السورية، وهو يسلط الضوء على استخدام الواقعية الاجتماعية كنموذج بصري. الصورة بإذن من رافايل ماكارون.

تطورت المسلسلات بسبب نقل الإنتاج من وزارة الإعلام — التلفزيون العربي السوري — إلى القطاع الخاص. كان الكاتب والمخرج هيثم حقي[١] من الأشخاص الذين عملوا في البداية على تأسيس القطاع الخاص وأدوا دوراً جيداً في هذا المجال. ففي عام ١٩٩٠ أطلق مسلسل «هجرة القلوب إلى القلوب»، من تأليف الروائي المعروف عبد النبي حجازي.[٢] بعد ذلك بدأ حقي العمل مع مجموعة VGIK السوفييتية لتأسيس مسارٍ جديد سواء على مستوى المسلسلات أو في السينما.

في نفس الفترة تقريباً، ظهرت المحطات الفضائية [بالإضافة إلى البث التلفزيوني الخليجي الأرضي الحالي]. كل هذه المحطات كانت بحاجة إلى مستهلكين، ولهذا السبب تم استقطاب كتّاب سيناريو من البيئة الثقافية. في ذلك الوقت، كان كتّاب الدراما السوريون يستخدمون الأسلوب الواقعي أساساً، ولم يميلوا إلى إنتاج دراما من القصص الخيالية، بل انتقلوا أكثر نحو الواقعية، خاصة في مسلسلات مثل (الدولاب، ١٩٧٣) و(حارة القصر، ١٩٧٠).[٣] حوى مسلسل حارة القصر، من تأليف عادل أبو شنب وإخراج علاء الدين كوكش، مقاربة يسارية — حيث كان للأفكار اليسارية تأثير كبير

على تركيبة الدراما السورية سواء أيديولوجياً أو سياسياً، لكن قوة المسلسلات السورية تكمن في طريقة الكتّاب في صياغة نصوص تحاكي الواقع.

كان نهاد قلعي (١٩٢٨–١٩٩٣) من الكتاب المهمين الذين جنحوا نحو البساطة والعمق والفكاهة. أتذكر سنوات مراهقتي في سبعينيات القرن الماضي، عندما عرض مسلسل (صح النوم، ١٩٧٢) على شاشة التلفزيون، كانت شوارع دمشق تفرغ من الناس الذين كانوا يتسمرون أمام الشاشة الصغيرة لمشاهدته.⁴ لم ينل نهاد قلعي المجد والتقدير اللذين استحقهما عن جدارة. دخل في دوامة النسيان فبدأ الكتابة لإحدى مجلات الرسوم اللبنانية اسمها مجلة سمير.

استمرت قوة النصوص السورية إلى العام ١٩٩٨، حيث تجلّت في مسلسلات جميلة ومهمة مثل (خان الحرير، ١٩٩٦)،⁵ من تأليف نهاد سيريس. وظهر مؤلفون آخرون مثل هاني السعدي الذي كتب مسلسلات في الفانتازيا التاريخية قبل الانتقال إلى الفانتازيا الواقعية. لكن منذ أواخر التسعينيات، طرأ تدهور على نوعية الكتابة، لأن الكتاب لم يعودوا ينتمون إلى البيئة الثقافية، ولم يكونوا قريبين من اليسار كما افتقروا إلى فهم الثقافة الحديثة. وهكذا بدأوا يكتبون عن التراث والتاريخ بسبب الطلب الهائل على المسلسلات.

سالاماندرا: كيف تغيّرت تجربتك في كتابة السيناريو منذ دخولك هذا المجال؟

نصير: كان للكتاب المشهورين الأوائل مثل محمد الماغوط وعادل أبو شنب وحتى نهاد قلعي وجهة نظر أيديولوجية أو اجتماعية حاولوا تقديمها من خلال نماذج وأنماط فنية معينة. جاءت النماذج من أفكار محلية، وتم استيراد الأنماط من السينما

أو المسلسلات العالمية، مثل لوريل وهاردي أو توم وجيري في أعمال نهاد قلعي، أو تأثيرات تشارلي شابلن، التي ظهرت بوضوح في أعمال محمد الماغوط الكوميدية.

منذ أن بدأت العمل في المسلسلات بنفسي، اكتشفت العديد من العيوب سواء في كتابة السيناريو أو الإنتاج. في كتابة نصوص السيناريو العربية—في سوريا على وجه الخصوص— هناك خطأ جوهري يتمثل في أنه من المستحيل على شخص واحد كتابة نص كامل، سواء لفيلم أو برنامج تلفزيوني أو مسلسل. وهذا يتعلق بعقليتنا التي تقول إننا يجب أن نحافظ على نجاح فردي مبهر، مثل الشخصيات التاريخية كالمتنبي والفارابي وابن رشد.⁶ تنبع المعوقات في مهنة كتابة المسلسلات العربية من نفس مبدأ الفردية، رغم أن كل الكتابة تكون عرضة للتعديل والتشويه والفوضى أثناء عملية الإنتاج.

سالاماندرا: لكن المنتج النهائي لهذه «الفوضى» هو مسلسلات جيدة جداً...

نصير: المخرج يجري تعديلات والممثل يجري تعديلات، وكذلك يفعل مهندسو الموسيقى والديكور. وفي النهاية يصبح مجهوداً جماعياً فوضوياً، لا يستطيع شخص واحد القيام بكل هذا. لا تستطيع المرأة أن تحمل وحدها، لكي تحمل هي بحاجة إلى شخص آخر. كيف يمكن تكوين مجموعة من الشخصيات من عقل واحد فقط؟

من وجهة نظري المهنية، قليل من كتاب السيناريو يمتلكون المعرفة الفكرية الكافية. لا يهتم المؤلفون بإجراء الأبحاث سواء كانت الحقائق تاريخيةً أو طبيةً أو قانونية. يعتبرون أنفسهم أذكى من الجمهور. خلال التسعينيات والعقد الأول من القرن الحادي والعشرين، وقعت الكثير من الأحداث التي لم يعرف الكتاب كيفية إعادة صياغتها بسبب افتقارهم للفهم

الكافي — ليس لأنهم لا يملكون وجهة نظر، بل لأنهم لم يكونوا مهتمين بالمعرفة. في معظم الأحيان، كان الكتاب ينسخون المحتوى الأميركي أو الأوروبي، وينقلون المواضيع أو منهجية العمل الدرامي. لم تكن نتيجة هذه المسلسلات أصيلة تماماً. لقد حصلوا على مشاهدين لأن المشاهدة مجانية، لكن في الواقع، كان هناك العديد من الثغرات الدرامية أو — كما قال أرسطو عن الدراما — «التناقضات» الشعرية.[٧]

عندما تخصصتُ في الكتابة، كان هناك نقص في الإطار المؤسسي [للإنتاج الدرامي]، ولا توجد حتى الآن مؤسسات إنتاجية تستقبل السيناريوات أو تقرأها أو تفندها أو تكشف الأخطاء فيها. لم نتمكن من تقليد النموذج المؤسسي الأوروبي، واستمر نهجنا الفردي. في حالة تقديم سيناريو، لا يوجد سوى منتج لديه المال، وهو قد يشتري السيناريو أو لا يشتريه. قد يكتب شخص ما لأشهر أو سنوات وقد يتم إهمال النص في النهاية أو يتم بيعه لمن يدفع السعر الأعلى.

أصبحت كتابة السيناريو عملية نسخ بعضنا من بعض. عندما سلطنا الضوء على قصة العشوائيات، كتب عنها جميع الكتاب. عندما ظهر الأسلوب الشامي[٨] «الدمشقي القديم»،

أو الفانتازيا التاريخية، تناولها جميع الكتاب أيضاً. لم يتطور أحد، والجميع يقلدون بعضهم البعض. اليوم، تفاجئنا نتفلكس كل يوم بمسلسل جديد لأنها تعمل بشكل مؤسساتي، ولها شروطها وطلباتها واتجاهاتها.

سالاماندرا: هل يمكنك شرح العلاقة بين الإعلان والرقابة؟

نصير: تطارد الرقابتان الحكومية والاجتماعية كتّاب السيناريو، وقد أدّى هذا الأمر إلى تغيير نوعية الكتابة. الرقابة الرسمية لها ضوابط وقيود وتدخلات قد تصل إلى حد إيقاف المسلسل في الحلقة الخامسة مثلاً (كما حدث في مسلسل ألوان وظلال من تأليف عبد العزيز هلال وإخراج هاني الروماني). هناك حدود وضعها علماء الدين للمنتجين وطلبوا منهم الالتزام بها — هناك مجموعة من الشروط [الدينية] المعروفة باسم «الشروط السعودية الـ ٢٨» التي يجب علينا الالتزام بها حتى تشتري الشبكات المسلسل. الاحتشام عموماً مطلوب ومهم في الدراما والمسلسلات، في الملابس مثلاً أو المشاهد حيث لا تستطيع الأم أن تحضن ابنها عندما يعود من السفر.

تطارد الرقابتان الحكومية والاجتماعية كتّاب السيناريو، وقد أدّى هذا الأمر إلى تغيير نوعية الكتابة.

كان سيف الرقابة مصلتاً دائماً فوق رؤوسنا، وكان علينا دائماً البحث عن حلول. وهكذا، ظهرت الفانتازيا التاريخية ومسلسلات البيئة الشامية لأنه لا يمكن مراقبتها،[9] وتتم مشاهدتها بشكل طبيعي وليس لها حدود في الزمان أو المكان. إذا انحرف المسلسل، ولو قليلاً، عن اللوائح فلن يتم تسويقه. على سبيل المثال مسلسلي «زمن العار، ٢٠٠٩» كان اسمه الأصلي «العار»، ولكن عندما أرسلنا النص إلى المنتج، قال إنه يجب تغيير الاسم.[10]

هناك علاقة قوية تربط الإعلان بالرقابة، خاصة منذ التسعينيات عندما فُتحت الأسواق أمام المنتجات والتكنولوجيا الحديثة، مثل السيارات والمنظفات والأطعمة والملابس—كان يجب تكييف هذه المنتجات كلها مع أذواق المجتمعات العربية. في هذه الحالة، لا أعني الرقابة الرسمية فقط، بل الرقابة الاجتماعية أيضاً. فالجمهور هو الذي بدأ بفرض الرقابة، الجمهور الديني، الجمهور المرتبط بثقافة تفرض نوعاً من الاحتشام على المواضيع والأفكار المقدمة.

لذلك، مع انطلاق ثورة الاستهلاك، تم إنتاج هذه المسلسلات بطريقة تناسب أكبر عدد من المستهلكين، بما في ذلك الشباب والمراهقون. على سبيل المثال، تظهر الإعلانات الإقليمية لمسحوق الغسيل برسيل، وهو منظّف أوروبي، أثناء عرض مسلسل باب الحارة، ٢٠٠٩، لأنها فرصة لاستهداف أكبر عدد من المشاهدين. يتم احتساب تكلفة الإعلان حسب عدد المتابعين، لذا توجد علاقة قوية بين هذه الإعلانات والرقابة. يظهر الأشخاص في هذه الإعلانات بمظهر محتشم—لا يمكنك عرض إعلان برسيل مع امرأة ترتدي ثوب السباحة، رغم أن هذا كان يظهر في إعلانات السبعينيات أو الثمانينيات في سوريا.

سالاماندرا: في العديد من البيئات الإبداعية—وهنا أقصد السينما الإيرانية—أدت الرقابة إلى ابتكار أساليب فنية أو إبداعية جديدة. هل تعتقد أن هذا ينطبق على الدراما السورية؟

نصير: نحن نتحدث الآن عن مكان آخر متخلف مثل الدول العربية التي تعاني من التخلف الاجتماعي. كان هناك عدد قليل من المبتكرين في المسلسلات والسينما الإيرانية، لكن المجتمع الإيراني كان مطلعاً على السينما، حيث توجد ألف دار للسينما في طهران. كانت إيران تنتج مواد أولية للأفلام، وكان الناس يذهبون إلى دور السينما والمسارح، كما هو الحال في الهند. لكن بعد ثورة ١٩٧٩، بدأت السينما الإيرانية في تصوير الواقع المنشود وليس الواقع الفعلي، وتصوير النساء على أنهن محجبات والناس على أنهم مهذبون. كانوا ملتزمين بمبادئ الثورة الخمينية، لكن الكتاب الموهوبين كانوا قلة.

لا مجال للمقارنة، فالتراث السينمائي الإيراني أفضل بكثير من التراث السينمائي العربي. في ماضي إيران كان هناك حب للسينما، بينما العرب ليس لديهم هذا النهج. أجريت دراسة إحصائية في مخيم اليرموك بدمشق، حيث وجدنا ١٩ داراً للسينما أغلقت جميعها في أوائل الثمانينيات. وبدلاً من ذلك، قاموا بافتتاح قاعة فندق الشام وقاعة المركز الثقافي الفرنسي. لم تكن هناك حركة سينمائية فعلية، ولم تكن السينما حاضرة بقوة في الدول العربية. ربما كان ذلك موجوداً في مصر إلى حد ما، لكن في بقية أنحاء الوطن العربي لم يكن أحد مهتماً بدور السينما، كانت أماكن مهجورة.

سالاماندرا: كيف تصف علاقتك بالمشاهد، هل هي حقيقية أم متخيلة؟

مسلسلات البيئة الشامية مثل باب الحارة (٢٠٠٩)، تدور أحداثها في الأحياء الدمشقية القديمة. الصورة بإذن من رافايل ماكارون.

نصير: أولاً وقبل كل شيء، لطالما اعتقدت دائماً أن المشاهد ذكي، وبكلمة ذكي أعني أنه يفهم ما تقوله له. يجبرك هذا على التحدث بلغة يفهمها المشاهد. في كثير من الحالات، أفضل استخدام لغة أكثر تعقيداً. أفعل نفس الشيء عندما أختار مواضيعي — أشعر أن من واجبي أن أقدم مواضيع مثل أوديب أو سيغموند فرويد للمشاهد. يختلف هذا النهج عما هو مستخدم عادة في الثقافة العربية. يميل المشاهدون عادة إلى الجهل، لكنهم ليسوا أغبياء، لديهم تراثهم وأيديولوجياتهم الخاصة التي تحدد مواقفهم تجاهي ككاتب.

أنا أفضّل العلاقات التي فيها صراع. قد يكون الصراع كلمة عنيفة، لذا سأسميها «علاقة جدلية». أريد من المشاهد أن يرفض ويقبل ويناقش. للمسلسلات التلفزيونية دوران: الأول إبداعي وفني وشاعري — على طريقة أرسطو — والآخر غني بالمعلومات، يهدف إلى زيادة الوعي وتثقيف الناس وتشجيعهم على التفكير وإعادة النظر. أحاول أن أكون دقيقاً جداً في تحديد علاقتي بالمشاهد. قد لا يكون المشاهد راضياً عن مسلسلي، لكنه يحبه. قد لا يتفق مع ما تطرحه قصة العمل، لكن القصة لا تزال موجودة بالنسبة له.

سالاماندرا: هل تتواصل مع جمهورك؟

نصير: نعم بالطبع، لا أتواصل مع الجماهير المحلية فحسب، بل أتواصل مع المشاهدين الآخرين أيضاً. بالنسبة لمشاهدي مسلسلاتي من المصريين مثلاً، تعتبر ملاحظات الجمهور مهمة جداً — ليس فقط للحصول على المشورة أو النقد، بل لتقييم تأثير العمل عليهم أيضاً. يمكن أن يشكل الجمهور تهديداً، فالناس يقولون لك: «إذا كنت تريد أن تفعل هذا، فسوف أتوقف عن مشاهدة أعمالك». التحدي الأكبر الذي أواجهه مع الجماهير هو قضايا الحلال والحرام. أشعر أحياناً بالسعادة حتى لو كانت التعليقات سلبية. ما يهم هو التأثير الذي يتركه عملك. هل هو يطلق حواراً أم جدلاً؟ هل ينشأ نقاش جدلي أو حوار بينك كفرد وبين الجمهور كجماعة؟

سالاماندرا: كيف ترى مستقبل الدراما السورية على المدى القريب؟

نصير: هذا سؤال صعب للغاية. يمكن للشعب السوري أن يميّز الآن بين ما هو مزيف وما هو حقيقي. إذا اعتبرنا أن الدراما التلفزيونية تخاطب الواقع الاجتماعي، فقد تم حشد كل شيء خلال الحرب لصالح الطرف الأقوى. اليوم هناك مدن مدمّرة في سوريا، وهناك عدد كبير من الأسرى

قد يكون الصراع كلمة عنيفة، لذا سأسميها «علاقة جدلية». أريد من المشاهد أن يرفض ويقبل ويناقش.

والمعتقلين. كثير من الناس ماتوا. فمن سوف نخدع؟ هل تريد إننا تقول إننا نقاوم مؤامرة كونية؟ أي مؤامرة كونية؟ هذه كلها أسئلة إبداعية.

في سوريا اليوم، عندما تُكتب المسلسلات الدرامية، يفترض الكتاب حكماً أنهم [مضطرون] إلى الكتابة بطريقة لا تزعج السلطات. على الفنانين الذين يعيشون داخل سوريا أن يكذبوا على أنفسهم وعلى الآخرين. إذا كان الكاتب يعيش في سوريا، فهو لا يستطيع أن يكتب الحقيقة، سيقطعون رقبته. خذي على سبيل المثال مسلسل سامر رضوان (دقيقة صمت، ٢٠١٩)،[١١] لقد تم عرض المسلسل ولم يلاحظ أحد أي شيء. وذكر سامر لاحقاً أن المسلسل يتناول بعض القضايا ضد النظام. لا أحد يجرؤ على فعل ذلك بعد الآن.

أرى أن الكتّاب يختارون الطريق السهل. تريد القنوات إنتاج مسلسلات لربّات البيوت والطلب على هذا النوع من المسلسلات يدفع الكتاب إلى السباحة مع التيار. أعتقد أن الدراما السورية كـ«رمز» قد انتهت. الآن يعمل الناس فقط لكسب لقمة العيش. حتى الرؤية الدرامية لم تعد موجودة. المواضيع الأصلية، مثل باب الحارة والفانتازيا التاريخية، صُنعت لأن تكلفتها كانت منخفضة. الآن، لم يعد بالإمكان صنعها، لأنها باتت تكلف كثيراً.

سوريا بلد فقير جداً الآن، فالدولار الأميركي يساوي ١٢٠٠ ليرة سورية. وهذا يجعل الإنتاج صعباً للغاية، خاصة مع توقف الواردات والصادرات. قديماً كانت القنوات العربية تشتري المسلسلات السورية وتدفع مقابلها مبالغ جيدة. البرامج التي تكلف حوالي مليون دولار أميركي كانت تدرّ حوالي مليوني دولار أميركي. اليوم لا يمكنك بيع المسلسل إذا كنت داخل سوريا، خاصة إذا كان الموضوع يدعم النظام السوري. السعودية والإمارات وقطر لن تشتريه أبداً. من سيشتري المسلسل؟

السودان؟ الجزائر؟ قد تلجأ الدراما السورية إلى إنتاجات منخفضة التكلفة وتحلم بأن تحقق هذه الإنتاجات نجاحاً كبيراً، مثل ما حدث في مسلسل (بقعة ضوء، ٢٠٠٥) أو (ضيعة ضايعة، ٢٠٠٨).[١٢] هناك حاجة إلى مسلسل ناجح لإعادة السمعة الطيبة للدراما السورية. عمل يجبر القنوات على شرائه. بالطبع، لا يمكن للشبكات الاستغناء عن الفنانين السوريين تماماً، إذ سيكون هناك طلب دائم على الكتّاب والممثلين والمخرجين السوريين. لكن الدراما السورية وهؤلاء الفنانين لن يستعيدوا دورهم القيادي مرة أخرى، خاصة مع كثرة القنوات التلفزيونية هذه الأيام.

تنفق القنوات منخفضة التكلفة، كما هو الحال في لبنان، ١٠ آلاف دولار أميركي فقط لإنتاج الحلقة الواحدة، وعند الشراء تدفع ٣٠٠-٥٠٠ دولار أميركي فقط مقابل الحلقة. المنفذ الوحيد المتبقي هو الإنترنت.

دعونا ننتظر ونرى ما إذا كان السوريون سيتمكنون من اتباع نهج عملي، على غرار نهج الإنتاج الدولي من قبل «نتفلكس» و«اتش بي أو»، على سبيل المثال. المشكلة أن الدراما السورية لا توجد لها قاعدة صلبة. جميع الأعمال التي ذكرتها تم إنتاجها في مكاتب خاصة، مثل مكتب هاني العشي أو فراس دباس أو عبد الهادي الصباغ، الذين كانوا يُحضرون كاتباً ومخرجاً ومدير إنتاج، يدفعون لهم ويقولون: «دعونا نبدأ التصوير». لا توجد مؤسسة لإدارة العملية ولا توجد لوائح محددة. المخرج هو الملك، هو المسؤول عن التصوير، ويمكنه أن يفعل ما يشاء. هذه قاعدة هشة يمكن أن تنهار بسهولة.

أتمنى أن أكون مخطئاً. أتمنى أن أرى الناس يعملون مرة أخرى. في الماضي كنا نقول إنه إذا لم يكن العمل جيداً كفاية، فلن يشتريه أحد. لكن المنتجات التي نراها اليوم سيئة حقاً، ويمكن للناس الاستغناء عنها بسهولة. لذا فإن السؤال الرئيسي هو: هل يمكن للناس أن يعيشوا بدون الدراما السورية أم لا؟ ◼

قائمة المراجع

بوتشر، س. (١٩٠٢) «The Poetics»، Aristotle، ترجمة س. اتش. بوتشر. تم الاسترجاع من: denisdutton.com/aristotle_poetics.htm.

كيلر، ج. م. (٢٠٠٧) ‹Every Year We Become a Little More Daring›، Qantara.de. تم الاسترجاع من: en.qantara.de/node/2113.

١ للاطلاع على سيرة حقي المهنية وأعماله، انظر كيلر.
٢ انظر elcinema.com/work/1810313.
٣ انظر elcinema.com/work/1010948؛ elcinema.com/work/1142022.
٤ انظر elcinema.com/work/1878377.
٥ للحصول على فكرة مختصرة حول هذا المسلسل انظر syrianmemorycollective.net/post/101630901409/khan-al-harir-the-silk-market-was-a-ramadan.
٦ المتنبي شاعر كلاسيكي من القرن الثامن الميلادي. الفارابي فيلسوف كلاسيكي من القرن الثامن الميلادي. ابن رشد عالم موسوعي من القرن العاشر الميلادي من المغرب.
٧ بوتشر، الجزء السابع عشر.
٨ يشير الشامي إلى الأسلوب الدمشقي الذي تعكسه في الأعمال الدرامية.
٩ البيئة الشامية نوع من الأعمال الدرامية السورية التي تمثل الحياة في الأحياء الدمشقية القديمة، ومن الأمثلة عليها «أيام شامية، ١٩٩٢»، وباب الحارة، (١١ موسماً بين ٢٠٠٦–٢٠٢٠).
١٠ انظر elcinema.com/work/1301204.
١١ انظر elcinema.com/work/2052456.
١٢ انظر elcinema.com/work/1419593؛ imdb.com/title/tt2110659. يظهر المخطط الكوميدي أن مسلسل «بقعة ضوء» والمسلسل الكوميدي «ضيعة ضايعة» قد حظيا بتوزيع جيد جداً في كل أنحاء الشرق الأوسط.

الملحوظ بين البلدان.[2] في موازاة ذلك، كانت هناك زيادة مهمة في استهلاك المحتوى على منصات الإنترنت. من المهم رصد ذلك خلال الموسم الأكثر مشاهدة على التلفزيون، أي خلال شهر رمضان المبارك.

رغم أن البحث الذي أجرته جامعة نورثويسترن في قطر لعام ٢٠١٩ يُظهر أن نسبة مشاهدة بث الفيديو تقدر بنحو ٢٥ إلى ٣٠٪[3] من إجمالي المشاهدة الكلية في المنطقة، إلا أن مزوّدي خدمات الإنترنت أبلغوا عن زيادة كبيرة في الوقت الذي يقضيه الناس على وسائل التواصل الاجتماعي خلال شهر رمضان تحديداً، وخاصة مشاهدة مقاطع الفيديو على منصات مثل يوتيوب أو فيسبوك. وحسب إحصائيات غوغل، فإن الدراما التلفزيونية والمسلسلات تشهد زيادة بنسبة ١٥١ بالمئة تقريباً في نسبة المشاهدة على يوتيوب خلال شهر رمضان.[4] ومن هنا فليس مستغرباً أن تسعى غوغل الآن إلى استغلال هذا النجاح لزيادة دخلها من خلال خدمة يوتيوب بريميام الجديدة (خدمة اشتراك مدفوعة تقدم تجربة خالية من الإعلانات) في بعض البلدان المختارة في المنطقة.[5]

ظهر العديد من المزوّدين منذ عام ٢٠١٤، ممن يقدمون خدمات الفيديو وخدمات البث عند الطلب، المعروفة أيضاً باسم

«منصات البث المباشر عبر الانترنت والفيديو حسب الطلب». بالإضافة إلى المشغّلين الإقليميين مثل ستارزبلاي، وهي خدمات الفيديو حسب الطلب، مقرّها دولة الإمارات العربية المتحدة، وخدمة بث شاهد من مجموعة MBC، أيضاً أو شركات أصغر مثل «سينموز» ومقرّها بيروت، كذلك يقوم مزوّدو البث التلفزيوني المدفوع مثل OSN بتقديم خدماتهم الخاصة. في عام ٢٠١٦، وصل مزوّدون دوليون إلى المنطقة مثل نتفلكس ثم أمازون برايم فيديو، مما أضاف المزيد من المنافسة.

فيما يتعلق بالمحتوى الترفيهي، تقدم منصات الفيديو حسب الطلب ومنصات البث المباشر عبر الانترنت مجموعة واسعة من المحتويات الأجنبية الناجحة، مثل الأفلام والمسلسلات الغربية والدراما التركية وأفلام بوليوود. لا تزال باقة الأعمال العربية أقل ولكنها تتزايد بسرعة. أدى النمو في الاشتراكات ووصول نتفلكس، إلى زيادة الاستثمار في الإنتاجات العربية الأصلية من المنطقة، بالإضافة إلى عقد المزيد من الشراكات الاستراتيجية مع الاستوديوات الأجنبية لزيادة خيارات العرض.

أما من ناحية استهلاك المحتوى، فمن الواضح أن هناك تناقضات يجب وضعها في الحسبان. الأول هو أنه وعلى غرار بقية

فُرضت مجموعة من القيود على الحركة، ما ولَّد كمًّا لا يُستهان به من الملل، ناهيك عن توقف موسم كرة القدم. هذا كله أدّى إلى ارتفاع الطلب على المسلسلات.

أنحاء العالم، هناك اختلافات في الاستهلاك بين الأجيال المختلفة، حيث يُرجَّح أن «شباب» الجيل الرقمي ميالون أكثر لاستهلاك المحتوى عبر الانترنت. أما الثاني فهو وجود تناقض في البنى التحتية لتكنولوجيا الكمبيوتر، والوصول إلى الإنترنت/الهواتف الذكية وهناك أيضاً التكاليف بين دول مجلس التعاون الخليجي وبقية دول المنطقة. تتمتع دول مجلس التعاون الخليجي بأعلى معدلات انتشار للإنترنت والهواتف الذكية في العالم، مما يعني استهلاكاً كبيراً لمحتوى الفيديو عبر الإنترنت. تم تحديد المملكة العربية السعودية، على سبيل المثال، بأنها واحدة من الدول ذات المعدلات الأعلى في استهلاك الفرد للفيديو على الإنترنت في

جميع أنحاء العالم.[٦] لا ينطبق هذا على الدول الأقل ثراءً حيث لا يكون الاتصال بنفس الجودة، كما يكون أكثر تكلفة مقارنة بدخل الناس، وبالتالي يكون أقل انتشاراً. جزء كبير من الطلب على خدمات بث الفيديو عبر الانترنت حالياً مصدره الإمارات العربية المتحدة والمملكة العربية السعودية، والتي تمثل ٤٩ في المئة من إجمالي الاشتراكات في منطقة الشرق الأوسط وشمال أفريقيا.[٧]

ثالثاً وكما حدث في الماضي مع التلفزيون المدفوع، توجد اختلافات بين البلدان من حيث استعداد الجماهير للدفع مقابل الاشتراكات. في عام ٢٠١٧، ذكرت شركة إبسوس أن ثلث المستهلكين الذين شملهم الاستطلاع في العام السابق لم يدفعوا

مقابل المحتوى،[٨] وقد لُحظت هذه الحالة في البلدان ذات الدخل المنخفض على وجه الخصوص. تتأثر خدمات الاشتراك أيضاً بطريقة إعداد أنظمة الفوترة، وهو أمر يحد منه الانتشار المنخفض لبطاقات الائتمان في معظم الأسواق الإقليمية، ما يعني أنه يتعين على مقدّمي الخدمات الرجوع إلى خيارات الدفع النقدي. قد تشهد هذه المنطقة تحولات ناتجة عن جائحة كوفيد-١٩، ولكن حتى الآن يحاول مزوّدو الخدمة معالجة هذه المشكلة من خلال عقد شراكات مع شبكات الاتصالات التي تتطلع إلى زيادة عروض حزمها.

هديل: ترتبط مشاهدة التلفزيون في رمضان بتناول الطعام في وقت متأخر من الليل ولحظات لا تنسى مع العائلة، لكن يبدو أن الأبحاث في المنطقة تشير إلى أن الناس يفضلون مشاهدة منصات البث أو المنصات الرقمية وحدهم. قدمت نتفلكس تطبيق «نتفلكس بارتي» في عام ٢٠١٦ كتطبيق ملحق للمنصة. لكن هذا التطبيق شهد اهتماماً متجدداً في عام ٢٠٢٠، حيث لجأ الأصدقاء وأفراد العائلة لمشاهدة الأفلام والبرامج التلفزيونية معاً أثناء فترة التباعد الاجتماعي. هل يمكن أن تكتسب الجوانب الثقافية لـ«المشاهدة الجماعية» الافتراضية في رمضان أهمية أكبر الآن، أكثر من أي وقت مضى؟

ألكسندرا: بالطبع، تتيح التكنولوجيا الرقمية للناس تجربة مشاهدة أكثر خصوصية ومرونة، وهذا الأمر يتمتع بأهمية خاصة للشباب. فلم يعد هناك داع للشجار على جهاز التحكم عن بعد، ويمكنهم «مشاهدة حلقات متتالية» من مسلسل، والتفاعل مع المحتوى الذي يختارونه على الإنترنت خارج دائرة العائلة، على عكس الأجيال السابقة الذين نشأوا وهم يتحلقون حول التلفزيون.[٩] المسلسلات هي أحد أنواع المشاهدة وترتبط ارتباطاً وثيقاً بطقوس رمضان الأخرى. فيما يتعلق بـ«المشاهدة الجماعية»، من الواضح أن تدابير

الحجر التي فرضتها جائحة كوفيد-١٩ تتحدى طقوس التجمّع خارج نطاق الأسرة خلال موسم رمضان. لكن إذا نظرت إلى الاتجاهات العالمية منذ بداية الجائحة، نرى أن المحللين الإعلاميين أبلغوا عن زيادات كبيرة في المشاهدة على الإنترنت وكذلك في مشاهدة التلفزيون، خاصة بين المراهقين الذين لا يحبذون مشاهدة التلفزيون في العادة، مما يشير إلى أن العائلات باتت تشاهد التلفزيون معاً.[١٠] لذا أتوقع أن تستمر العائلات في المشاهدة معاً كأسرة، حيث يلحق بعض أفرادها بركب المشاهدة العائلية. أظن أن العزلة التي فرضتها الجائحة في عام ٢٠٢٠، ستولد تفاعلاً ونقاشاً أكثر إبداعاً حول المسلسلات على الإنترنت على المديين المتوسط والبعيد. يبقى ما نرى ما إذا كان تطبيق «نتفلكس بارتي» سيلقى إقبالاً، علماً بأن مشغّلي الاتصالات في جميع أنحاء المنطقة يحاولون بالتأكيد تشجيع رقمنة مثل هذه الطقوس الرمضانية.

هديل: لطالما تأثرت مشاهدة المسلسلات في رمضان بوسائل التواصل الاجتماعي وتعليقات الناس في السنوات القليلة الماضية، مثل المشاهدة الجماعية أو «مشاهدة الكارهين»، علماً بأن وسائل التواصل الاجتماعي كانت صاخبة بشكل خاص حول محتوى ٢٠٢٠. ما أكثر الاتجاهات التي لفتت نظرك؟

ألكسندرا: نعم، لاحظ الباحثون ظهور سلوكيات جديدة في المنطقة تتماشى مع الاتجاهات العالمية، مثل زيادة عدد الأشخاص الذين يستخدمون شاشة ثانية أثناء مشاهدة التلفزيون. أصبح التلفزيون بشكل متزايد تجربة اجتماعية تتجاوز شاشتك وغرفة معيشتك. على عكس التسعينيات، لم تعد التعليقات على المسلسلات تقتصر على الانتقادات التي يكتبها النقاد والصحافيون والفنانون في وسائل الإعلام أو الصحف، والتي يمدحون فيها العمل الفني أو ينتقدونه نقداً لاذعاً. لقد سمحت وسائل التواصل الاجتماعي

للحوارات التي كانت تدور بين الناس في غرف معيشتهم أن تصبح علنية رقمية (وأن تتشابك مع آراء الأشخاص الآخرين الذين يشاهدون نفس الأعمال).

تزيد هيمنة المسلسلات على منصات التواصل الاجتماعي خلال شهر رمضان المبارك وحوله. هناك مجموعة متنوعة من المحتوى تظهر عبر الإنترنت (ينشئها مستخدمو وسائل التواصل الاجتماعي أو تقدمها شركات الإنتاج للاستهلاك عبر الإنترنت) وهي تعلّق على الأعمال الفنية وتناقشها، ناهيك عن التعليقات والتفاعل حولها على الإنترنت. وبما أن تصوير العديد من المسلسلات يكون مستمراً خلال الشهر الفضيل، فإن المنتجين يتابعون تعليقات الناس على الإنترنت، حتى إنهم يعمدون في أحيان كثيرة إلى تغيير نهاية المسلسل لإرضاء الجمهور.

يصعب التنبؤ بالاتجاهات المطلوبة، فهناك مسلسلات وحبكات معينة تلقى صدىً طيباً لدى الجمهور. يمكن أن يتحوّل المعجبون المخلصون إلى نقادٍ قساة، فهم يلتقطون أدق التفاصيل، سواء كانت أخطاء في الحبكة أو ديكورات سيئة أو مشاهد غير واقعية—وينتهي بهم الأمر بالتشدق عبر الإنترنت أو في الميمات وإطلاق النكات. كان رمضان العام ٢٠٢٠ غير عادي، ومن المهم التوقف عنده قليلاً، فقد فُرضت مجموعة من القيود على الحركة، ما ولّد كمّاً لا يُستهان به من الملل، ناهيك عن توقف موسم كرة القدم، مما أدّى إلى ارتفاع الطلب على المسلسلات. وقد انعكس هذا في النقاشات الدائرة على الإنترنت—بدءاً من ألعاب التخمين حول المسلسلات التي ستنجح في تخطي أزمة الجائحة والظهور على الهواء، وانتهاءً بالتفكير في أنفسنا كمتابعين للدراما، واحتمال أن يستمر الوضع على هذا النحو فيكون هو «الوضع الطبيعي الجديد» في المواسم المقبلة.

هديل: هناك شريحة ديموغرافية كبيرة من الشباب في أسواق الإعلام العربي مقارنةً بالأسواق العالمية الأخرى. بناءً على البحث الذي أجريته، هل يحاول كتّاب ومنتجو ومخرجو المسلسلات تطوير المحتوى لجذب هذه الشريحة الديموغرافية؟

ألكسندرا: عندما يتعلق الأمر بالمحتوى تصبح التركيبة السكانية للمنطقة أمراً أساسياً، خاصة وأن المراهقين والشباب، وهم مواطنون رقميون، يدخلون القوة العاملة ويصبحون أهدافاً للمعلنين والمنصات والمنتجين. كشف نجاح المسلسلات الأجنبية المدبلجة، خاصة الموجة الأولى من الدراما التركية في عام ٢٠٠٨، عن بعض العيوب في صناعة المسلسلات بشكلٍ عام في ذلك الوقت. فالنجوم الذين أصبحوا متقدمين في العمر والنصوص التي يمكن التنبؤ بها والموضوعات المكررة الممجوجة أظهرت أن الشباب المتعطش للتغيير الاجتماعي لم يعد يجد نفسه في المسلسلات التي تعرضها الشاشات. أكدت الانتفاضات العربية على الحاجة الملحة لتوفير محتوى عالي الجودة باللغة العربية، يحمل الروح المحلية، بدلاً من المحتوى الذي يُعلّب ويُدبلج ويُقدّم للمنطقة العربية.

لجأت صناعة المسلسلات في السنوات التي تلت إلى تطبيق العديد من الاستراتيجيات لجذب الجماهير الأصغر سناً. من بين هذه الاستراتيجيات استقطاب كتّاب سيناريو ومخرجين شباب وإعطاء الأدوار الأولى لممثلين شباب أيضاً. وقد انعكس هذا في تقديم المزيد من السيتكوم أو المسلسلات الكوميدية والعروض الكوميدية وكتابة شخصيات أقرب إلى الفئات العمرية المستهدفة. بدأت الإنتاجات أيضاً تتجرّأ على الخوض في مواضيع اجتماعية حساسة للتماهي مع الحياة اليومية للجمهور، من خلال التطرّق إلى المحرّمات التي لم يكن من الممكن طرحها على التلفزيونات

الرسمية، مثل مواضيع الإدمان أو الصحة العقلية أو ختان الإناث. تم الاستثمار في عددٍ من المجالات مثل تحسين جودة الإنتاج والتصوير السينمائي وكتابة السيناريو مع استقطاب مواهب من عالم السينما، أو تأليف أغانٍ جذابة من خلال جلب الفنانين الشباب الصاعدين أو استكشاف أنماط الموسيقى العصرية. وأخيراً طرحت بعض الأعمال الفنية أنواعاً فنية جديدة طالما ارتبطت بالإنتاجات الغربية ذات الميزانية المرتفعة، مثل مسلسل (النهاية)[1] الذي عُرض عام ٢٠٢٠، وهو أول مسلسل خيال علمي.[2]

بالتوازي مع ذلك، قدمت المنصات الرقمية مثل يوتيوب، الأدوات اللازمة للإنتاج الشعبي من قبل جيل جديد من المواهب الشابة، لتعويض نقص المحتوى الذي يرغبون في مشاهدته على التلفزيون. هناك عدد من الأعمال الدرامية على شبكة الإنترنت التي تستحق التنويه، علماً بأنها سبقت ظهور منصات البث عبر الإنترنت والفيديو عند الطلب. هناك إنتاج لبناني حمل اسم (شنكبوت)، وهو أول مسلسل ناطق بالعربية يُبث على الإنترنت في الوطن العربي من إنتاج شركة أفلام بطوطة، والذي كان يتم تحميله على يوتيوب بين عامَيْ ٢٠١٠ و٢٠١١.[3] أبطال المسلسل ممثلون شبان هواة، قدموا مواسم مؤلفة من ١٠ حلقات، تتراوح مدة الحلقة من أربع إلى خمس دقائق. فرض استخدام اليوتيوب بعض القيود على تنسيق المسلسل، لكنه أتاح المجال لمعالجة بعض المحرَّمات والصور النمطية التي نادراً ما تمت مناقشتها أو تصويرها في وسائل الإعلام التقليدية في المنطقة في ذلك الوقت. شجَّع المسلسل التفاعل مع الجمهور ودعاهم للمساهمة في وضع الحبكة. حصد مسلسل (شنكبوت) نجاحاً جماهيرياً، وفاز بجائزة إيمي الدولية للأعمال الرقمية، ولا يزال يحافظ على مكانة مرموقة، خاصة بسبب استخدامه المبتكر لتقنيات سرد القصص الرقمية. وتجدر الإشارة أيضاً إلى مسلسل آخر من الدراما السعودية

«جن» (٢٠١٩). الصورة بإذن من رافايل ماكارون.

على شبكة الإنترنت هو (تكي) (تعبير عامي يعني «اجلس» أو «ابقَ قليلاً»)، أنتجته قناة يوتيرن على يوتيوب عام ٢٠١٢ وحصل على ترخيص نتفلكس عام ٢٠٢٠.[١٤] تألف المسلسل من ١٠ حلقات مدة الواحدة ٢٠ دقيقة، مع قيمة إنتاجية عالية وطاقم عمل شبابي. تدور أحداث القصة في جدة وتتناول الحياة اليومية لستة شبان سعوديين، مع شخصيات نسائية قوية. حقق (تكي) أرقام مشاهدة عالية، مع أكثر من ٥٠ مليون مشاهدة على قناته على يوتيوب، حتى تاريخ كتابة هذا التقرير.

تحاول المنصات على الإنترنت مثل نتفلكس أو شاهد الاستفادة من هذه المواهب الشابة من خلال استخدام محتوى أصلي يستكشف أنواعاً فنية جديدة، مع فترات عرض أو تنسيقات قصيرة (مواسم مؤلفة من ١٠ حلقات مثلاً بدل ٣٠ حلقة كما درجت العادة)، وهذا يتناسب بشكل أكبر مع ما هو سائد عالمياً على الإنترنت. من بين هذه المسلسلات مسلسل (جن، ٢٠١٩) من إنتاج نتفلكس، والذي خضع للكثير من النقاش، أو مسلسل (ما وراء الطبيعة، ٢٠٢٠) المأخوذين من كتب المؤلف المصري الراحل أحمد خالد توفيق[١٥] الأكثر مبيعاً، والتي تتناول الفانتازيا والخيال العلمي وقصص الرعب والإثارة والتشويق.

لفترة طويلة، قدمت منصات الإنترنت طرقاً للتحايل على حراس البوابات التقليديين المسيطرين على إنتاج المسلسلات، وقد نجحت هذه الطرق في استقطاب المزيد من الجماهير المتخصصة، وآليات رقابية ومؤسساتية أقل. لكن هذا الأمر بدأ يتغير نتيجة زيادة الاستهلاك والإنتاج عبر الإنترنت. من الأمثلة على ذلك الدراما التلفزيونية المحلية الأولى التي عرضتها نتفلكس في الشرق الأوسط وشمال أفريقيا، وأقصد مسلسل (جن) الذي يتناول خوارق الطبيعة للمراهقين ويتحدث عن الجن المسحور في مدينة البتراء القديمة، من إنتاج أردني (٢٠١٩).[١٦] حقق المسلسل الكثير من الدعاية لنتفلكس، لكن ليست الدعاية

التي ترغب بها على الأرجح، فقد انتقد البعض رداءة السيناريو والشخصيات أحادية البعد، أما البعض الآخر فانتقد الشتائم والتقبيل والشراب، وهي أمور شعروا أنها لا تمثل المجتمع.[١٧] هناك أسئلة يجب طرحها حول الإنتاج المستقبلي لمثل هذا النوع، مثلاً هل ستصر السلطات على حصول الجهة المنتجة على تصاريح للتصوير؟ هناك شيء واحد مؤكد هو أن هذه الإنتاجات لم يعد من الممكن أن تمر دون أن يلاحظها أحد، لذا سيكون من المثير للاهتمام أن نرى كيف سيتطور هذا الأمر مع زيادة إنتاج المحتوى الأصلي.

هديل: في عام ٢٠١٧، صرحت مجموعة MBC أن ١٨ بالمئة من إجمالي عائداتها الإعلانية أتى من موسم رمضان. هذا الرقم آخذ في الانخفاض، حيث كان يصل في السابق إلى ٢٠–٢٥ في المئة.[١٨] هل من الإنصاف القول إن الجماهير لم تعد ترغب في مشاهدة الإعلانات، وهل تعتقدين أن هذا قد أثر على الأسواق العربية؟

ألكسندرا: لطالما هيمنت القنوات الفضائية المجانية أو المفتوحة على سوق التلفزيون في منطقة الشرق الأوسط وشمال أفريقيا، وهي نماذج تجارية تموّلها الإعلانات. في عام ٢٠١٦، أفاد اتحاد إذاعات الدول العربية بوجود أكثر من ١١٠٠ قناة من القنوات المجانية تغطي المنطقة.[١٩] ورغم أن هذه الأرقام في تزايد مستمر، مع ظهور حوالي ٥٠٠ قناة مجانية جديدة على مدار العقد الماضي، إلا أن نمو إيرادات الإعلانات قد تراجع بسبب تشبّع السوق. ومع ذلك، لا يزال شهر رمضان هو أكبر موسم للإعلان. لم تصل الإعلانات الرقمية على الإنترنت إلى مستوى المقارنة مع إعلانات التلفزيون في المنطقة بعد، حيث لا يزال التلفزيون يتصدر هذا المجال، لكنها تشكل منافسة كبيرة للقنوات التلفزيونية. كما توفر المزيد من الخيارات والرؤى المصممة خصيصاً، مثل إمكانية استهداف الجماهير وتقسيمها بتكلفة أقل.

هناك افتقار إلى تنظيم عدد الإعلانات المسموح ببثها في الساعة الواحدة في التلفزيونات العربية، ما يعني أن حلقة المسلسل التي تتراوح مدتها بين ٣٠ و٤٥ دقيقة يمكن أن تستغرق ما بين ٦٠ إلى ٧٥ دقيقة بسبب الفواصل الإعلانية. أدَّت التحسينات التي طرأت على سرعة الإنترنت وظهور وسائل التواصل الاجتماعي إلى استقطاب الجمهور وإبعاده عن قنوات التلفزيون المجانية، تحديداً خلال شهر رمضان ودفعت الناس إلى الشكوى، مثل هاشتاغ «كفاية_اعلانات» الذي انتشر في مصر في رمضان ٢٠١٥. والنتيجة تمثلت في ازدياد الطلب على المحتوى على يوتيوب، حيث تبثُّ بعض القنوات التلفزيونية والمنتجين المحتوى على القناة بعد عرضها التلفزيوني.

في ذلك الوقت، لم يكن لدى يوتيوب الكثير من الإعلانات، لذلك كانت التجربة أكثر متعة للمشاهدين. لكن سرعان ما أدرك المنتجون والقنوات التلفزيونية أنه من الصعب تحقيق الدخل، كما أنه عرَّضهم للمزيد من القرصنة. في النهاية، كان هناك اندفاع نحو المنصات التي تتطلب اشتراكاً.

أصبح يوتيوب الآن يعرض المزيد من الإعلانات في منطقة الشرق الأوسط وشمال أفريقيا. صحيح أن قيمة الإعلان الرقمي في المنطقة لا تزال أقل من المتوسط العالمي، لكنها في ازدياد مستمر. هذه هي المساحة التي تسعى فيها المنصات الرقمية الجديدة إلى وضع نفسها في السوق، من خلال الإعلان عن نفسها على أنها تجارب مشاهدة عالية الجودة وخالية من الإعلانات. يبقى أن نرى كيف ستتكيف القنوات المجانية وصناعة الإعلانات مع السلوكيات الجديدة على المدى الطويل.

هديل: لماذا تعتبر الإنتاجات المشتركة مربحة من الناحية المالية للشبكات العربية؟ وما هو التأثير الثقافي للإنتاجات الأجنبية التي صدرت في السنوات القليلة الماضية، على الجماهير الناطقة باللغة العربية؟

ألكسندرا: نظراً للطبيعة الإقليمية للسوق العربي، وإمكانية الوصول إلى جمهور واسع ناطق باللغة نفسها، فإن الإنتاج

نظراً للطبيعة الإقليمية للسوق العربي، وإمكانية الوصول إلى جمهور واسع ناطق باللغة نفسها، فإن الإنتاج المشترك ليس أمرا جديدا على المنطقة، بل كان اتجاها ملحوظا منذ بداية الألفية.

المشترك ليس أمراً جديداً على المنطقة، بل كان اتجاهاً ملحوظاً منذ بداية الألفية مع إنتاجات كبيرة مثل مسلسل (الملك فاروق) على قناة MBC (٢٠٠٨)،٢٠ الذي عمل فيه فريق عمل متنوع من مختلف الدول العربية. تتيح الإنتاجات المشتركة توظيف ميزانية أكبر وتبادل الخبرات واستخدام مواقع تصوير أكثر تنوعاً وإيجاد منصات أكثر للتوزيع. بما أن جمهور الدراما أصبح أكثر عالمية، وبما أن منصات الإنترنت أصبحت تستثمر أكثر في إنتاج المحتوى، فقد أدّى هذا إلى ارتفاع نسبة الإنتاجات الدرامية المشتركة في جميع أنحاء العالم. بعد الانتفاضات العربية، ازداد الاتجاه نحو الإنتاج المشترك الإقليمي جزئياً بسبب تأثيره على مراكز الإنتاج الدرامي مثل سوريا، التي شهدت نزوحاً جماعياً لأهم الشخصيات الدرامية. كما تم إعداد الكثير من الأعمال في الخليج التي ضمت عدداً من الجنسيات العربية، كل جنسية تتحدث بلهجتها الخاصة.٢١

بالتوازي مع ذلك، نجد أن سوق الإعلام الإقليمي أصبح أكثر تشعباً وتشرذماً (مع زيادة إنتاج الدراما في الجزائر وتونس والمغرب أو في الخليج). تجلب هذه الإنتاجات خبرات من الخارج، سواء من داخل المنطقة أو خارجها. ومع ذلك، هذا يعني أنه يتعين على الجهات الفاعلة الإقليمية التكيف مع اهتمامات الجمهور من خلال تقديم المزيد من المحتوى المحلي، وتمثيلاً لهجاتهم الخاصة بدلاً من طرح محتوى عربي موحد. أنشأت شبكة MBC على سبيل المثال قنوات خاصة لمصر (MBC Masr) والمغرب العربي (MBC 5).

هديل: كيف تنوّع الصناعات التلفزيونية المحلية برأيك أساليبها للمشاركة في السباق التلفزيوني الرمضاني الإقليمي؟ هل هناك ميل أكثر لإنشاء محتوى محلي أم أن هناك اتجاهات عالمية في الدراما ناتجة عن شعبية نتفلكس؟

ألكسندرا: لطالما تطلّعت صناعة المسلسلات والأفلام العربية إلى الإنتاجات الأجنبية، وهي تقوم أحياناً باستنساخ القصص وتكييفها لتتناسب مع الذوق العربي، ولا يزال الجمهور العربي مستهلكاً متعطشاً للمحتوى الأجنبي. لنأخذ مثالاً حديثاً: فقد حقق مسلسل Money Heist (لا كاسا دي بابيل باللغة الإسبانية، ٢٠١٧) الذي أنتجته نتفلكس نجاحاً هائلاً في المنطقة والعالم على حدٍ سواء.٢٣

حصد المسلسل الرمضاني (جراند أوتيل، ٢٠١٦)، المقتبس من المسلسل الإسباني Gran Hotel الذي تم إدراجه على نتفلكس باسم «سر النيل»، نجاحاً كبيراً في صفوف الجمهور العربي، وهو من أوائل الأعمال الدرامية التي اختارتها نتفلكس لعرضها على منصتها.٢٣ تستمر إعادة تكييف المحتوى هذه في جذب الاستثمار من قبل المنتجين المحليين، بما في ذلك المنصات على الإنترنت، مثل مسلسل (عروس بيروت)٢٤ الذي عُرض على «شاهد MBC» (٢٠١٩)، وهو مقتبس من المسلسل التركي Istanbullu Gelin (عروس إسطنبول، ٢٠١٧).

كان اتخاذ القرار بإنتاج أول مسلسل خيال علمي في مصر لرمضان ٢٠٢٠ مقامرة كبرى، ولكن يمكن اعتبار ذلك نوعاً من مواكبة الصناعة المحلية، التي تبتكر وتتكيف، مع الاتجاهات الدولية واهتمام الجماهير بها. هناك شيء واحد مؤكد، هو أن المنصات على الإنترنت تعتمد على البيانات [أكثر من التنسيقات التلفزيونية الأرضية التقليدية]، وتقدم صورة أكثر دقة لعادات وتفضيلات الجمهور الاستهلاكية، والتي تتيح لهذه المنصات بعد ذلك استهداف المحتوى وتصميمه باستخدام أدوات الذكاء الاصطناعي. ربما يتم استخدام هذه البيانات لإنتاج محتوى أصيل في المستقبل، لذا سيكون هذا مجالاً مثيراً لمزيد من البحث. ∎

جراند أوتيل (المعروف أيضاً باسم سر النيل، الاقتباس المصري لـ Gran Hotel). الصورة بإذن من رافايل ماكارون.

قائمة المراجع

أكرمان، أي. (٢٣ مايو ٢٠١٧)، ‹Advertising lull sees reduced investment in Ramadan TV›، أخبار العرب. تم الاسترجاع من: arabnews.com/node/1103536/media.

اتحاد إذاعات الدول العربية (٢٠١٦)، «التقرير السنوي للجنة العليا للتنسيق بين القنوات الفضائية العربية»، [باللغة العربية]. تم الاسترجاع من: asbu.net/ar/publications/download/id/7/label/2016-التقرير-السنوي-لعام-٢٠١٦.

بطراوي، أ. (٢٨ مايو ٢٠١٩) ‹Ramadan in Mideast is for fasting and Facebook, data shows›، أخبار AP. تم الاسترجاع من: apnews.com/14f2f4ba88af493ea844aab16b938679.

الناظر، س. (٥ مارس ٢٠٢٠) ‹Competition rising: Video streaming in Mena›، ومضة. تم الاسترجاع من: wamda.com/2020/03/competition-rising-video-streaming-mena.

حمدان، س. وهاندال، أ. (مارس ٢٠١٩) ‹Getting to know YouTube's biggest Middle Eastern audience: Millennials›، «Think with Google». تم الاسترجاع من: thinkwithgoogle.com/intl/en-145/getting-know-youtubes-biggest-middle-eastern-audience-millennials.

هيرينغ، ب. (١٥ يونيو ٢٠١٩) ‹Netflix Series «Jinn» Sparks Uproar In Jordan Over Alleged «Immoral Scenes»›، «Deadline». تم الاسترجاع من: deadline.com/2019/06/netflix-jinn-uproar-jordan-immoral-scenes-1202633178.

إبسوس (٢٠١٧) «OTT and Premium Online Video Services in MENA – A Consumer Perspective». تم الاسترجاع من: ipsos.com/sites/default/files/2017-04/Ipsos-OTT-premium-video-insight-summary.pdf.

ابسوس (أبريل، ٢٠٢٠) «The Rise of Linear TV Amid COVID-19 Outbreak in Saudi Arabia». تم الاسترجاع من: ipsos.com/sites/default/files/ct/news/documents/2020-04/covid-19_effects_on_media_consumption_in_ksa_-_week_13_-_ipsos.pdf.

ملاحظات

١ وفقاً لبيانات مأخوذة من زينيث. انظر أيضاً الناظر.
٢ نورثويسترن في قطر.
٣ نفس المصدر.
٤ بطراوي.
٥ ريغو.
٦ حمدان وهاندال.
٧ نفس المصدر.
٨ إبسوس، ٢٠١٧.
٩ كريدي.
١٠ نيلسن؛ واترسون وسويني؛ إبسوس ٢٠٢٠.
١١ انظر imdb.com/title/tt12204810.
١٢ انظر elcinema.com/work/2058094.
١٣ انظر youtube.com/user/Shankaboot.
١٤ انظر youtube.com/channel/UCfh4b76-OKYBfmx7_FJG5bg؛ للمناقشة انظر نار.
١٥ انظر imdb.com/title/tt12411074.
١٦ انظر imdb.com/title/tt8923396.
١٧ هيرينغ.
١٨ كاليا؛ أكرمان.
١٩ اتحاد إذاعات الدول العربية.
٢٠ انظر elcinema.com/work/1011598.
٢١ ومن الأمثلة على ذلك مسلسل «أنا عندي نص» ٢٠١٩، وهو دراما كويتية تضمنت مجموعة من اللهجات العربية وغير العربية تعكس البيئة المعاصرة، بالإضافة إلى حبكة تناولت الهويات الثقافية لسكان جنوب آسيا المتواجدين في الخليج.
٢٢ انظر imdb.com/title/tt6468322. للتأثير الإقليمي للمسلسل، انظر هيرينغ.
٢٣ انظر imdb.com/title/tt5857914.
٢٤ انظر shahid.mbc.net/en/series/Arous-Beirut/series-376514.

كاليا، ر. (٢٠١٧) ،Letter from Dubai, Ramadan›
«The Marketing Society». تم الاسترجاع من:
marketingsociety.com/the-library/letter-dubai-ramadan.

كريدي، م. م. (٢٠١٨) ‹The Changing Television Landscape›،
«Media Use in the Middle East». تم الاسترجاع من:
mideastmedia.org/survey/2018/chapter/tv/-s352.

نار، أي. (٨ يوليو ٢٠٢٠) Netflix licenses popular›
«Takki» Saudi Arabian drama series»، «Al Arabiya». تم الاسترجاع من:
english.alarabiya.net/en/media/digital/2020/07/08/
Netflix-licenses-popular-Saudi-Arabian-drama-series-Takki-.

نيلسن (٣٠ أبريل ٢٠٢٠) ‹Kids and Teens Drive Daytime TV Viewing and
Streaming Increases During COVID-19›، Nielson.com. تم الاسترجاع من:
nielsen.com/us/en/insights/article/2020/kids-and-teens-drive-
daytime-tv-viewing-and-streaming-increases-during-covid-19.

نورثويسترن في قطر (٢٠١٩) «Media Use in the Middle East,
A Seven-Nation Survey». تم الاسترجاع من:
mideastmedia.org/survey/2019/uploads/file/NUQ_Media_
Use_2019_WebVersion_FNL_051219%5B2%5D(1).pdf.

ريغو، ن. (١٠ سبتمبر ٢٠١٩) ‹YouTube Music and YouTube Premium
launch in the Middle East›، «Tech Radar». تم الاسترجاع من:
techradar.com/news/youtube-music-and-youtube-
premium-launch-in-the-middle-east.

واترسن، ج. وسويني، م. (١٧ أبريل ٢٠٢٠)
‹Covid-19 leaves news and entertainment industries reeling›
«The Guardian». تم الاسترجاع من:
theguardian.com/media/2020/apr/17/how-covid-19-turned-
the-uk-news-and-entertainment-industry-upside-down.

زينيث (مارس ٢٠١٩) «Media Consumption Forecasts 2019».
تم الاسترجاع من: -zenithmedia.com/product/media
consumption-forecasts-2019.

خاتمة

عوالم صغيرة

هديل الطيب

يقال إن بعض أشكال الدراما تصلح أكثر من غيرها للعرض على الشاشة الصغيرة' نظراً إلى حميمية هذه الشاشة وصغر حجمها. هناك ميزة اجتماعية لمشاهدة التلفزيون، حتى عندما يجلس المرء للمشاهدة بمفرده، فهي تجعله يشعر بالتواصل مع الآخرين. اعتبر الفيلسوف وعالم الاجتماع الفرنسي جان بودريلار أن مجتمعات ما بعد الحداثة تخضع للتنظيم من خلال الأنماط الثقافية للتمثيل مثل التلفزيون، «الذي يحاكي» الواقع.' في مقاله الذي نُشر عام ١٩٩١ بعنوان The Gulf War Did Not Take Place «حرب الخليج لم تحدث افترض بودريلار أن تأثير عملية عاصفة الصحراء على المخيلة العامة يكمن في محاكاة الرواية الإعلامية التي كانت أكثر واقعية من الحدث نفسه. في ٢٤ نوفمبر ٢٠١٤، حذّر الرئيس باراك أوباما الأميركيين من أن «المشاهد التي تعرضها التلفزيونات لبعض الأحداث ربما تكون معدَّة بأسلوب فني يناسب العرض التلفزيوني أكثر من الواقع».'

أصبحت الحدود بين ما نشاهده على الشاشة وما يحدث في حياتنا اليومية أكثر ضبابية في العقد الثاني من القرن الحادي والعشرين. وفي عصر نتفلكس، أصبحت مناقشة التأثيرات الثقافية لمشاهدة التلفزيون بالمعايرين الجزئي والكلي، تعني ضرورة تحديد خطوط العوالم الواقعية الفائقة التي نعيش فيها، والتي تفصلنا عن اللقاءات مع الآخرين. «العالم يشاهد المسلسلات» معرض يتمحور حول صناعة المسلسلات الدرامية العربية ومشاهدتها، ويشرح التغييرات التي ستطرأ على طرق المشاهدة في القريب العاجل. «الوقت التلفزيوني الجيد» هو وقت مستعار من عالم آخر، ويمكنه أن يغيّر بشكل عميق سلوك المشاهدين في الحياة الواقعية. يتمتع التلفزيون الجيد بالقدرة على صياغة الواقع وتحدّيه. يناقش معرض «العالم يشاهد المسلسلات» مكامن قوة التلفزيون: تُرى هل تكمن القوة في الجمهور أم في صنّاع الدراما؟

يتمحور التلفزيون حول العوالم الصغيرة، حتى إن طريقة وصول البرامج والمسلسلات إلى الناس وطرق توزيعها تخضع

للدراسة حسب مساحة «وسائط المعلومات الشاملة».' يتم توسيع عالم التلفزيون من خلال الشبكات الرقمية المترابطة — فيراه الناس إلى جانب تويتر، ويدلي النقاد بآرائهم في التو واللحظة. وهكذا يتحوّل مجال المشاهدة من «غرفة المعيشة» إلى غرفة النوم أو الحمام أو الطائرة مثلاً. أصبح الكمبيوتر المحمول أو الهاتف الذكي الآن مصدراً شخصياً لمشاهدة التلفزيون والاطلاع على الأخبار، وهذا أمر سهلته الحياة الافتراضية كما أصبح الهاتف الذكي، بشاشته الصغيرة، وسيلة لإنتاج الدراما التلفزيونية على موقع يوتيوب. حتى في الأيام التي كان من الشائع فيها سماع عبارة «فلان لا يمتلك جهاز تلفزيون»، كان من المستحيل الهروب من فلك التلفزيون الثقافي. تزايد استخدام الناس للتلفزيون كوسيلة لتحديد الوقت، فكانوا يسألون مثلاً «أين كنت عند عرض ...؟».

في عام ٢٠٢٠ تحديداً، عندما كان هذا الكتاب قيد التحرير، تغيَّر معنى العرض التلفزيوني الرقمي من خلال التغيير الثقافي الذي فرضه الوباء العالمي. فقد ازداد اهتمام النقاد بالسفر عبر الزمن أكثر من أي وقت مضى، وسعوا لتحديد «العصر الذهبي» أو التطلع إلى المستقبل كمشهد جمالي. الآن أصبحت المشاهدة وتأثيرها على زمننا تفرض نقاشاً مختلفاً، فهي تدور حول دراسة علاقتنا بالسيطرة والأشياء التي يجب أن ندخلها في مدارنا.

يشكل متحفنا جزءاً من المشهد الثقافي في الدوحة، أما معرض «العالم يشاهد المسلسلات» فيقدم لقاءات واقتباسات مدهشة تربط بين المسلسلات العربية واتجاهات التلفزيون العالمية، وتناقش هذا الموضوع المهم. الدوحة مدينة عالمية، يحمل جمهورها هويات ثقافية متعددة ومعقدة تشمل العديد من العوالم في وقت واحد. نأمل أن ينضم إلينا جمهور المتاحف لنعمل معاً على تقريب هذه العوالم واكتشاف عوالم جديدة، وفهمها بشكل أفضل. ∎

قائمة المراجع

بودريلار، ج. (١٩٩٣) «Symbolic Exchange and Death». لندن: سيج.

بودريلار، ج. (٢٠١٢) «The Gulf War Did Not Take Place»، باتون، ب. ترجمة. سياتل: مطبوعات جامعة واشنطن.

كريدي م. م. ومراد، س. (٢٠١٠) ‹Hypermedia Space and Global Communication Studies from the Middle East›، «Global Media Studies». تم الاسترجاع من: globalmediajournal.com/open-access/hypermedia-space-and-global-communication-studies-lessons-from-the-middle-east.php?aid=35242.

واشنطن بوست (٢٤ نوفمبر ٢٠١٤) ‹Transcript: Obama's remarks on Ferguson grand jury decision›، واشنطن بوست. تم الاسترجاع من: washingtonpost.com/politics/transcript-obamas-remarks-on-ferguson-grand-jury-decision/2014/11/24/afc3b38e-744f-11e4-bd1b-03009bd3e984_story.html

ملاحظات

١ تواصل شخصي مع كريستا سالاماندرا، ١٧ مارس ٢٠٢٠.

٢ بودريلار، ١٩٩٣.

٣ تعليق تزامن مع إطلاق الشرطة النار في فيرغسون بولاية ميزوري. انظر واشنطن بوست.

٤ كريدي ومراد.

شهد الشمري أستاذة مساعدة في كلية الآداب بجامعة الخليج للعلوم والتكنولوجيا في الكويت (GUST). تشمل أبحاثها دراسات حول المرأة ودراسات الإعاقة في الأدب والإعلام، وهي مؤلفة كتاب «خواطر على الجسد Notes on the Flesh» الذي يتناول موضوع الإعاقة في منطقة الشرق الأوسط وشمال أفريقيا، كما حرّرت (Heroes and Villains) عام ٢٠١٩ وهو ترجمة للنص الأصلي المأخوذ من المسلسل الكويتي «مدن الرياح» ١٩٨٨.

نهال عامر طالبة دكتوراه في الأنثروبولوجيا في مركز الدراسات العليا بجامعة مدينة نيويورك. تشمل مجالات بحثها أنثروبولوجيا التنمية والحداثة والتوريق والعمل والإعلام. نهال عامر محللة برامج تعمل في برنامج المنطقة العربية التابع لمؤسسة كارنيغي. حاصلة على درجة الماجستير من جامعة ميشيغان في دراسات الشرق الأوسط وشمال أفريقيا، مع التركيز على النشاط العمالي والحركات الاجتماعية المعاصرة.

سامية عايش صحافية مستقلة ومؤلفة كتب أطفال مقيمة في دولة الإمارات العربية المتحدة. عملت على تغطية الشؤون السينمائية والدراما والأفلام لشبكة CNN العربية. أنتجت واستضافت برنامج (بوستر Poster) وهو برنامج رقمي أسبوعي يركز على آخر الأخبار والاتجاهات في السينما العربية المستقلة. في عام ٢٠١٧ أطلقت بودكاست خاصاً بها باسم (سين سينما Scene Cinema) أضاءت فيه على صانعي الأفلام العرب المستقلين الناجحين. تضطلع حالياً بزمالة تدريس لمدة عامين مع مبادرة أخبار غوغل في الشرق الأوسط وشمال أفريقيا.

دوي عيني بيستاري باحثة محترفة تعمل في مجال الاتصال الاستراتيجي. لديها اهتمام كبير بالديناميكيات الاجتماعية والثقافية لوسائل الإعلام الرقمية، مع التركيز على الشباب في المدن. أجرت بحثاً أكاديمياً حول الاستخدام المتزايد لمنصات الوسائط الاجتماعية المتعددة وأدوارها في بناء الهوية، وتناولت الطريقة التي يمكن بها للوسائط الرقمية أن تسهل أو تعيق عملية التغيير الاجتماعي، تحديداً بالنسبة للشباب.

ألكسندرا بوتشيانتي باحثة تركز على الإعلام العربي، لاسيما صناعة المسلسلات. حاصلة على درجة ماجستير مزدوجة في العلوم السياسية والسياسة المقارنة من برنامج أبحاث الشرق الأوسط في معهد الدراسات السياسية بباريس. ركزت أطروحتها، التي قدمتها قبل فترة وجيزة من اندلاع ثورات ٢٠١١، على البرامج الحوارية التلفزيونية والنقاش العام في مصر. تعمل بوتشيانتي في مشاريع الإعلام والتنمية وتحويل النزاعات في منطقة الشرق الأوسط وشمال أفريقيا، بما في ذلك مشاريع (سيرتش فور كومون غراوندز Search for Common Ground) و(بي بي سي ميديا أكشن BBC Media Action) و(مركز كارتر Carter Center).

هديل الطيب أمينة معرض «العالم يشاهد المسلسلات» وأمينة مشاركة في مجلس الإعلام. تشمل مشاريعها الأخيرة معرض «من حالمين إلى مدوّني فيديو: الثورات الإعلامية في الشرق الأوسط» (٢٠٢٠) و«هذا سيكون: أرشيف الماضي والحاضر والمستقبل» في لوكال سودان (٢٠١٩). ظهرت مساهماتها في الكتاب المصاحب لمعرض «هذا سيكون» عام ٢٠٢١، ومقتطفات من كتاب «أرشيف تنظيم المعارض وممارساتها، المجلد الثاني: مناطق جغرافية أخرى Curatorial Archives and Curatorial Practices vol.ii: Other Geographies» عام ٢٠٢١ و«الأدب العربي الفصلية Arab Lit Quarterly» عام ٢٠١٩.

نور الحلبي محاضرة في الإعلام والاتصال بجامعة ليدز بالمملكة المتحدة، ونائب رئيس شبكة MeCCSA للسباقات. تركز في أبحاثها على الحركات الاجتماعية والهجرة والإعلام العالمي. ظهرت كتاباتها الأخيرة في «ميدل ايست كريتيك ٢٠١٩» و«ذا انترناشونال جورنال أوف كوميونيكيشن ٢٠١٧».

سعدية عزالدين مالك أستاذة مشاركة في قسم الإعلام والتواصل بجامعة قطر. تركز أبحاثها على أخلاقيات الإعلام، المرأة والإعلام، الثقافة الشعبية، الهوية وتقاطعها مع دراسات الشتات ودراسات الهجرة. ركزت أعمالها الأخيرة على الثقافة الشعبية والجماهير في العالم العربي. تعمل حالياً على جمع البيانات لكتاب يتحدث عن التعابير الأدبية والفنية المستخدمة خلال الثورة الشعبية الأخيرة في السودان.

سريا ميترا أستاذة مساعدة في قسم الإعلام بالجامعة الأميركية في الشارقة، بالإمارات العربية المتحدة. تركز أبحاثها على السينما الهندية الشعبية والنجومية وثقافة المشاهير والخطابات الجماهيرية والعولمة. نُشرت أعمالها في مجموعة مقتطفات تم تحريرها بعنوان «إعادة توجيه الاتصالات العالمية Reorienting Global Communication» عام ٢٠١٠ و«النجومية العالمية Transnational Stardom» عام ٢٠١٣ ومجلات تمت مراجعتها من قبل الأقران مثل تاريخ وثقافة جنوب آسيا، ودراسات المشاهير والثقافة الشعبية لجنوب آسيا. وهي تجري أبحاثها حالياً حول مدى شعبية المحتوى الترفيهي الهندي المدبلج بين المشاهدين الإماراتيين والعرب الوافدين في الإمارات العربية المتحدة.

نجيب نصير كاتب وناقد سوري يكتب سيناريوات درامية تلفزيونية. ألّف العديد من المسلسلات المعروفة، أبرزها مسلسل «أهل الغرام، ٢٠١٧» و«تشيلو، ٢٠١٥»، و«الانتظار، ٢٠٠٦»، و«زمن العار، ٢٠٠٩» مع حسن سامي يوسف.

أرزو أوزتركمان أستاذة دراسات الأداء والتاريخ الشفوي في جامعة بوغازيتشي في اسطنبول بتركيا. حصلت على تدريب في دراسات الفولكلور، ونشرت مقالات عن التاريخ الثقافي لتركيا، وكانت محررة مشاركة في كتابيّ «العصور الوسطى وأوائل العصر الحديث في شرق البحر الأبيض المُتوسط Medieval and Early Modern Performance in the Eastern Mediterranean» و«الاحتفال والترفيه والمسرح في العالم العثماني Celebration, Entertainment and Theater in the Ottoman World» (كلاهما عام ٢٠١٤). تتناول أبحاثها التاريخ الشفوي والفولكلور وتاريخ الفنون الأدائية والإثنوغرافيا التاريخية في منطقتي البحر الأسود وشرق البحر الأبيض المتوسط. مؤخراً بدأت تجري أبحاثاً حول الذاكرة والأنواع الفنية في الدراما التلفزيونية التركية.

عناية رحماني أستاذة مساعدة في قسم الاتصال بكلية العلوم الاجتماعية والسياسية في جامعة إندونيسيا، ورئيسة برنامج البكالوريوس الدولي. وهي أيضاً مديرة الاتصال وعضو في أكاديمية العلوم الإندونيسية للشباب (ALMI). تهتم رحماني بالاقتصاد السياسي الثقافي للمعرفة والمعلومات والترفيه، كما تهتم بدور الإعلام في عمليات التحول الديمقراطي. وهي مؤلفة كتاب «تأصيل الإسلام في إندونيسيا: التلفزيون والهوية والطبقة الوسطى Mainstreaming Islam in Indonesia: Television, Identity and the Middle Class» عام ٢٠١٦.

كريستا سالاماندرا كريستا سالاماندرا أستاذة الأنثروبولوجيا في كلية ليمان ومركز الدراسات العليا بجامعة مدينة نيويورك. تدرس في أبحاثها الثقافة البصرية والتوسطية والعمرانية في العالم العربي. وهي مؤلفة كتاب «دمشق قديمة جديدة: الأصالة والتميز في المدن السورية A New Old Damascus: Authenticity and Distinction in Urban Syria» عام ٢٠٠٤، ومحررة مشاركة في كتاب «سوريا من الإصلاح إلى الثورة Syria from Reform to Revolt» عام ٢٠١٥. يستكشف الكتاب الذي تعمل عليه حالياً والذي يحمل عنوان «في انتظار النور: الإنتاج الدرامي التلفزيوني السوري في عصر الفضائيات Waiting for Light: Syrian Television Drama Production in the Satellite Era»، السياسات الثقافية للإبداع التلفزيوني الروائي المعاصر، بالاعتماد على العمل الميداني في سوريا ولبنان والإمارات العربية المتحدة.

الشكر والتقدير

«العالم يشاهد المسلسلات»
مجلس الإعلام في جامعة نورثويسترن في قطر، ربيع ٢٠٢٣

هديل الطيب
أمينة المعرض

كريستا سالاماندرا
أمينة مساهمة

ستيفن فولغر
المحتوى التعريفي

مريم الذبحاني، شيماء يعقوب
طالبتان باحثتان

ألدن كورماني
أمانة السجلات

سلام شغري
الترجمة

عائشة الحديدية
التدقيق

ستوديو سفر
تصميم المعرض

كوغنيتيف
الصور المتحركة

صفا أرشاد
إدارة التواصل مع الزوار والمجتمع

باميلا ارسكين لوفتس
مديرة المتحف

الجهات المقرضة للمعرض:
ايه جي آرت برودكشنز
الوطن
شركة أنتيك تيست الفهام اكسبورت
أكوارياس برودكشنز
اركاديان استديو
أركايف آرت برودكشنز
بطوطة فيلمز/ كاتيا صالح
استوديوهات سي بي اس ميديا
استوديوهات تلفزيون سي بي إس
إيغل فيلمز
الكتروس انترناشيونال
غزال آرت برودكشنز
تلفزيون غلوبو
حنا ورد
ايبسوس قطر
آي ييبي
شركة جونغانغ تونغ يانغ برودكاستيغ (JBTC)
كانال د برودكشنز
خولة المري
كوريان برودكاستينغ سيستم (KBS)
مها السيد
ماي ز فولت
مريم جمال
مركز تلفزيون الشرق الأوسط (MBC)
ميل وورلد
وزارة الإعلام، الكويت
مونهوا برودكاستينغ كوربوريشن (MBC)
نتفلكس الشرق الأوسط
تلفزيون نسمة
أورتاس
03 ميديا
رينيه غلوبو
اس برودكشنز
سيف الشواف
سامة للإنتاج الفني
السيار للإنتاج الفني

شهد الشمري
شاهد
شما بوهزاع
شنكبوت
شريف احمد الفهام
شاترستوك
سيرين بيكتشرز
تي آي ام اس برودكشنز
تي فينغ
ستوديو تشانل
فيجوال آيكون

أخصائيو المحتوى:
فهبر أتاك أوغلو، ميريام بنعروية (ميل وورلد)،
جو خليل، رجاء مخلوف، لينا متى، خولة المري،
طارق ناصر، نجيب نصير، أرزو أوزتركمان، كريستا
سلاماندرا، مهدي سماتي، حنا ورد، أسيل يعقوب.

صور الكتاب بإذن من:
تريسي شهوان، نوري فليحان، رافايل ماكرون،
ستوديو سفر.

كافة التفاصيل صحيحة عند النشر.